中外艺术基金会研究

岳晓英 著

东南大学出版社
·南京·

图书在版编目（CIP）数据

中外艺术基金会研究 / 岳晓英著. —南京：东南大学出版社，2020.12
　　ISBN 978-7-5641-9382-9

Ⅰ．①中… Ⅱ．①岳… Ⅲ．①艺术品－基金会－研究－世界 Ⅳ．①J111

中国版本图书馆 CIP 数据核字（2020）第 264069 号

◎ 教育部人文社会科学研究一般项目资助成果

中外艺术基金会研究
Zhongwai Yishu Jijinhui Yanjiu

著　　者	岳晓英
出版发行	东南大学出版社
地　　址	南京市四牌楼 2 号　邮编：210096
出 版 人	江建中
网　　址	http://www.seupress.com
经　　销	全国各地新华书店
印　　刷	兴化印刷有限责任公司
开　　本	787 mm × 1092 mm　1/16
印　　张	10.25
字　　数	256 千字
版　　次	2020 年 12 月第 1 版
印　　次	2020 年 12 月第 1 次印刷
书　　号	ISBN 978-7-5641-9382-9
定　　价	42.00 元

本社图书若有印装质量问题，请直接与营销部联系。电话：025-83791830
本书配备简单的 PPT 教学课件，联系方式：岳老师（QQ：329577240）或刘老师（lqchu234@163.com）。

目 录

绪　论 ……………………………………………………… 1

第一章　中外艺术基金会的历史发展研究 ……………… 8

　第一节　我国艺术基金会的历史发展 ………………… 10

　第二节　外国艺术基金会的历史发展 ………………… 15

第二章　中外艺术基金会的资助领域研究 …………… 24

　第一节　我国艺术基金会的资助领域 ………………… 26

　　一、资助艺术展演 …………………………………… 26

　　二、资助艺术人才 …………………………………… 29

　　三、资助艺术研究 …………………………………… 31

　　四、资助艺术传承 …………………………………… 34

　　五、资助艺术教育 …………………………………… 37

　　六、资助智库建设 …………………………………… 39

　第二节　外国艺术基金会的资助领域 ………………… 41

　　一、美国艺术基金会的资助领域概述 ……………… 41

　　二、美国艺术基金会的资助领域 …………………… 43

　结　语 …………………………………………………… 50

第三章　中外艺术基金会的项目运作方式研究 ……… 51

　第一节　中外艺术基金会的组织机构设置 …………… 52

　　一、我国艺术基金会的组织机构设置 ……………… 52

　　二、外国艺术基金会的组织机构设置 ……………… 54

　第二节　中外艺术基金会的项目运作方式 …………… 58

一、我国艺术基金会的项目运作方式……………………58
　　　二、外国艺术基金会的项目运作方式……………………67
　结　语………………………………………………………………75

第四章　中外艺术基金会的资金增值方式研究………76

　第一节　我国艺术基金会的资金增值方式……………………77
　　　一、我国艺术基金会的资金概况…………………………77
　　　二、我国艺术基金会的资金增值方式……………………81

　第二节　外国艺术基金会的资金增值方式……………………88
　　　一、美国艺术资助的资金概况……………………………88
　　　二、外国艺术基金会的资金增值方式……………………91
　结　语………………………………………………………………97

第五章　中外艺术基金会的个案研究…………………99

　第一节　我国少数民族文化艺术基金会研究…………………99
　　　一、我国少数民族文化艺术基金会概况…………………100
　　　二、我国少数民族文化艺术基金会的项目运作
　　　　　………………………………………………………101
　　　三、我国少数民族文化艺术基金会的发展趋势
　　　　　………………………………………………………104
　结　语………………………………………………………………106

　第二节　资助艺术国际传播与塑造国家形象——新加坡
　　　　　的经验………………………………………………108
　　　一、资助艺术国际传播是新加坡塑造其国际文化形象
　　　　　的重要策略……………………………………………108
　　　二、新加坡资助艺术国际传播的举措……………………111
　　　三、新加坡资助艺术国际传播的特点……………………113

四、我国资助艺术国际交流的现状与问题……… 116

　第三节　公众接触度与艺术卓越性——美国艺术资助的
　　　　　两个维度…………………………………… 119

　　　一、资助艺术是美国提升其国家软实力的文化策略
　　　　　……………………………………………… 119

　　　二、通过增加公众接触度，提升艺术对社会的影响力
　　　　　……………………………………………… 121

　　　三、为实现艺术的卓越性提供一切保障……… 123

　小　结……………………………………………… 126

**结语　我国艺术基金会发展所面临的主要问题及发展
　　　路径……………………………………………127**

　　　一、我国艺术基金会发展所面临的问题……… 127

　　　二、提高我国艺术基金会艺术资助水平的有效路径
　　　　　……………………………………………… 131

附　录………………………………………………… 136

参考文献……………………………………………… 153

绪　论

　　研究者认为,利他与自利同样是人性的两个方面。人类社会对贫弱者的公益救助行为甚至可以追溯到上古时期。艺术这一从人类诞生时就开始进行的、致力于追求美的精神活动,也始终受到人类社会的强烈关注。研究者发现,中西方社会赞助艺术的历史同样非常久远,而且经历了一个大体相似的发展历程。根据目前的研究成果,中国赞助艺术的历史可以回溯到春秋战国时期。从春秋战国时期一直到北宋时期,艺术的赞助者以王族和皇家为主体。到了元明清时期,随着商业文化的繁荣和市场经济的崛起,富有的商人开始更多地赞助艺术。安徽的徽商和扬州的盐商赞助艺术的行为对当时艺术流派和艺术风格的形成都产生了不可忽视的影响。清末民初时期,随着上海发展成为一个现代大都市,行业组织兴起,艺术的赞助者又与传统的皇家赞助、商人赞助相区别,对艺术创作也产生了相应的影响。在中国艺术赞助的历史上,个人对艺术的赞助也是非常重要的一个方面。一些社会地位比较显赫、文化修养也比较高的达官贵人热衷于以各种方式为艺术家提供私人赞助。南北朝时期以来,随着佛教在中国社会的影响越来越大,民间的善男信女对佛教艺术的赞助也是我国古代赞助艺术的一支不容忽视的力量[①]。

　　西方赞助艺术的历史可以回溯到古希腊、古罗马时期。早在公元前534年的古希腊时期,受到广大市民欢迎的戏剧节就是由官方资助的。还有众多神庙的修建、供奉在神庙中的神像雕塑的创作,这些都与当时的统治者的主持和支持密不可分。当时也有富有的公民从事艺术公益事业。例如,典籍记载雅典公民阿提库斯曾给科林斯捐建剧场。在古罗马时期,伊特鲁里亚贵族盖乌斯·梅塞纳斯(Maecenas,约前70—前8年)是第一位有历史记载的著名的艺术赞助人,曾赞助过艺术家维吉尔(Virgile)、贺拉斯(Horatius)、普罗佩塞(Properse)、卡图卢斯(Catullus),对屋大维统治时期的古罗马帝

① 国内外研究我国传统艺术赞助的学者有高居翰、包华石、李向民、邵宏、李铸晋、张长虹等,取得了不少有深度的研究成果,如李向民的《中国艺术经济史》、张长虹的《品鉴与经营:明末清初徽商艺术赞助研究》、李铸晋的《中国画家与赞助人:中国绘画中的社会及经济因素》等著作。国内学者,如邵宏的《美术史的观念》中的相关章节以及众多的青年学者发表了数量众多的关于我国传统艺术赞助的研究论文。

国的政治与文化都产生过极大的影响。由于梅塞纳斯赞助文艺的活动产生了巨大的社会影响,"使得他的名字大约从1542年之后成为文学艺术赞助人的同义词"[①]。在漫长的中世纪,由于欧洲政教不分的二元权力机制,教会组织拥有经济规模惊人的领地、庄园和税收,因此教会也成为西方艺术的主要赞助者。众多宏伟的教堂、修道院等宗教建筑的修建,绘画、雕塑、音乐等以宗教为主题的艺术作品的创作都与教会的赞助密不可分。文艺复兴以来,西方的艺术赞助事业发展迅速。除了宗教团体之外,以哈布斯堡家族、美第奇家族、法国国王路易十四、佛罗伦萨王子斐迪南德等为代表的王公贵族的慷慨赞助对艺术的发展都起到了不可忽视的推动作用。同时,教会中的高层,如教皇、枢机主教等也继续赞助艺术。如教皇尼古拉五世、尤里乌斯二世、利奥十世都深受人文主义思想熏陶,有着渊博的学识。他们在位时期,与著名的洛伦佐家族、美第奇家族并驾齐驱,成为艺术的重要赞助者。从16世纪开始,由于西方社会现代化导致的政教分离,教会所能掌控的财产大大缩减,因此,在为艺术提供的赞助中来自教会的资金也日渐减少。宫廷贵族为了彰显自己的地位以及对艺术的良好品位,大量赞助艺术创作,艺术的赞助主体逐渐由教会向宫廷贵族转变。当时的法国国王弗朗索瓦一世倾情赞助艺术,成为当时很多艺术家的保护者。达·芬奇正是受到弗朗索瓦一世的邀请从意大利来到了法国,并在这里得到弗朗索瓦一世极高的礼遇,度过了生命中的最后三年。在17世纪,欧洲宫廷赞助艺术达到了鼎盛时期。法国国王路易十四和他的财政大臣尼古拉斯·富凯都是热心的艺术赞助人。同时,随着在中世纪之后开始逐渐复苏的城市公共生活、世俗节庆活动渐趋增多,行会、市政等公众团体的自主权不断扩大,与城市公共文化相关的艺术创作也得到了他们的有力支持。从中世纪就开始的商业活动使商人们积累了比较多的财富,他们也开始赞助艺术活动。民众成为继宗教团体、王公贵族之外赞助艺术的新力量,为此后西方艺术的发展注入了巨大活力。西方肖像画、风景画的大量出现就与普通民众对艺术的赞助密不可分。尤其是在18世纪的欧洲,艺术市场不断发展,出现了艺术作品拍卖行和艺术经纪人,从而涌现出画廊、画商等新的艺术赞助者。从教会赞助、宫廷贵族赞助到商业行会赞助、私人赞助,可以说在西方艺术的整个历史发展过程中,艺术赞助都产生了非常重要的作用。

 从我们对中西方艺术赞助历史的简要回顾就可以发现,艺术赞助对于中西方艺术的创作、传播、保存、研究都具有非常重要的意义,并且在特定历史时期促进了艺术的发展繁荣。20世纪以来,中西方对艺术的赞助从传统向现代转变。基金会等非营利组织对艺术的赞助成为重要的赞助方式之一。尤其是20世纪80年代以来,欧洲政府普遍限制公共财政的支出,民间的艺术资助比例不断扩大。基金会等非营利组织对艺术的赞

① 邵宏. 美术史的观念. 中国美术学院出版社,2003:249.

助成为民间赞助艺术的主要形式，政府等官方赞助也多以基金或基金会的形式进行。虽然"在绝对数字上，基金会对文化艺术的投入比其他项目要少得多"[①]，但是"由于艺术一般是难以从市场收入中自给的，因此基金会的资助起了不可或缺的作用"[②]。

世界各国对基金会的定义并不完全一致，例如"美国基金会中心给的正式的'基金会'定义是：非政府的、非营利的、自有资金（通常来自单一的个人、家庭或公司）并自设董事会管理工作规划的组织，其创办的目的是支持或援助教育、社会、慈善、宗教或其他活动以服务于公共福利，主要途径是通过对其他非营利机构的赞助"[③]。日本学者则认为"所谓基金会是属于第三部门……第三部门是指民间的非营利性活动部门"[④]，"第三部门具有民间团体的弹性，也没有必须获利的必要性，可以专心致力于搞活社会，对于使社会年轻化的新的尝试，都可以倾注极大的热情。因此为了使现代社会更加持久地繁荣，第三部门的活动尤为重要"[⑤]。"第三部门的活动要在第一部门之前进行，也可以说，其先见性正是第三部门存在的最根本理由"，"第三部门最重要的因素是经常的创造性"[⑥]。我国政府1988年颁布的《基金会管理办法》对基金会的定义为："基金会，是指对国内外社会团体和其他组织以及个人自愿捐赠资金进行管理的民间非营利性组织，是社会团体法人。基金会的活动宗旨是通过资金资助推进科学研究、文化教育、社会福利和其他公益事业的发展。"在2004年出台的《基金会管理条例》中，基金会被定义为"利用自然人、法人或者其他组织捐赠的财产，以从事公益事业为目的，按照本条例的规定成立的非营利性法人"。该条例进一步明确了基金会的公益性质以及与其他社团的区分。可见，虽然世界各国对基金会的具体描述并不完全一致，但是基金会的非营利性、资金和管理都区别于政府部门和企业的独立性是其共同特点。"现代基金会最优越之处在于引进和消化吸收了公司法人治理结构，从而形成了在非营利部门中的独特功能……现代基金会的主要功能是可以摆脱各种社会势力制约，独立、自主地支持社会公益……在各类非营利组织中，现代基金会对社会各类组织的资源依赖程度最低……信托基金大都是遵照遗嘱建立的，公益目的和目标一旦确定一般不能改变，而现代基金会运用现代公司的法人治理结构，完全突破了这个限制，不仅在外界环境发生

① 资中筠.财富的责任与资本主义演变：美国百年公益发展的启示.上海三联书店，2015：379.
② 资中筠.财富的责任与资本主义演变：美国百年公益发展的启示.上海三联书店，2015：380.
③ 资中筠.散财之道：美国现代公益基金会述评.上海人民出版社，2003：4.
④ 林雄二郎，山冈义典.日本的基金会：资助团体的源流和展望.田桓译.社会科学文献出版社，1987：1.
⑤ 林雄二郎，山冈义典.日本的基金会：资助团体的源流和展望.田桓译.社会科学文献出版社，1987：4-5.
⑥ 林雄二郎，山冈义典.日本的基金会：资助团体的源流和展望.田桓译.社会科学文献出版社，1987：5.

变化的情况下，受托人理事会有权力和责任重新界定基金会的目的和目标。"①"由于集多种特点于一身的特性，基金会能够以社会中其他实体无法运用的方法对其认为是公共利益的方面配置财富。与营利性企业不同，基金会的使命只有一项，那就是协助和改善公民部门，将社会变得更加美好。与运作型慈善机构不同，基金会不会被其成员的过多要求所束缚。与富人不同，基金会员工能够就社会问题进行系统调查、分析和记录，并提出相应策略且拥有解决长期问题的实力。在这方面，基金会的作用独一无二。"②

鉴于基金会作为现代公益组织所产生的这种"独一无二"的作用，而且基金会又已经成为民间赞助艺术的主要形式，那么，现代基金会在艺术赞助领域经历了怎样的历史发展过程？现代基金会对艺术的赞助与传统赞助有何不同？它们是如何赞助艺术的？它们对艺术的赞助产生了什么样的社会影响？这些无疑是非常值得研究的课题。由于每一个基金会都有其专注的使命和目标，它们一般会选择某个领域作为自己关注的主要范围，当然也有一些实力雄厚的大型基金会，其赞助范围覆盖多个领域。我们把那些以艺术为主要赞助领域的基金会称为艺术基金会。艺术基金会指的是以艺术的创作、传播、教育、保存、研究、产业等所有与艺术有关的领域为主要关注对象、开展项目的基金会。艺术基金会是推动20世纪西方艺术发展的重要力量，毕加索、康定斯基等现代艺术大师的涌现，都与艺术基金会对其早期作品的收藏、对其艺术活动的赞助密不可分。可以说，20世纪世界艺术的历次浪潮都离不开艺术基金会的推波助澜。20世纪以来，海外艺术基金会在推动艺术的国际交流和跨文化合作中也扮演了重要的角色，中国当代艺术的发展和国际传播也从西方艺术基金会受益良多。美国艺术、美国文化的全球传播离不开2万多家的美国艺术基金会的推动。仅古根海姆艺术基金会在过去的六十多年里就发展了众多渠道，实现其促进国际文化的交流合作的目标：在欧洲、亚洲、澳大利亚巡回展览的同时，把欧洲、亚洲、非洲和南美的艺术珍品借到纽约展出；或者在其他国家建立新的古根海姆美术馆。而中国艺术之所以缺席对20世纪世界艺术的充分参与和引领，虽然有着多方面的深层原因，但缺乏来自中国艺术基金会的有力支持肯定也是其中一个原因。

中华人民共和国成立以后，我国第一家艺术基金会是成立于1984年1月28日的潘天寿基金会。根据中国基金会中心网的统计，截至笔者对数据进行分析的2016年3月4日，我国以艺术为主要工作领域的基金会共有141家。与西方发达国家相比，我国艺术基金会不仅数量少、规模小，而且基金会自身的管理和项目运作都遇到不少困难。诸如如何实现基金的保值增值、如何提升基金会工作的活力、如何实现基金会对艺术发展

① 葛道顺，商玉生，杨团，马昕. 中国基金会发展解析. 社会科学文献出版社，2009：2.

② ［美］乔尔·L. 弗雷施曼. 基金会：美国的秘密. 北京师范大学社会发展与公共政策学院社会公益研究中心译. 上海财经大学出版社，2015：39.

的引导和对社会公众的贡献、如何体现基金会对国家软实力提升和国家形象塑造的价值等，都是目前我国艺术基金会发展面临的主要难题。随着中国经济的高速发展，必将会有更多的社会资金投到艺术赞助领域中来，我国艺术基金会的发展也必将会呈现更加蓬勃的状态。因此，对中外艺术基金会进行研究，分析其组织管理、项目运作、资金运作的异同，也非常有利于我们借鉴西方成熟的艺术基金会成功的管理和运作经验，对进一步发挥我国艺术基金会在推动中国艺术的传承、创新、研究、国际传播、产业发展以及公众艺术教育水平、国家软实力的提升等方面的作用都具有重要意义。

　　国外对于艺术基金会的理论研究开始得比较早。1971年密歇根大学的亚瑟·查尔斯·巴特纳（Arthur Charles Bartner）就做了题为《查尔斯·斯图尔特·莫特基金会对密歇根弗林特地区音乐环境的贡献》的博士论文。20世纪80年代起，国外对艺术基金会的研究逐渐升温。例如，1984年弗雷斯塔·梅里（Foresta Merry）出版了《曝光和发展：由国家艺术基金资助的摄影》一书。1987年卡明斯·米尔顿（Cummings Milton）和理查德·卡茨（Richard Katz）在哈佛大学出版社出版了《庇护者：政府与欧洲、北美、日本的艺术》。这是一本论文集，书中论文涉及了美国、加拿大、英国和日本等十三个国家，对这些国家的政府政策与艺术关系进行了概览，并具体分析了每一个国家政府支持艺术的形式和层次以及所实施的艺术支持项目的组织结构等。1994年约瑟夫·齐格勒（Joseph Zeigler）出版了其著作《危机中的艺术：国家对艺术的捐赠》。除美国之外，英国、澳大利亚、加拿大、新西兰的学者都开始进入艺术基金会的研究领域。近几年国外学者更加重视对艺术基金会所提供的资助的平衡性的研究以及艺术基金会与表达自由之间的关系的研究。例如，J.M.D.舒斯特（J.M.D.Schuster）在《政策和规划的目的：艺术基金选择的艺术》（2001年）一文中就以敏锐的视角触探了艺术基金会的权利机制问题。格雷戈里·B.刘易斯（Gregory B.Lewis）和亚瑟·C.布鲁克斯（Arthur C.Brooks）则在《一个道德问题：艺术家的价值和艺术的公共资金》一文中探讨了艺术家的价值观与艺术赞助机构、观众之间的分歧这一问题。2003年克里斯蒂娜·赵（Christina Cho）和金·科莫拉脱（Kim Commerato）出版了他们的专著《艺术资助中的自由表达》。英国学者莫林（Maureen）则从女性与艺术基金会这个角度切入对艺术资助的研究。美国学者德博拉·刘易斯（Deborah Lewis）就艺术基金会与残疾人的艺术生涯展开了论述。跨学科的艺术基金会研究也是近几年海外学术热点，尤其是艺术基金会的文化研究颇为引人瞩目。例如，S.汉密尔顿（S.Hamilton）在论文中论述了艺术基金会的文化表达甚至超越了艺术表达的观点。国外学者很少关注中国艺术基金会，艺术基金会的比较研究也较少涉及，有个别论文对加拿大和美国的艺术基金会做了类比研究。

　　由于我国艺术基金会发展历史比较短，基金会的数量、规模和影响力与国外大型艺术基金会相比还有比较大的差距，我国对艺术基金会的学术研究也尚处于起步阶段。

2010年吴作人国际美术基金会主办的"2010艺术基金会国际论坛"是我国首次举办的以艺术基金会为主题的世界级高级论坛。在这次论坛上发布了首个《中国艺术基金会发展报告》。除此之外，我国对艺术基金会的研究成果相对于慈善基金会、教育基金会而言要少很多。期刊论文不仅数量少，而且多为描述性、介绍性的研究，有深度的研究还不多见。但是，艺术基金会研究正在引起学者们的重视，尤其是一些青年学子纷纷涉足对艺术基金会的研究。他们的研究主要集中在两个方面：一是有比较多的成果围绕美国国家艺术基金会（National Endowment for the Arts，NEA）的组织管理或资本运作做了一些较为系统的研究，二是也有一些成果对我国艺术基金会的现状做了概括性的梳理。由此可见，我国学界对海外艺术基金会的研究主要还是集中于个别案例，对国内艺术基金会的系统研究也有待于继续深入，在这个研究领域我们还有很多课题尚未展开。我国学界对艺术基金会的研究不够系统和深入，这不仅不利于我国艺术创作、艺术传播、艺术教育、艺术研究、艺术创意产业等与艺术相关的各领域的开拓发展，而且也不利于我国艺术基金会的完善与发展，因为开展以艺术基金会为对象的学术研究也是促进基金会开放性和透明度、推动其发展的重要手段之一。而且，随着艺术在社会文化生活中的作用不断扩展，艺术领域涵盖的范围也在不断扩大。艺术与科技、艺术与传媒、艺术与科学、艺术与商业的跨界方兴未艾。艺术基金会的工作内容也在不断拓展，艺术基金会的种类也在不断增多，越来越多的基金会开始关注艺术领域。例如，卡地亚基金会、普拉达基金会、路易·威登基金会等对艺术领域的关注和两者之间的合作正在增多。因此，艺术基金会在艺术领域的推动作用也将不断扩大。正如研究者所言，"在公众文化领域、学生之间以及商界和名流中，如果在获得巨大利益的同时，人们能够认识到艺术和艺术创作对于复杂的社会文明教化所发挥的中心作用，那他们就会有很强的动力联合起来利用这一结点了。有献身精神、知识渊博的各方会把这些元素结合起来，创作出单凭一己之力无法完成的艺术工程和作品"[①]。艺术赞助事业无疑将会有更加蓬勃的发展。

正是鉴于中外艺术基金会发展和研究的现状，笔者对中外艺术基金会的历史发展、资助领域、项目运作方式、资金增值方式、所产生的社会影响等进行了比较系统的梳理和阐释，并结合经典个案，对一些问题进行了较为深入的探究。虽然著作主要关注的是中外艺术基金会及其活动，但是由于"基金会研究并非涉及一般的社会组织、社会制度，而是涉及整体性的人文文化的研究"，因此在研究的过程中，笔者努力综合运用艺术学、社会学、历史学、经济学、政治学的研究方法，力求揭示艺术基金会的战略计划、关注领域、项目运作方式、资金增值方式、社会影响力等与具体的社会历史背景、社会政治

① ［美］玛乔丽·嘉伯. 赞助艺术. 张志超译. 中国青年出版社，2013：6.

环境、经济政治体制等之间的复杂关系。除了系统研究之外,笔者比较重视个案研究。这是因为中外艺术基金会虽然在规模和数量上尚不能与其他类型的基金会相比,但是数目依然非常庞大,因此选择一些类型各不相同的基金会作为具体案例,对之展开比较深入的研究,有利于我们窥一斑而知全豹,加深对艺术基金会整体的认知。笔者对国外艺术基金会的研究比较多地集中在美国艺术基金会,这一方面是因为美国作为现代基金会的源头,其基金会制度最为健全,基金会的数量和规模最大,基金会管理最为成熟,长期以来也产生了比较大的社会影响,因此最具代表性;另一方面,也是受到笔者个人的知识储备和资料积累的限制,因此对于其他国家或地区的艺术基金会仅在概述历史发展时简要提及,或者在个案研究中进行了个别阐释。但是,其他国家的社会、文化、经济、政治背景与美国有着极大的差别,其基金会的管理、运作也各有自己的模式和特点,仍然值得继续深入研究。

在我国这样一个有着悠久历史和文化传统的国度,艺术基金会的发展模式要适应中国特定的发展需求。中国艺术基金会的发展,与国外基金会相比,既有共同性又有其独特性。笔者研究的落足点始终放在中国艺术基金会的发展这一核心问题之上,希冀通过了解外国成熟的艺术基金会的发展经验,为中国艺术基金会的繁荣提供有益的借鉴。需要特别指出的是,著作中提到的"中国艺术基金会"指的是中国大陆(内地)地区的艺术基金会,对于我国香港地区、台湾地区、澳门地区的艺术基金会在本书中也未能系统提及,有待于后续进一步深入研究。著作中的部分内容曾陆续公开发表于《艺术设计研究》《东南亚南亚研究》《艺术学界》《学会》等期刊。在本书写作的过程中,根据行文逻辑和具体章节将公开发表的部分相关内容进行了重新架构,并做了适当的修改补充。

第一章　中外艺术基金会的历史发展研究

古希腊、古罗马时期对社会、公众的公益捐助行为以及相应的制度和立法被视为现代基金会制度和思想的源头。古希腊、古罗马时期的公益捐助对社会公共设施建设、公共生活的活跃、公民创造力的培养都曾产生极大的影响。现代基金会制度来源于欧洲的慈善信托。"所谓慈善信托,是一种公正实施的义务,而不是一个法人机构。它委托一个人(受托管人)作为某些特别财产(托管的财产)的所有人,管理这些财产用于慈善目的。"[①]1601年,英国伊丽莎白一世王朝颁布《济贫法》《慈善用途法》,宣布给非营利组织以优惠待遇,免除其诸多税收。《慈善用途法》被研究者视为"英美慈善基金的大宪章",不仅对当时非营利组织的发展起了推动作用,而且其影响一直延续到今天。从17世纪开始,随着西方社会对公共事业的需求增多以及市民阶层的崛起,西方公益从传统形式向现代形式转变。人们对社会公共生活更加关注,慈善观念得以改变。在这一时期,欧洲建立了一些重要的基金会,其关注领域也从传统的慈善向科学研究、医疗等领域转变。例如1860年创建的德国洪堡基金会,接受多国捐赠,主要用于资助科学家出国考察、接待外国学者进修,有力地推动了科学的发展,促进了国际间的学术交流。创立于1900年的诺贝尔基金会,是按照瑞典化学家诺贝尔的遗嘱建立的。基金会设立了诺贝尔奖,用于奖励各国在物理学、化学、医学或生理学等自然科学领域做出卓越成就的科学家和在文学、和平事业、经济学领域取得卓越成就的人。迄今为止,诺贝尔奖仍旧是一个举世瞩目的奖项,历届获奖者用他们的科研成果和文学创作等深刻地影响了世界。

19世纪末在西方出现的基金会,被称为"现代基金会",产生和兴盛于美国。之所以称为"现代",主要是因为基金会的性质、宗旨发生了改变。现代基金会摆脱了传统的教会势力、资助者个人私利的控制,其"结构与企业相仿,主要权力在董事会(不过董事与资财无关)"[②]。现代基金会更多地关注科学研究领域,从事为全社会谋福祉的公益事业,因此不断发展壮大。例如,以往基金会的资助计划只限于解决本地区的一些社会

① 杨团.关于基金会研究的初步解析.湖南社会科学.2010(1):54.
② 资中筠.散财之道:美国现代公益基金会述评.上海人民出版社,2003:8.

问题,现代大型基金会,如洛克菲勒基金会(Rockefeller Foundation)、福特基金会(Ford Foundation)等则有庞大的资助计划,致力于研究和解决有关能源、灾害、疾病、国际关系等世界性问题。这些基金会"胸怀大志,动辄以'全社会''全人类'的幸福和进步为目标;强调向问题的根源开刀"①。20世纪初美国现代基金会的发展也影响了欧洲,欧洲的基金会也因此衰而复兴。在亚洲,日本的基金会起步较早,始于1911年,1914年成立的财团法人森村丰明会是日本早期有影响力的基金会。日本基金会吸取欧洲的教训和美国基金会成功的经验,不仅立足于社会公益事业,而且分类更细、趋于系统化和专门化,以保证其旺盛的生命力。日本比较早出现的艺术基金会还有1982年创立的鹿岛美术基金会。

基金会的诞生和发展离不开一定的经济条件、社会条件、制度条件等。非营利组织的存在和发展往往非常脆弱。例如,美国基金会"2009年由于受世界金融市场反复无常的动荡和快速、持续的跌价,基金会资产平均缩水25%—30%,构成了1929年大萧条时期以来最大的资产价值年跌幅"②。而且,基金会的组织管理和运作模式与各国的文化传统、社会结构、经济模式、历史发展有很大关系。因此,我们可以发现世界各国的基金会在资金来源、项目运作、机构设置、社会影响等方面有极大的差异。我国和欧洲国家的基金会虽然是受美国现代基金会制度的影响建立起来的,但是也都深深打上了各国历史文化传统和当下政治经济体制的烙印。例如,法国从14世纪开始一直到18世纪一直是一个君主集权的国家,因此一直到今天其公益事业也倾向于以政府为主导的模式。而"作为一个移民国家,按清教徒的'五月花公约'契约社会精神建构的美国,对公民个人权利的保障和公民公益意识与公益伦理的建立都早在独立战争以前的北美殖民地时代就已经奠定基础……基于博爱精神的个人慈善与基于署名效应的市场化公益在美国结合得比在欧洲更融洽"③。无论公益模式有多么不同,但是毋庸置疑的是,20世纪70年代以后首先在发达国家崛起的第三部门越来越发展壮大。20世纪80年代以来,由于世界各国都面临政府财政紧缩、市场调节失灵的难题,政府保障体系受到挑战,现代福利国家遭遇危机,因此政府工作方式面临转型。再加上"公民社会"理论的勃兴,全球社会对公平正义、公民福利、环境保护等问题高度关注,所有这些都直接导致了全球性的"社团革命"的兴起。全球第三部门、非营利组织、非政府组织、民间组织得到繁荣发展。由于非营利组织可以广泛团结和动员社会力量来解决社会问题,具有多元化的资金来源,有力地弥补了政府资金的不足。此外,非营利组织又具有明确的使命和目

① 资中筠.散财之道:美国现代公益基金会述评.上海人民出版社,2003:8.
② [美]乔尔·L.弗雷施曼.基金会:美国的秘密.北京师范大学社会发展与公共政策学院社会公益研究中心译.上海财经大学出版社,2015:1-2.
③ 秦晖.政府与企业以外的现代化:中西公益事业史比较研究.浙江人民出版社,1999:141.

标,有自己的经营和管理方式,能够合理利用资源促进社会的公平正义和社会改革,因此,对社会发展的推动作用越来越大。

总而言之,"从传统共同体公益向近现代国家+社会(个人、市场等)公益转变,再从国家与市场之外发展出第三部门便成了西方公益事业发展的主线"[①]。非营利组织在过去几十年中逐渐成为国际发展领域的主要行为体,世界各国基金会都已经成为推动社会变革、推动人类文明进步的重要力量。我们要讨论任何一个领域的发展,都离不开对关注该领域的基金会等非营利组织所做出的贡献的研究。艺术领域也同样如此。

第一节　我国艺术基金会的历史发展

基金会制度对我国而言,是舶来品。"近代以来,中国的社会发生了剧烈变革,民间公益事业与公共物品供给机制的变革也同时发生了。"[②]清末,随着中国民族资本主义的发展和中国国门被迫向西方打开,一大批有识之士"睁眼看西方",积极学习西方的历史文化、思想传统、社会制度、政治制度,以期为中国的崛起和复兴提供有益的借鉴。有一些中国近现代的民族企业家如晚清状元张謇,还有一些民族企业如申报馆等,致力于学习西方社会公益理念,发展中国的现代慈善。在民国时期,有一些中国现代民族企业家学习美国的企业家,创办了公益基金会。例如20世纪20年代张学良将军设立的"汉卿讲学基金"、顾乾麟先生于1939年在上海设立的"叔蘋公奖学金"以及英美等国"退还"庚子赔款设立的文教类基金,都是在民国时期产生了较大影响的现代基金会[③]。但是早期的中国基金会数量少,而且更多地把关注目光局限在慈善、教育等领域。改革开放以后,我国基金会才真正开始成长和发展起来。从1981年成立第一家基金会——中国儿童少年基金会起,目前我国已经有超过几千家的基金会。特别是90年代以来,随着中国经济飞速发展,民营企业大量出现,民间公益组织也发展迅速。尤其是1995年受在北京召开的第四届世界妇女大会、非政府组织国际论坛的影响,社会公益的理念开始在我国社会广泛传播,我国非营利组织进入一个高速发展时期。继1988年我国第一个《基金会管理办法》公布之后,2004年我国又颁布了《基金会管理条例》。新条例的颁布标志着我国决心借鉴国际上发达国家的基金会管理经验,大力推动我国基金会发展。2005年,国务院政府工作报告中首次明确出现"支持发展慈善事业"表述,表明

① 秦晖.政府与企业以外的现代化:中西公益事业史比较研究.浙江人民出版社,1999:170.
② 秦晖.政府与企业以外的现代化:中西公益事业史比较研究.浙江人民出版社,1999:230.
③ 葛道顺,商玉生,杨团,马昕.中国基金会发展解析.社会科学文献出版社,2009:18-19.

我国慈善事业的发展已经得到充分的重视、被提到相当的高度，从而对我国整个公益行业的发展产生了巨大的推动作用。"21世纪以来，'企业社会责任'的观念迅速普及。2011年超过75%的公益捐赠来自企业，其中民营企业又占57%以上。"①2016年9月1日，我国第一部慈善法《中华人民共和国慈善法》正式实施，这是我国慈善事业建设的第一部基础性和综合性的法律。从此，每年的9月5日被定为"中华慈善日"。慈善观念的改变、社会责任感的增强、国家政策法规的支持，都为我国社会公益组织的发展创造了良好的条件。"在贫富差距不断扩大的同时，大力发展慈善事业，已经成为弥合社会伤口的良药。在发达国家，一般把慈善社会事业叫作第三次分配，并把慈善事业看作拉动消费、促进就业、推动经济发展的重要动力之一。"②目前，基金会等非营利组织在我国社会生活中的位置和作用愈加凸显，大力发展民间非营利组织成为社会共识。整体社会公益环境的不断改善也为我国艺术基金会的发展创造了契机。

根据2004年《基金会管理条例》的规定，我国基金会分为公募基金会与非公募基金会两种类型。公募基金会是指面向公众募捐的基金会，非公募基金会则不得面向公众募捐。公募基金会按照募集资金的地域范围，又划分为全国性公募基金会和地方性公募基金会两类。公募基金会可以向全社会公开募捐，非公募基金会主要依靠自有资金的运作增值以及发起人等的后续捐助。我国的基金会根据与政府关系的密切程度，又可以区分为官办民助型基金会、民办官助型基金会以及纯民办基金会。艺术基金会同样也分为这些不同类别，既有全国性的公募艺术基金会，也有地方性的公募艺术基金会，同时纯民办的艺术基金会正在飞速成长。

1984年，我国成立第一家艺术基金会——"潘天寿基金会"以来，根据基金会中心网的数据，截至2016年3月4日笔者统计时间，我国主要关注"艺术"领域的基金会已经达到141家。其中，公募基金会32家，非公募基金会109家。我国艺术基金会的发展呈不断上升的态势。从1984年第一家艺术基金会诞生，到1990年，共9家艺术基金会先后成立。自1995年世界妇女大会在中国举行以后，公益组织的概念和实践在中国进一步生根。改革开放以来，急遽的社会转型带来社会问题的复杂化和社会利益的分化，传统计划经济中的全能型政府已经无法适应经济和社会体制发生的变化，所以中国政府也在积极寻求社会管理体制的创新。2007年中国共产党的十七大报告中提出要"建立健全党委领导、政府负责、社会协同、公众参与的社会管理格局"，强调社会协同和公众参与的重要性。根据世界发达国家的实践经验，公益组织所构成的第三部门在现代社会治理中，是弥补国家和市场失灵的重要力量，所以我国政府在"十一五"规划中已

① 资中筠. 财富的责任与资本主义演变：美国百年公益发展的启示. 上海三联书店，2015：502.
② 李涛. 互联网颠覆公益界. 中华工商时报，2014-11-25（光彩周刊）。

经逐步推进社会公益组织的发展,在"十二五"规划中更是大力推动社会公益组织的发展。因此,从1991年至2000年,我国艺术基金会发展步伐也开始加快。十年间共有25家艺术基金会先后产生。从2001年至2010年,我国艺术基金会的发展速度更快,十年间新增了40家艺术基金会。从这十年的发展情况来看,如果说在2007年之前,我国艺术基金会还处于发展缓慢期,七年间一共只有11家艺术基金会成立,但是从2008年开始,我国艺术基金会大量出现,短短的三年时间新成立了29家艺术基金会。这预示着从2008年开始,我国艺术基金会进入发展的迅猛期。这一发展势头在进入了21世纪的第二个十年以后,更为强劲。从2011年至2015年,短短的五年间我国新成立艺术基金会67家,数量几乎达到全部艺术基金会的一半。2013年12月30日,经过若干年的筹备,由原中华人民共和国文化部牵头、各文化艺术专门协会参与,成立了国家艺术基金,标志着我国文化艺术赞助事业发展进入新的阶段。国家艺术基金是中央财政直接拨款,同时接受其他个人与组织捐赠的公益性基金,旨在资助优秀的艺术人才、艺术作品,目前设立舞台艺术、小型剧目与作品、美术、艺术人才、青年艺术创作人才、传播交流推广等多个专项。在管理方面,国家艺术基金成立了专门的评审部和监督部,监查相关项目实施完成和资金使用的情况,并已出台《国家艺术基金项目资助管理办法》《国家艺术基金财务管理办法》《国家艺术基金资助项目监督管理若干规定(试行)》《国家艺术基金监督工作纪律》《国家艺术基金标识使用管理办法(试行)》《国家艺术基金滚动资助项目管理若干规定(试行)》等基金内外部控制的政策文件。从社会效益看,国家艺术基金引领的政府艺术赞助工作,掀起了以创作为导向、以人才为导向的新风气,对弘扬文化主旋律、健全国民文化人格、提高国民文化素质有着深刻的推动作用。国家艺术基金成立后,新的赞助风向开始形成,各省区市纷纷开始探讨成立本省区市的艺术基金。这一方面可以对国家艺术基金遴选的项目予以配套,另一方面也有利于对具有本省特色的艺术形式给予保护和推动其发展。例如,经过多年筹备,2015年12月11日,江苏艺术基金揭牌,董事会、理事会相继成立,这标志着我国政府主导型艺术赞助的一次重大创新。经过半年多的筛选和准备,江苏艺术基金于2016年9月在南京举行了项目资助正式签约仪式。随着我国慈善行业的生态环境的改变,我国非公募基金会包括艺术非公募基金会也将会有更多发展创新的空间。此外,越来越多地专注于地方或者社区的艺术基金会将会涌现。

 从我国艺术基金会的地域分布情况来看,大多数艺术基金会集中在经济比较发达的地区,边远地区和经济欠发达地区,艺术基金会分布极少甚至完全缺席。截至2016年3月4日笔者统计时间,北京市的艺术基金会最为密集,共有45家。其次是广东省,有20家艺术基金会。上海市以11家艺术基金会位居全国第三。其他各省区市的艺术基金会分布情况为:浙江省9家,江苏省、河南省、陕西省各6家,安徽省5家,天津市、湖

南省各4家,福建省、河北省、云南省、内蒙古自治区、宁夏回族自治区各3家,辽宁省、山西省、山东省各2家,江西省、湖北省、海南省、四川省、西藏自治区、新疆维吾尔自治区各1家。吉林省、黑龙江省、重庆市、广西壮族自治区、贵州省、甘肃省、青海省等7个省、自治区、直辖市尚未建立主要关注艺术领域的基金会。

表1-1 我国艺术基金会历史发展图表①

时间/年	数量/家
1984—1990	9
1991—2000	25
2001—2010	40
2011—2015	67

从基金会拥有净资产的情况来看,净资产排名前十位的全国基金会中,没有艺术基金会的身影。上海民生艺术基金会以净资产81 297万元,在全国基金会中排名第14位,也是截至笔者统计时间,中国艺术基金会资金实力最为雄厚的一家。

基金会筹资信息、资金支出信息、项目运作信息的公开透明是基金会取得社会公信力的源泉。从透明度情况来看,北京当代艺术基金会(BCAF)和广东省何亨建慈善基金(2017年改名为广东省和的慈善基金会)会以100分共居第一位,吴作人国际美术基金会以92.8分居第二位。透明度在70—90分之间的艺术基金会有8家:浙江全山石艺术基金会、中国电影基金会、浙江小百花越剧基金会、深圳市雅昌艺术基金会、潘天寿基金会、金华市永远的荣光艺术教育基金会、浙江华策影视育才教育基金会、中国文物保护基金会。另有11家艺术基金会透明度在60—70分。其余119家艺术基金会透明度在60分以下。有48家艺术基金会建立了官方网站,但是也有不少网站长期失于维护,信息缺乏更新。更有将近2/3我国艺术基金会没有建立自己的官方网站,这在信息技术高速发展的现代社会,作为面向社会和公众的社会组织机构,显然极不利于其生存发展和工作的有效开展。

表1-2 透明度在60分以上的艺术基金会②

序号	基金会名称	类型	地点	透明度
1	北京当代艺术基金会	公募	北京	100.00
2	广东省何亨健慈善基金会	非公募	广东	100.00
3	吴作人国际美术基金会	非公募	北京	92.80

① 笔者在2016年3月根据中国基金会中心网(http://www.foundationcenter.org.cn)、中国社会组织公共服务平台(http://www.chinanpo.gov.cn/index.html)相关数据、信息整理而成。
② 笔者在2016年3月根据中国基金会中心网、中国社会组织公共服务平台相关数据、信息整理而成。

续表

序号	基金会名称	类型	地点	透明度
4	浙江全山石艺术基金会	非公募	浙江	84.80
5	中国电影基金会	公募	北京	81.60
6	浙江小百花越剧基金会	非公募	浙江	81.60
7	深圳市雅昌艺术基金会	非公募	广东	81.60
8	潘天寿基金会（浙江）	非公募	浙江	81.20
9	金华市永远的荣光艺术教育基金会	非公募	浙江	77.20
10	浙江华策影视育才教育基金会	非公募	浙江	76.80
11	中国文物保护基金会	公募	北京	70.00
12	陕西美术事业发展基金会	公募	陕西	64.80
13	河南省东方文化艺术基金会	非公募	河南	64.40
14	河南省荆浩艺术公益基金会	非公募	河南	64.17
15	北京华亚艺术基金会	非公募	北京	63.20
16	中国少数民族文化艺术基金会	公募	北京	63.20
17	北京宋庄艺术发展基金会	公募	北京	62.00
18	北京柏年公益基金会	非公募	北京	61.60
19	中国交响乐发展基金会	公募	北京	60.80
20	北京高占祥文化艺术基金会	非公募	北京	60.00
21	刘天华阿炳中国民族音乐基金会	非公募	江苏	60.00
22	北京国际音乐节艺术基金会	非公募	北京	60.00

　　按照基金会关注的艺术领域来划分，潘天寿基金会、北京市黄胄美术基金会、吴作人国际美术基金会、北京国际艺苑美术基金会、李可染艺术基金会、河南省张海书法发展基金会、陕西美术事业发展基金会、河南省荆浩艺术公益基金会、北京中国美术馆事业发展基金会、江苏喻继高艺术基金会、韩美林艺术基金会、广东关山月艺术基金会、菏泽市李荣海艺术基金会、北京水墨公益基金会、北京曾成钢雕塑艺术基金会、北京柏年公益基金会、湖州市费新我书画艺术发展基金会、广东省廖冰兄人文艺术基金会、广东省林若熹艺术基金会等24家艺术基金会专注于绘画、书法、雕塑、陶瓷等造型艺术领域，属于美术基金会。在美术基金会中，名人基金会占了非常大的比重。中国京剧艺术

基金会、广州市振兴粤剧基金会、安徽省振兴京剧艺术基金会、浙江小百花越剧基金会、宁波市戏曲艺术发展基金会、上海发展昆剧基金会、北京市梅兰芳艺术基金会、安徽省黄梅戏艺术发展基金会、天津市振兴京剧基金会、北京市戏曲艺术发展基金会、天津市张君秋艺术基金会、北京戏曲艺术教育基金会、广东省繁荣粤剧基金会、河南省常香玉基金会、海南省琼剧基金会、北京于魁智京剧艺术发展基金会、山西省振兴京剧基金会等17家基金会专注于资助我国戏曲艺术的传承、保护和发展,其中关注京剧艺术的基金会最多,达到了7家。上海交响乐团文化发展基金会、中国交响乐发展基金会、北京国际音乐节艺术基金会、云南聂耳音乐基金会、刘天华阿炳中国民族音乐基金会、陕西省黄土地陕北民歌发展基金会、通辽市科尔沁民歌基金会、北京晓星芭蕾艺术发展基金会、上海七弦古琴文化发展基金会、广东省广州交响乐团艺术发展基金会、陕西赵季平音乐艺术基金会、云南杨丽萍民族文化艺术基金会、深圳市华唱原创音乐基金会、广州市郭兰英艺术发展基金会、北京黎光音乐公益基金会、上海国际舞蹈中心发展基金会等16家基金会专注于资助音乐、舞蹈艺术的发展、传承、传播。中国电影基金会、浙江华策影视育才教育基金会、上海第一财经公益基金会、云南省亚洲微电影基金会、上海广播电视台艺术人文发展基金会等基金会致力于中国影视媒体的资助活动。除了以上62家基金会之外,其他80家艺术基金会大多从事综合性的艺术资助活动。在这80家艺术基金会中,中国文物保护基金会、上海世华民族艺术瑰宝回归基金会、厦门市海峡文化艺术品保护基金会专注于中华民族文物的保护、修复、整理、研究等工作。而中国少年儿童文化艺术基金会、睢宁儿童画发展基金会、北京善德关心下一代公益基金会、广东省茂德公儿童艺术发展基金会、广东省儿童艺术教育基金会则是致力于儿童艺术教育的基金会。通过以上分析,可以看出,我国艺术基金会的关注领域比较多地集中在民族传统艺术、经典艺术、高雅艺术等领域,也出现了北京宋庄艺术发展基金会等资助艺术产业发展、致力于打造艺术创意产业园区的社会公益组织,表明我国的艺术基金会关注的领域正在不断扩大。

第二节 外国艺术基金会的历史发展

在西方,将艺术作为主要关注领域的基金会的出现也晚于以慈善、教育、科研等为主要关注领域的基金会。大约在18世纪以后,"来自宗教的慈善基金日益减少……由大笔私人遗产(资本主义积累的产物)捐赠而设立的世俗基金取代之而成了救济事业

的支柱……民间世俗基金更多地关心公众的精神需求"①。据美国学者H. V. 霍德森的著作《国际基金会指南》梳理,最早将艺术作为其主要工作领域之一的基金会有荷兰的"泰勒斯基金会(Teylers Foundation)"。该基金会成立于1778年,宗旨是"推进艺术、科学与社会福利的发展"。基金会的主要活动包括:通过研究、会议、讲座、出版物和学术报告等方式在全国和国际间的教育、社会福利和研究、科学、艺术及人文科学领域开展活动。该基金会主持一个收集油画(19世纪)、素描、物理仪器、化石与矿石的博物馆,一个自然科学图书馆,一个硬币与纪念章图书馆,两个促进科学研究的学会和一个救济院。虽然不是专门资助艺术的基金会,但是艺术已经是该基金会主要的工作领域之一。②

18世纪以后,西方资本主义的崛起和市民社会的发展深刻影响了西方公益事业的转型。"到19世纪,西方各国在市场经济与民主政治建设大局已定,现代化已告实现的背景下,公益领域也发生了相应变革。传统时代的教会公益与小共同体公益为'国家+市场'公益所取代。"③"现代公益制度是以现代公民社会为基础的"④,其公共性和面向群体的范围都与传统公益有着极大的差别。西方社会对艺术的赞助也逐步向现代转型。

进入20世纪,国外艺术基金会得到较快发展,美术、音乐、建筑、艺术教育、艺术交流等领域都受到了基金会的关注。美国成为现代基金会的发源地。20世纪初,美国政府颁发了关于所得税和遗产税的相关法令,规定捐赠基金会的部分可以免税。这一法令的颁布更促进了美国基金会的发展。许多垄断资本财团为避免税收,相继建立以自己的姓名或家族的名字命名的各种基金会。这些基金会大多资金实力雄厚,规模庞大,实行现代企业管理制度。例如,1911年,石油大王洛克菲勒财团创建的洛克菲勒基金会的资产额为10.16亿美元。1936年,由汽车大王福特家族创办和控制的福特基金会是当时美国最大的基金会,拥有资产36亿美元。

20世纪前半期出现的国外重要艺术基金会主要有:1904年,泰国的暹罗学会(The Siam Society),旨在"调查研究和资助与泰国及其邻国有关的艺术与科学活动"⑤。法国在20世纪前半期创立的艺术基金会数量和规模都比较引人瞩目。1921年,法国创立了美国艺术学派(École D'art Américaines),旨在"通过创办一所音乐学院和一所美术学校,以扩大法国艺术对美国的影响,并建立两国之间的文化联系"。该基金会通过会议、讲座、音乐会和展览会,在教育和艺术领域内开展活动。其美术学校的课程包括建

① 秦晖. 政府与企业以外的现代化:中西公益事业史比较研究. 浙江人民出版社,1999:149.
② [美]H. V. 霍德森. 国际基金会指南. 过启渊等译. 复旦大学出版社,1990:235.
③ 秦晖. 政府与企业以外的现代化:中西公益事业史比较研究. 浙江人民出版社,1999:142.
④ 秦晖. 政府与企业以外的现代化:中西公益事业史比较研究. 浙江人民出版社,1999:143.
⑤ [美]H. V. 霍德森. 国际基金会指南. 过启渊等译. 复旦大学出版社,1990:311.

筑学、绘画、风光、艺术史,并辅之以参观历史遗迹和博物馆等①。1927年,法国又成立了劳伦-维伯·卢尔马林基金会(Foundation De Lourmarin Laurent-Vibert),旨在"促进艺术和文学"。该基金会在艺术和人文科学领域内向法国国民提供资助和奖学金。其开展的项目包括:每年邀请6—12名法国艺术家和学者到卢尔马林堡做客数月,并资助他们在这一期间的各种兴趣活动。基金会还举办有关国外教育、社会福利、艺术、资源保护等方面的研讨会,并通过讲座、音乐会、戏剧、展览、资助出版物的方式开展活动②。意大利与法国一样,都是欧洲具有深远人文艺术传统的国度。20世纪前半期意大利成立的重要艺术基金会有:1926年由瑞典王储古斯塔夫·阿德夫(Gustaf Adelf)和其他成员创立了罗马瑞典学院(The Swedish Institute In Rome),旨在"从瑞典的文化活动的结构内部来深入地了解地中海地区的传统文化,在瑞典人文主义研究和教育,主要在古典的艺术史和建筑史教育方面起媒介作用,推动在意大利的瑞典人的艺术活动"③。1932年意大利创立了奇吉安娜音乐学院(Chigiana Musical Academy),旨在"提供高级音乐研究课程",主要通过出版物和讲座,在国际范围内提供奖学金和研究员基金,在国际间的教育、艺术和人文学科领域内开展活动。荷兰在20世纪前半期成立了比较多的基金会,其中艺术基金会主要有:创立于1945年的欢乐颂歌基金会(Gaudeamus Foundation),旨在"帮助年轻的荷兰作曲家以推进当代音乐的发展"。基金会通过举办年度比赛,举办系列音乐会,发行新闻公报,编辑唱片以及主持一家图书馆,收集作曲家的录音、文献及他们的作品,来开展国际性活动④。瑞士在1931年创立了博查德-科恩基金会(Borchardt-Cohen Foundation),旨在"促进对埃及建筑的研究;在开罗设立瑞士古埃及建筑与考古学研究所;帮助同类研究所和研究者",资助研究所在埃及与苏丹的发掘与研究工作,并与联邦德国、法国及美国在埃及的研究所进行合作⑤。美国在20世纪前半期成立的比较重要的艺术基金会主要有:1925年创立的约翰·西蒙·古根海姆纪念基金会(John Simon Guggenheim Memorial Foundation),旨在"提高教育质量及艺术实践和专业水平,鼓励研究和创造国际间更好的谅解气氛",主要通过提供研究员基金和对个人进行资助,在国内外的科学、人文科学和艺术创作等方面开展活动。古根海姆纪念基金会的研究员基金不仅仅面向美国公民,还面向加拿大、加勒比海地区、菲律宾、法国、荷兰和英国等国公民,是一个有着宏阔国际视野的艺术基金会⑥。这也是很多美

① [美]H.V.霍德森.国际基金会指南.过启渊等译.复旦大学出版社,1990:87.
② [美]H.V.霍德森.国际基金会指南.过启渊等译.复旦大学出版社,1990:92.
③ [美]H.V.霍德森.国际基金会指南.过启渊等译.复旦大学出版社,1990:188.
④ [美]H.V.霍德森.国际基金会指南.过启渊等译.复旦大学出版社,1990:229.
⑤ [美]H.V.霍德森.国际基金会指南.过启渊等译.复旦大学出版社,1990:281.
⑥ [美]H.V.霍德森.国际基金会指南.过启渊等译.复旦大学出版社,1990:448.

国基金会,包括艺术基金会的特点,即非常重视对国际社会的关注。1935年美国创立了格雷厄姆美术高级研究基金会(Graham Foundation for Advanced Studies in the Fine Arts)。该基金会主要向美国从事建筑业及为建筑业服务的美术工作者提供资助,同时,基金会也向展览会、出版物、建筑和城市研究提供奖项资助。1950年创立的哈古珀·凯沃凯恩基金会(Hagop Kevorkian Fund)旨在"提高对近东和中东艺术的兴趣",主要通过举办展览和对研究近东和中东艺术的学者提供奖学金和研究员基金,在艺术和人文科学方面开展活动①。拉·纳普尔艺术基金会——亨利·克卢斯纪念会(La Napoule Art Foundation — Henry Clews Memorial)也成立于1950年,旨在"建立和维修一所亨利·克卢斯和其他雕塑家和艺术家的艺术作品的展览博物馆,促进法国和其他国家更好地鉴赏美国公民的美术作品"②。

20世纪后半叶,在经历了第二次世界大战后,西方社会逐渐从战争的创伤中走出,公益事业也重新起步。尤其是在70年代以后,公民社会理论的兴起和国家失灵、市场失灵的社会问题凸显,这为第三部门在西方社会的崛起创造了契机。海外艺术基金会也更多涌现。一方面基金会的规模更大,资助的视野更为宽广,基金会的组织结构更为完善,另一方面资助艺术的领域更为专业和细致。除了美国之外,不仅法国、意大利等历史文化悠久的欧洲国家出现了更多艺术基金会,而且葡萄牙、西班牙、澳大利亚、加拿大等国也纷纷创立了专门致力于艺术领域的基金会。

例如,法国在1957年创建国际艺术中心(Citéinternationale Des Arts),旨在"筹集必要的资金,以保证国际艺术中心公共建筑和设施,以及该区域的艺术家工作室和住房的建造、安装和保养"。该艺术中心主要在国际艺术领域内开展活动,通过管理由个人、团体或任何国家购买的艺术家工作室的方式,选择符合条件的艺术家居住在艺术中心,开展艺术活动。其活动项目是通过组织音乐会和展览会,以及通过国际艺术中心联谊会进行③。1963年法国又创建艺术和研究基金会(Foundation Pour L'art et La Recherche)。该基金会旨在"推动当代艺术,保护和恢复法国历史和建筑史上的重要建筑物"。通过研究项目、会议、学术报告、讲座、提供研究员基金和奖学金、发行出版物,在国内和国际的艺术、社会科学和法国历史遗产领域开展活动④。1964年法国成立的重要艺术基金会包括玛格丽特和艾梅·梅格特基金会(Foundation Marguerite et Aimémaeght)以及罗伊奥蒙特社会科学发展基金会(Foundation Royaumont Pour Le Progr Sédes Sciences De L'Homme Luo Yiao Mongte)。玛格丽特和艾梅·梅格特基金会旨在获取、保存并展

① [美]H.V.霍德森.国际基金会指南.过启渊等译.复旦大学出版社,1990:466.
② [美]H.V.霍德森.国际基金会指南.过启渊等译.复旦大学出版社,1990:482.
③ [美]H.V.霍德森.国际基金会指南.过启渊等译.复旦大学出版社,1990:85.
④ [美]H.V.霍德森.国际基金会指南.过启渊等译.复旦大学出版社,1990:87-88.

示当代艺术,它在圣保罗市自己所拥有的博物馆内举办当代艺术的展览会,展出其收藏品,并主办现代音乐、芭蕾和诗歌的夏季艺术节,还管理着一个拥有现代艺术各方面文献资料的图书馆。玛格丽特和艾梅·梅格特基金会开展活动的范围也不仅限于法国,而是在国内外的现代艺术领域内开展活动①。罗伊奥蒙特社会科学发展基金会管理几个机构,其中有一个机构是国际艺术创造与研究中心。该中心在国际文化领域内从事研究活动,在罗伊奥蒙特寺院内举办学术会议、音乐会、展览会和电影展。1968年法国创建勒·科尔布希尔基金会(Foundation Le Corbusier),该基金会旨在"维护坐落于巴黎拉罗什大厦的一个展示勒·科尔布希尔作品的博物馆;鼓励对他的论著和建筑作品所蕴含的精神进行研究"②。勒·科尔布希尔基金会同样也是在面向国际范围的艺术和人文科学领域内开展活动。可见,20世纪后半叶创立的法国艺术基金会对国际范围内的现当代艺术提供了有力的支持。

20世纪后半叶,意大利成立的艺术基金会尤其注重对意大利艺术的保护、研究和对艺术资料的搜集整理。1951年创建乔奇奥·辛尼基金会(Giorgio Cini Foundation),旨在恢复圣吉奥吉奥教堂地区的历史建筑,并帮助在这一地区发展教育、社会、文化艺术机构。乔奇奥·辛尼基金会的工艺美术中心为600个穷人的孩子提供印刷、技工和家具制作方面的职业训练。基金会还管理研究威尼斯文明的圣吉奥吉奥学院。该院由艺术史、国家与社会史、文学史、音乐与戏曲史以及威尼斯与东方研究所组成③。1955年意大利创立文化与文明中心(Center of Culture and Civilization),旨在"促进和积极赞助艺术、科学方面的活动"。该基金会管理从事威尼斯文明研究的桑·乔治亚学校。该校包括艺术史研究所、国家与社会史研究所、文学研究所、音乐与戏剧研究所、威尼斯与东方研究所等5个研究所,并组织展览会、音乐会、戏剧节目,主办有关威尼斯艺术与文明研究的刊物④。1971年意大利创建乌戈和奥尔加·利瓦伊基金会——高等音乐文化中心(Ugo and Olga Levi Foundation — Centre for Higher Musical Culture)和罗伯托·朗吉艺术史研究基金会(Roberto Longhi Foundation for the Study of the History of Art)。乌戈和奥尔加·利瓦伊基金会——高等音乐文化中心旨在"赏识和鼓励音乐领域内的积极创新,促进培养音乐才能的研究工作"。该基金会不仅为音乐学院的学生提供教程资助,还主持一座收藏全世界各国的音乐文献的图书馆⑤。罗伯托·朗吉艺术史研究基金会旨在"运用适当的科学原理和严肃的评论方法,在年轻的意大利学生和外国学生中推动

① [美]H.V.霍德森. 国际基金会指南. 过启渊等译. 复旦大学出版社,1990:93.
② [美]H.V.霍德森. 国际基金会指南. 过启渊等译. 复旦大学出版社,1990:89.
③ [美]H.V.霍德森. 国际基金会指南. 过启渊等译. 复旦大学出版社,1990:168-169.
④ [美]H.V.霍德森. 国际基金会指南. 过启渊等译. 复旦大学出版社,1990:163-164.
⑤ [美]H.V.霍德森. 国际基金会指南. 过启渊等译. 复旦大学出版社,1990:179.

和发展艺术史的研究"。该基金会亦主持一座收藏数万种艺术出版物、意大利艺术照片和数百名重要艺术家的绘画的图书馆[①]。

除了法国、意大利之外,荷兰、挪威、葡萄牙、西班牙、瑞士等国在20世纪后半期创立的艺术基金会在规模上和资助的国际性视野上也有了极大的提升。1954年荷兰成了欧洲文化基金会(European Cultural Foundation),主要在艺术与人文科学等领域开展国际性活动。1960年荷兰创立爱德华·冯·拜恩基金会(Eduard Van Beinum Foundation),旨在"在最广泛的意义上促进音乐生活,特别是提高音乐家的艺术与社会兴趣"。该基金会也是在全国和国际间的艺术、人文科学和国际关系领域内开展活动[②]。1969年荷兰成立保罗·梅尔·罗斯曼斯基金会(Rothmans of Pall Mall Foundation),旨在"促进和支持艺术、文化和有教育意义或其他形式的能引起广泛兴趣的教育和文艺活动"[③]。其资助视野不局限于荷兰,也资助国际间的教育、艺术和人文科学,特别是援助发展中国家。挪威在1968年成立桑杰·赫尼耳-纳尔斯·翁思特德基金会(Sonja Henie-Niels Onstad Foundations),用于支持在挪威展出现代国际艺术,并邀请国际上的音乐家举行音乐会,为现代电影、音乐和艺术研究提供研究员基金和奖学金。该基金会也拥有自己的图书馆和艺术中心,并收藏现代绘画[④]。葡萄牙在1953年创建李嘉图·埃斯皮拉图·萨通·西尔瓦基金会(Ricardo Espirito Santo Silva Foundation),旨在"采取措施,防止装潢艺术各个领域的工艺家们的工艺失传,切实保护或修复现行作品,使未来艺术家有可能继承传统"。该基金会经营了数十家开展与装潢艺术有关活动的工场,并开设三年一期的装潢艺术课程[⑤]。1955年葡萄牙创建卡洛斯蒂·古伯凯恩基金会(Calouste Gulbenkian Foundation),在艺术领域,向在葡萄牙从事建筑、绘画、雕刻、彩砖、戏剧、文物修复、考古学、人类文化学、美学、历史和艺术批评方面研究的组织和个人提供资助。该基金会亦拥有自己的博物馆和艺术中心,并管理一支室内乐团、芭蕾舞团和歌唱队[⑥]。瑞士在1961年创建阿贝格基金会(Abegg Foundation),旨在"收集与修复从古代至十八世纪的织锦;收集和展出近东、拜占庭以及欧洲中世纪、文艺复兴时期和巴洛克时期的珍贵艺术品、雕塑和绘画;对织品修补者进行教育;从事织品与稀有艺术方面的研究"。该基金会亦管理一所图书馆和一家博物馆,其开展的活动也是在国际间的艺术和人文学科方面,致力于加强各国专门从事织品修复的个人间的合作[⑦]。大洋洲的澳大利亚在1964

① [美]H.V.霍德森. 国际基金会指南. 过启渊等译. 复旦大学出版社,1990:184.
② [美]H.V.霍德森. 国际基金会指南. 过启渊等译. 复旦大学出版社,1990:236.
③ [美]H.V.霍德森. 国际基金会指南. 过启渊等译. 复旦大学出版社,1990:226.
④ [美]H.V.霍德森. 国际基金会指南. 过启渊等译. 复旦大学出版社,1990:243.
⑤ [美]H.V.霍德森. 国际基金会指南. 过启渊等译. 复旦大学出版社,1990:258.
⑥ [美]H.V.霍德森. 国际基金会指南. 过启渊等译. 复旦大学出版社,1990:258-259.
⑦ [美]H.V.霍德森. 国际基金会指南. 过启渊等译. 复旦大学出版社,1990:280.

年创建彼得·施托伊弗桑特艺术发展基金会（Peter Stuyvesant Trust for the Development of the Arts）。该基金会由美国烟草公司（澳大利亚）有限公司创办，旨在在澳洲发展各种形式的艺术。加拿大于1959年创建了加拿大艺术委员会（Canada Council/Conseil des Arts du Canada）。这是由加拿大政府创办的艺术资助机构，旨在促进和推动艺术创造、艺术研究和欣赏。该委员会亦是在国际范围内的艺术领域里开展活动，致力于发展加拿大与别国之间的文化关系。印度在1954年创立了印度世界文化研究会（Indian Institute of World Culture），该研究会特别注重在艺术和人文科学方面开展活动。

20世纪后半叶，尤其是1960年之后，受美国经济飞速发展的影响，美国的基金会发展迅速，艺术基金会也得到极大的发展。美国国家艺术基金会（National Endowment for the Arts，NEA）就成立于1965年。"美国基金会在20世纪80年代、90年代和21世纪前10年的经济繁荣时期获得了加速发展。"①在美国基金会中心网（US Foundation Center）的"SEARCH 990S"中，使用关键词"ARTS"搜索，在2014年有11 699家基金会提交了990S财务报表。可见在美国，将艺术作为主要关注领域的基金会达到1万多家。这些基金会在纽约州、加利福尼亚州分布最多，其次是佛罗里达州、宾夕法尼亚州、得克萨斯州、伊利诺伊州、马萨诸塞州、俄亥俄州，美国的艺术基金会分布比较少的地区有北达科他州、阿拉斯加州、南达科他州、怀俄明州、蒙大拿州、爱达荷州、犹他州等偏中西部地区以及密西西比州、西弗吉尼亚州、新墨西哥州。据美国基金会中心网截至2016年4月6日的数据，目前在美国基金会中心数据库"Foundation Dictionary Online Free"中共统计了102 529家基金会。其中，社区基金会（Community Foundation）1 322家，企业基金会（Corporate Foundation）2 718家，独立基金会（Independent Foundation）93 376家，运作基金会（Operating Foundation）5 113家。社区基金会的资金一般来源于社区内公众捐助，属于公共慈善机构，一般是在某个特定的社区提供公益资助。"美国是社区基金会的发源地……社区基金会遍及美国50个州。"②"美国社区基金会在艺术文化领域的资助金额占全部金额的12.9%。"③企业基金会是指资金来源于营利性的公司或企业、但是基金会本身是独立的、非营利性的。企业基金会的资助范围更广泛，但是也会考虑到发起公司或企业的商业利益。几乎"所有类型的美国企业都建立了基金会"④。"许多企业基金会利用捐款来促进社区的经济和艺术的发展，这两者的重要性在于能够创造对高质量的工人具有吸引力的环境。"⑤美国企业对艺术的赞助始于1970年代。美国运通

① 基金会中心网.美国企业基金会.社会科学文献出版社,2013：2.
② 基金会中心网.美国社区基金会.社会科学文献出版社,2013：2.
③ 基金会中心网.美国社区基金会.社会科学文献出版社,2013：3.
④ 基金会中心网.美国企业基金会.社会科学文献出版社,2013：2.
⑤ 基金会中心网.美国企业基金会.社会科学文献出版社,2013：3-4.

信用卡和大通银行成立的基金会一直是赞助艺术的主力。对文化艺术领域的资助约占美国企业基金会全部资金的14.1%[①]。独立基金会的资金来源一般是某个个人、家族或一群人,但是随着时间的推移,独立基金会通常都与其发起人、创办者脱离了关系。历史最悠久的洛克菲勒基金会（Rockefeller Foundation）、卡耐基基金会都属于独立基金会。运作基金会主要是运用自身所拥有的资源进行研究或者直接提供服务,不发放资助。在美国,几乎所有的艺术机构都受到来自基金会的资助。除了艺术基金会之外,美国几乎所有的大型基金会都资助艺术和文化,例如洛克菲勒基金会、福特基金会（Ford Foundation）、所罗门·R.古根海姆基金会（Solomon R. Guggenheim Foundation）、约翰D.与凯瑟琳·T.麦克阿瑟基金会（John D. and Catherine T. MacArthur Foundation）、鲁斯基金会（Luce Foundation）、诺顿基金会（Norton Foundation）等在艺术领域的投资规模远远超过一般的小型艺术基金会。比尔及梅琳达·盖茨基金会（Bill & Melinda Gates Foundation）每年向艺术组织投资2500万美元,在洛杉矶建立了博物馆和艺术研究中心。麦克阿瑟基金会设立的一个重要项目就是授予全美最优秀的文人和艺术家麦克阿瑟天才奖,其巨额奖金是"为了艺术家此后可专注于艺术创作",可见其奖励额度之高,更重要的是获得该奖可称得上是代表艺术家艺术成就的顶峰。徐冰是首位获得麦克阿瑟奖的华裔艺术家。洛克菲勒基金会有许多分支,它设立的亚洲文化协会,在台北和香港都设有分部,对中国当代艺术的发展起到了重要的推动作用。许多华人艺术家受它邀请去美国驻地工作或交流访问,如艺术家蔡国强、策展人栗宪庭等。位于加州的盖蒂基金会（The Getty Foundation）则拥有世界一流的庞大美术馆,还拥有极高规格的学术研究、收藏与修复机构。同时,盖蒂基金会亦投入巨额资金赞助支持美国本土甚至全世界的艺术。诺顿基金会不仅热情支持艺术展览,诺顿本人也慷慨解囊,购买现代艺术品。在美国,艺术家也是赞助艺术的主要力量。大多数艺术大师逝后都留下巨额遗产,成立基金会是其最好的选择。其中,影响很大的有安迪·沃霍尔视觉艺术基金会（The Andy Warhol for the Visual Arts Foundation）、波洛克 - 克伦斯纳基金会（The Pollock-Krasner Foundation）等。沃霍尔去世的同时,安迪·沃霍尔视觉艺术基金会就成立了。沃霍尔身后留下的大量艺术作品,除了少数留给家人,大多数都捐给以他的名义成立的基金会,用于资助国内外视觉艺术家。其资助的金额,根据美国基金会中心网的统计,2011年、2012年都名列全美基金会30名左右。艺术家成立的名人基金会,更了解艺术和艺术家的境遇,因此在提供资助的时候,也更加能够全面地、更有效地对艺术和艺术家提供资助。例如波洛克 - 克伦斯纳基金会就为那些希望匿名得到资助的艺术家保守秘密。

通过对中外艺术基金会发展历史的简要梳理,我们可以发现,我国艺术基金会的发

① 基金会中心网.美国企业基金会.社会科学文献出版社,2013:5.

展历史相对而言比较短,基金会的数量和规模也与外国大型艺术基金会,特别是与美国艺术基金会相比,有比较大的差距。但是我国艺术基金会近几年发展迅速,特别是进入21世纪以来,数量突飞猛进,新注册的艺术基金会原始基金数额也有了很大的提升。而且,我国艺术基金会的类型也更加多样。除了官办性质的公募基金会之外,非公募基金会的数量在不断增长,越来越多的企业和名人设立艺术基金会。2013年,我国设立了国家艺术基金,这是第一个以基金会的管理方式对艺术提供资助的国家级艺术机构,对我国艺术的发展有着非比寻常的意义。2015年,江苏省又率先设立了江苏艺术基金,表明我国从中央到地方的各级政府部门都开始意识到对艺术资助的管理方式需要发生改变。这对我国艺术的创作、传播、研究等都产生了积极的影响。

第二章　中外艺术基金会的资助领域研究

基金会作为公益组织,"因为它们享有税收优惠,所以必须承担某种程度上的社会责任"①,尤其追求使公益资源的使用发挥最大化的效益。由于每个基金会都受到资金和规模的限制,即使是拥有雄厚实力的大型基金会也不可能解决人类面临的所有问题,因此基金会需要聚焦特定的领域和目标,制定基金会的发展战略。"基金会的角色定位通常取决于一个敏锐的基金会领导者(可能是创始人、主管或项目官员)及时捕捉的灵感和为基金会度身定制的精确战略目标,并直接或间接地付诸实践。"②战略性思考的最大益处是能够极大地提高基金会资助的影响力。基金会在进行战略性选择时,"会将基金会项目聚焦在其最关注的领域,从而可以在这个小范围的领域内投入更多资金,从而更容易在该领域产生重大影响"③。如果"基金会放弃制定目标的责任,就会削弱其解决问题的影响力。基金会领导者本可以运用其远见卓识为基金会制定目标,但却把此权力交给了申请资助的非营利机构,这样只会有害无益。如此一来,基金会就变成了填写支票的机构,而对提升解决社会问题的能力帮助不大"④。因此,"在实践中,基金会一般通过关注一个狭小的活动领域及该领域内部的事物,或通过资助大量项目的方式来运作"⑤。但是,基金会对总体的发展战略和目标的制定,又不适宜过分具体和狭窄。"基金会想要寻求长远发展,其使命应该是开放式的、宽泛的而非特定的。时移势迁,特定的目标会变得不合时宜"⑥。因此,"基金会也需在战略范围的狭窄与宽泛间进行权

① [美]乔尔·L.弗雷施曼.基金会:美国的秘密.北京师范大学社会发展与公共政策学院社会公益研究中心译.上海财经大学出版社,2015:2.
② [美]乔尔·L.弗雷施曼.基金会:美国的秘密.北京师范大学社会发展与公共政策学院社会公益研究中心译.上海财经大学出版社,2015:10.
③ [美]乔尔·L.弗雷施曼.基金会:美国的秘密.北京师范大学社会发展与公共政策学院社会公益研究中心译.上海财经大学出版社,2015:43.
④ [美]乔尔·L.弗雷施曼.基金会:美国的秘密.北京师范大学社会发展与公共政策学院社会公益研究中心译.上海财经大学出版社,2015:43.
⑤ 皮埃尔·卡拉姆(Pierre Calame).基金管理的十个关键问题.载于中国青少年发展基金会,基金会发展研究委员会.处于十字路口的中国社团.天津人民出版社,2001:364,
⑥ [美]乔尔·L.弗雷施曼.基金会:美国的秘密.北京师范大学社会发展与公共政策学院社会公益研究中心译.上海财经大学出版社,2015:42-43.

衡……专一的战略和开放的战略间还存在变化形式,特定的聚焦和宽泛的机会性捐赠(opportunistic grant-making)间也留有……创新空间,即通过资助某集团或个人发掘很多创新的想法"①。

对"创新"的追求是基金会资助的一个重要特点。就如英国讨论公益问题的"拿但"(Nathan)委员会主席拿但先生所说"志愿部门不像政府衙门,它有自由去进行实验,能成为开创性的先锋,而国家可以接着干——如果这种开创被证明有益的话"②。因此,基金会等公益组织往往被社会,尤其是那些为之慷慨解囊的捐赠者们寄予推动社会变革的愿望。"尽管富人从事慈善(尤其是创立基金会)的动机各异,但我们认为其主要动机是推动社会变革以对社会产生积极影响。"③这也使基金会往往在社会变革的过程中,担当一种催化剂的角色。"催化剂角色擅长处理某些特殊的社会问题。例如,有些问题因刚刚产生,基金会对其了解不足,因而还没有清晰的解决方案;有些问题太大、太棘手或需要与政府部门和商业部门合作才能完成。在上述情况下,对基金会来说,相对于运作一个高风险而极易失败的项目,作为催化剂去资助一些项目进行尝试则是一种更为明智的做法。"④

对于基金会而言,一般会制定一个或多个关注领域,领域的选择往往与基金会发起人的兴趣爱好、关注视野有极大的关系。在基金会发展的过程中,资助领域可能会根据社会的发展、理事会的偏好、专家学者的建议等进行调整。但是无论如何,一旦基金会确定了其聚焦领域,就将遵循追求"最大化效益"的原则,严谨分析关注领域中最值得关注和解决的问题,谨慎开展项目,以实现其使命和目标。

纵观中外艺术基金会的资助领域,几乎涉及与艺术有关的所有方面,从艺术的创作、传播、教育、研究,艺术作品的收藏保护到艺术产业、艺术治疗、艺术法律等艺术交叉学科的发展以及影响艺术发展的科学技术的研究、社会环境的改善、规章制度的制定等都离不开艺术基金会的力量和推动。"描述基金会可选择扮演的三种角色是分析基金会工作的方法之一……第一种角色是推动者……在这种情况下,基金会会亲自设计、运作和主导相关项目,并向能够执行基金会战略的组织提供资金支持。第二种角色是合作者。基金会以分权的方式形成战略并和其他合作组织一同做出重大决策,同时,也会资助这些合作组织和其他执行基金会战略的组织。第三种角色是催化剂。基金会可

① [美]乔尔·L.弗雷施曼.基金会:美国的秘密.北京师范大学社会发展与公共政策学院社会公益研究中心译.上海财经大学出版社,2015:44.
② 秦晖.政府与企业以外的现代化:中西公益事业史比较研究.浙江人民出版社,1999:152.
③ [美]乔尔·L.弗雷施曼.基金会:美国的秘密.北京师范大学社会发展与公共政策学院社会公益研究中心译.上海财经大学出版社,2015:33.
④ [美]乔尔·L.弗雷施曼.基金会:美国的秘密.北京师范大学社会发展与公共政策学院社会公益研究中心译.上海财经大学出版社,2015:9.

能会不计回报地资助一些组织去解决因战略不可行、不匹配或不成熟导致的问题……它们明白大多数的资助可能并不会产生持续的影响,但至少迈出了第一步。"① 中外艺术基金会通过自己的资助活动,已经证明自己不仅是艺术领域而且也是社会领域变革的推动者、合作者和催化剂。

第一节 我国艺术基金会的资助领域

基金会资助领域的确定来自对社会中的问题的认识和界定。由于社会政治经济体制、历史文化传统、社会发展需求不同以及基金会发展阶段不同,我国艺术基金会与国外艺术基金会的资助领域既有极大的共同点,又各有自己的特色。尤其是我国艺术基金会,随着国家经济发展水平的不断提高、社会公益能力不断增强,正面临史无前例的发展机遇,其艺术资助的范围愈益广阔,资助方式愈益多样,在艺术领域、公民素质提升和社会发展中将发挥越来越重要的推动作用。

一、资助艺术展演

资助各种层次的"艺术展演活动"是我国艺术基金会运作的重要项目类型。在艺术基金会的资助下,从世界各顶级艺术殿堂到中国的偏远乡村,都有中国艺术和艺术家的身影。中国艺术基金会资助的"艺术展演活动",或者是基金会的长期运作项目,或者与国家重要的纪念日或某一艺术家的重要纪念日有关,具有广泛和深刻的社会效益。

艺术基金会资助的艺术展演活动既是艺术传播的一种重要形式,又大大丰富了人民群众的文化艺术生活,并且对各专业的艺术青年人才的培养也具有重要的作用。例如,吴作人国际美术基金会在其专项基金"中国现代艺术档案专项基金""萧淑芳艺术基金"等的具体运作下,举办一系列主题明确的美术展览。2011年为了庆祝萧淑芳百年诞辰,基金会与中国美术家协会、中央美术学院、中国美术馆、中山市人民政府等单位联合主办了系列庆祝活动:①"自我画像:萧淑芳专题展"于2011年初在中央美术学院美术馆举行;②"容华淡伫——纪念萧淑芳诞辰一百周年水彩画精品展"于2011年

① [美]乔尔·L.弗雷施曼.基金会:美国的秘密.北京师范大学社会发展与公共政策学院社会公益研究中心译.上海财经大学出版社,2015:6-7.

3月25日至4月10日在北京画院美术馆举行；③"百年绰约——萧淑芳百年诞辰纪念展"于2011年9月21日至27日在中国美术馆举行。2014年由"萧淑芳艺术基金"资助的"女性研究"第二季举行了"我们的生活我们的快乐"绘画作品展。该展览向公众介绍和展现的是一群非职业艺术家，且年龄不同、身份各异，但她们有一个共同点就是她们都热爱运用绘画去表达生活中的所思所感。该展览由"童真烂漫""别样精彩""桑榆晚晴"三个部分组成，继2014年1月7日至2月23日在北京中国妇女儿童博物馆举办首展之后，又于5月10日至6月25日在浙江美术馆、9月19日至12月4日在上海中华艺术宫、12月12日至28日在南京江苏省美术馆举办了巡展，覆盖的地域范围比较广。2014年吴作人国际美术基金会的"中国现代艺术档案专项基金"协办"第十二届全国美术作品展览·实验艺术展区"展览、"生机——苏新平、李津、宋永平作品展"，并且筹备马奈学术文献展。吴作人国际美术基金会的"青年策展人专项基金"则与中央美术学院美术馆共同合作，开展"项目空间"展览项目，为中国青年策展人搭建学术及策展实践平台①。

 我国艺术基金会资助的艺术展演活动，尤其是大型公募艺术基金会支持的艺术展演活动，往往与国家的重要节庆日、国家的重要政治时刻相呼应，承担着艺术、政治、外交等多重使命。例如，2005年，在中日关系处于低谷的情况下，为推动中日民间文化交流活动，经日中友好会馆的邀请，中国艺术节基金会组派了由北京军区政治部战友京剧团、北京京剧院、上海京剧院、大连京剧院组成的中国京剧团赴日本演出中国国粹——经典京剧选段。此次在日本的京剧演出分别在日本的35个城市共演出了79场，历时两个月之久。这次活动使日本普通民众更加了解中国文化、更加感受到中国文化的魅力，从而大大促进了中日民间文化交流②。2006年，中国京剧艺术基金会为了庆祝澳门回归祖国七周年以及向澳门观众宣传和普及京剧艺术，与澳门中华文化艺术协会、上海华夏文化经济促进会共同举办了"中国京剧艺术团12月4日至9日赴澳门进行文化交流"活动。此次赴澳门演出，中国京剧艺术团的阵容非常强大。著名表演艺术家马长礼、梅葆玖、李长春、寇春华、冯志孝、张学津、刘长瑜、李炳淑、叶少兰、张达发、裘派传人裘芸及青年表演艺术家张建国、董圆圆、袁慧琴、张克、刘桂娟等参加了演出。时任全国政协副主席马万祺、时任澳门特区行政长官何厚铧及澳门各政府部门领导人都出席观看了演出。2007年，为庆祝香港回归祖国十周年，中国京剧艺术基金会与北京市教委、上海市教委、香港联艺机构有限公司共同主办了"少年京剧艺术团赴港演出活动"。少年京剧艺术团由中国戏曲学院附中和上海戏剧学院附属戏曲学校部分师生组成，共203人。

① 吴作人国际美术基金会2011年、2014年年度报告。
② 中国艺术节基金会2005年年度报告。

从2007年6月25日至7月1日，少年京剧艺术团在香港新光戏院演出了7场精彩的京剧剧目，共庆香港回归，受到香港广大观众的热烈欢迎①。2011年，刘天华阿炳中国民族音乐基金会联合其他单位，主办"纪念辛亥革命100周年·《光明行》——两岸三地大型民族音乐巡演"。两岸三地联合乐团先后在国家大剧院、南京紫金大剧院、台北中山堂、香港文化中心音乐厅进行了系列巡回演出。这一项展演活动，海内外数十家媒体都进行了报道，凤凰卫视在台北和香港均进行了专题采访和连续报道②，收到了非凡的社会效益。

由于各艺术基金会关注的艺术领域各有侧重，它们往往在某一艺术领域拥有其他艺术机构无法比拟的艺术经验、艺术资源。因此，由艺术基金会主办的各类艺术展演活动常常能够达到别的艺术展演活动难以企及的深度。例如，潘天寿基金会成立以来，致力于系统搜集和整理与潘天寿有关的艺术资料，因此，由潘天寿基金会举办的潘天寿艺术展就成为观众了解这位艺术大师的权威展览活动。2011年3月至7月，潘天寿基金会联合国家博物馆在该馆举办了潘天寿艺术展及相关学术研讨活动。该展览共展出潘天寿代表性作品40余件，还包括相关文献资料和第一次面向广大公众展示的潘天寿的手稿以及潘天寿生前的画室"止止室"的复原。这次展览展出的史料非常丰富，使潘天寿的艺术道路得以立体地还原。2012年，潘天寿基金会又与香港康乐及文化事务署、中国美术学院在香港联合主办了历时74天的"墨韵国风——潘天寿艺术回顾展"。该展览共展出了潘天寿1920年代至1960年代的代表性作品及潘天寿手稿和印章共计63件（组）。其中，代表性作品不仅有潘天寿早期代表作，而且还有他的指墨画，更有经典巨幅如《铁石帆运图轴》《夏塘水牛图卷》及《雄视图轴》等珍贵画作。2014年，潘天寿基金会策划组织的"潘天寿写生研究展"展现了潘天寿在20世纪五六十年代的写生实践，而且通过实景、写生稿、草图和创作的直观对比，呈现了艺术大师从写生到创作的过程。这次展览展示的潘天寿的部分写生手稿是第一次亮相③。该展览成功入选2014年全国美术馆馆藏精品展出季活动。潘天寿基金会举办的系列潘天寿艺术展，无疑极大地传播了这位大师的艺术特色和艺术影响力。众多潘天寿绘画的爱好者、研究者受益于该系列展览。

我国艺术基金会也开展了不少资助艺术国际传播与交流的项目。例如，为了扩大中国当代艺术的国际影响力及促进中国艺术的国际交流，由中国艺术研究院、中国艺术节基金会联合主办的"伦敦2012·中国艺术展"，于2012年7月30日伦敦奥运会开幕之际在英国皇家美术学院隆重开幕。本次展览荟萃了当代中国最具影响力的35位艺术

① 中国京剧艺术基金会2006年、2007年年度报告。
② 刘天华阿炳中国民族音乐基金会2011年年度报告。
③ 潘天寿基金会2011年、2012年、2014年年度报告。

名家、约160件精美作品,吸引了文化部、中国驻英国大使馆、英国国家旅游局和国际奥委会官员等各界人士参加开幕仪式,达到了预期的文化艺术交流的效果①。中国少年儿童文化艺术基金会的专项基金"蒲公英计划",长期致力于资助举行中外少年儿童文化艺术交流系列活动,这是中国少年儿童文化艺术基金会的核心项目之一。经过近三十年的发展,"蒲公英计划"项目取得了丰硕成果,项目足迹遍布日本、韩国、东南亚诸国、葡萄牙等。

我国艺术基金会开展的艺术展演项目也努力惠及中国的乡村。最有代表性的项目是中国电影基金会的"万映计划"。中国电影基金会从2006年开始发起了全国性大型公益活动"万校联动优秀影片放映计划",简称"万映计划"。2008年,"万映计划"又与"国防教育"相结合,启动了"全民国防教育万映计划"和"百县千村万场农民看电影"活动。该计划主要内容是为农村和基层群众送去电影文化大餐,放映国家广播电影电视总局(现为国家新闻出版广电总局)推荐的优秀爱国主义题材影片。截至2013年,万映计划的足迹相继遍布贵州、河南、湖南、湖北、江苏、山东、安徽、北京、四川、黑龙江等省市,2006年、2011年放映场次都超过了8 000场②。

二、资助艺术人才

我国艺术基金会对艺术创作的资助主要体现在对艺术家或艺术团体的创作与交流演出提供资金支持,或者为艺术家或艺术团体提供学习机会,这也是我国艺术基金会的主要资助领域,各基金会纷纷将之打造为核心项目,进行长期资助,项目资助范围几乎遍及各个艺术门类。

例如,成立于1995年12月的北京现代舞团是一个不以营利为目的专业艺术社会团体。北京现代舞团成立以来,已成长为中国现代舞艺术领域很重要的艺术团体之一。北京现代舞团创作的作品屡获国内外大奖,在欧美最主流的艺术剧院做过百场以上的演出。但是现代舞团一直面临经费非常紧张的问题。北京华亚艺术基金会从2009年成立起就设立了"北京现代舞团青年编导资助计划"。为鼓励和支持青年舞蹈家创作以及开展作品交流活动,北京华亚艺术基金会自2009年与北京现代舞团签订长期资助计划,资助了数位青年编导的现代舞作品创作和演出,其中包括舞台剧《徒步二十一层》(2010年)、《问·香》(2011年)、《三更雨·愿》(2011年)、舞台剧《皮肤之下》(2011

① 中国艺术节基金会2011年年度报告。
② 中国电影基金会2006—2013年年度报告。

年)等在国内外都非常有影响力的作品①。

刘天华阿炳中国民族音乐基金会运作的"中国民族音乐年度新人评选"项目也致力于对青年艺术家提供资助。该项目面向在全国范围内获得年度国家级重大比赛金奖、年龄在18—30周岁之间、德艺双馨、具有相当发展潜力的我国优秀青年民乐演奏家。基金会对选中的获奖者除颁发奖金外还资助其个人业务发展(如举办音乐会、出版专辑、进修深造等),并在媒体进行宣传。在2009—2010年"中国民族音乐年度新人评选"中,来自中央音乐学院的青年二胡教师孙凰以最高票当选。刘天华阿炳中国民族音乐基金会的评选活动无疑大大有助于高端民族音乐人才的培养和民族音乐的传承。

中国交响乐发展基金会于2010年建立了专项基金——"指挥基金"项目。该项目由中国交响乐发展基金会出资聘请国内外优秀指挥为地方院团进行排练、指挥音乐会演出,旨在扩展地方院团的演奏曲目、提升地方院团演奏的专业水平,促进优秀指挥与地方院团之间的交流,促进地方院团之间的交流,从而达到整体提高中国交响乐水平的公益性目的。至今,天津交响乐团、河北交响乐团、山西省歌舞剧院交响乐团、昆明聂耳交响乐团、甘肃省歌舞剧院交响乐团、北京管乐交响乐团等都已经得到了该项目的资助,成功举办了多场音乐会②。

河南省张海书法发展基金会2013年、2014年出资承办了由中国书法家协会主办的"西部书界新秀系列书法研修班"。该研修班两年共举办了8期,每期一个月,学员共计400人。该项目旨在为西部各省系统地培养一批有代表性和发展潜力的中青年书法家③。

浙江华策影视育才教育基金会成立以来就启动了"影视产业高端人才培养计划"。基金会计划用五年时间推行该计划,每年选拔浙江省影视高端人才赴美国进行为期两个月的培训、考察活动,为浙江省培养出100名左右的影视产业高端人才。基金会为该项目每年出资200万元。除了资助赴海外学习外,浙江华策影视育才教育基金会还计划每年举办一期国内的专业培训,邀请国内外影视产业专家为100名左右的学员集中授课④。

浙江华策影视育才教育基金会将资助的重点放在艺术产业人才,诸如影视国际营销等人才的培养上面。吴作人国际美术基金会的"青年策展人专项基金"则把资助的目光投注到了"策展人"这一领域,而不是传统的艺术创作人才。该专项基金启动于

① 北京华亚艺术基金会"公益大事记". http://hy-foundation.com/php/view.php?aid=119,2020-06-07访问。
② 中国交响乐发展基金会2009—2014年年度报告。
③ 河南省张海书法发展基金会2013年、2014年年度报告。
④ 浙江华策影视育才教育基金会2013年、2014年年度报告。

2010年,正式成立于2012年7月15日,其宗旨是致力于支持和培养具有国际视野和专业素质的青年策展人。该专项基金会资助实施"海外研修计划"。"海外研修计划"采取申请者申报、基金会面试选拔的方式。入选者将在基金会的资助下赴国外大型美术馆进行为期三个月的实习考察。

从浙江华策影视育才教育基金会和吴作人国际美术基金会分别对影视国际营销人才、青年策展人才设专项基金加以资助培养,我们也可以发现中国艺术基金会越来越深谙中国各门类艺术的发展需求,并努力在一些带有创新、实验色彩的领域进行探索,正在努力发挥公益组织推动艺术发展和变革的催化剂作用。

三、资助艺术研究

我国艺术基金会投注了很大的精力用于资助艺术学术研究,尤其在艺术基础资料的搜集、整理以及艺术学术文献的出版、艺术学术会议的举办等方面产生了非常多的成果。不仅如此,我国艺术基金会还以其敏锐的视野,资助一些具有前沿性质的、艺术交叉学科的研究。

例如,中国文物保护基金会非常重视基础性的工作,成立了"中国文物档案专项基金",陆续编纂了《中国历代手制品传统工艺技术大典》《中国古城年鉴》《中国古建筑行业年鉴》等大部头的重要文献。其中,《中国历代手制品传统工艺技术大典》是保护中国传统工艺技术、保护中国文化遗产和非物质文化遗产的开创性权威著作,共计划编纂55卷,每卷约一百万字。这部巨著的编纂和出版,将在历史、文化、民俗、科技、工艺等方面集中展示中华民族的智慧和创造力量,对我国手工艺事业产生巨大的影响[①]。

吴作人国际美术基金会一直视"中国近现代美术史料的搜集、整理和编辑出版"为基金会的工作重点之一。从2006年开始,吴作人国际美术基金会全额资助了"吴作人及其周围·吴作人档案"项目。该项目旨在对以吴作人先生为中心的艺术界,在一个较长的历史时期的各种现象、事件、人物和作品进行系统的收集、整理,进而为学界提供研究的基础资料。经过8年的工作,基金会先后建立了"吴作人档案""萧淑芳档案""徐悲鸿档案""江丰档案""彦涵档案"和"侯一民档案"六大档案。2014年开始,各档案项目不仅继续开展深入细致的档案收集、整理及研究工作,而且还开展了对徐悲鸿、吴作人等第一代中国留法艺术家在法国的生活与学习情况的调查,并筹备"吴作人西行展"。随着研究资料的日渐丰厚,在"吴作人档案"的基础上,基金会又启动了《吴作人全集》的全面编辑工作。《吴作人全集》在编辑方法上不再采取过去以画种分类汇编全

① 中国文物保护基金会2005—2014年年度报告。

集的方法,而是以吴作人先生创作作品年代为次序,分成若干卷,将所有的作品,连同相关的背景材料、通讯、文章等顺次编辑,以期充分揭示各个历史时期作品的创作时间、地点、原因、动机等因素互相之间的关联性,以及艺术风格变化和材料使用的细微证据。《吴作人全集》具有对吴作人先生的艺术人生全面总结的意义,也为学术研究、艺术收藏和艺术市场等领域关注吴作人先生的艺术创作提供依据。此外,吴作人国际美术基金会的"中国现代艺术档案专项基金"还资助编辑了《中国当代艺术年鉴》(广西师大出版社)2011卷、2012卷、2013卷,其"中国艺术批评基金"资助出版了《生命之河:批评家访谈录》(河北美术出版社)、《艺术的态度:当代艺术批评家访谈录》(北岳文艺出版社)、《批评的人生——批评家素描》(河北美术出版社)等著作。除了学术出版,吴作人国际美术基金会还为中央电视台大型人物传记纪录片《百年巨匠》提供学术支持。截至2014年,该纪录片已经在中央电视台播出了第一部,包括徐悲鸿、齐白石、张大千、黄宾虹几位艺术大师,并由甘肃人民美术出版社出版了"百年巨匠"丛书之《徐悲鸿》《齐白石》《张大千》《黄宾虹》。2014年度《百年巨匠》纪录片又在基金会的资助下拍摄了第二部,包括潘天寿、傅抱石、林风眠、李可染几位艺术大师[①]。从这些项目,我们可以看出,艺术基金会对艺术研究的资助领域与时俱进,跨越多种媒介形式和领域,具有越来越广阔的视野。

 在详尽的资料收集和整理的基础上,潘天寿基金会从2009年开始筹划编辑出版《潘天寿全集》。经过近四年的辛苦工作,并分别在2012年、2013年组织潘天寿作品鉴定委员会,2014年全集的编撰工作终于正式完成,2015年1月《潘天寿全集》由浙江人民美术出版社正式出版发行。全集共分为五卷,涵盖书画作品、著文、诗存、画谈、年表等诸多方面内容。四年间,潘天寿基金会配合出版社完成了作品征集、鉴定、文献卷编辑等重要工作。《潘天寿全集》是潘天寿基金会为潘天寿研究以及中国现代美术研究贡献的重要的里程碑式文献。而且,借助出版全集的机会,潘天寿基金会计划进一步收集潘天寿相关文献资料,并做好数据化工作,以便于研究者查阅文献资料。潘天寿基金会还着手潘天寿作品的复制工作,以有利于作品的保护和研究[②]。

 由于艺术基金会各自关注的领域不一样,因此它们资助艺术研究的领域也重点不同。这非常有利于各类艺术文献的挖掘整理、艺术研究的多样化以及艺术研究的深入开拓。华亚艺术基金会自成立之初就专注于"铜镜拓片资料整理"这一特殊领域。拓片,是指通过古老的传统技艺,用宣纸和墨汁将碑文、器皿上的文字或图案清晰地拷贝下来,是记录中华民族文化的重要载体之一。铜镜制作精良、形态美观、图文华丽且铭

① 吴作人国际美术基金会2006—2014年年度报告。
② 潘天寿基金会2009—2014年年度报告。

文丰富,是中国古代文化遗产中的瑰宝。古代铜镜不仅具备极高的艺术性,一些特殊题材纹饰的铜镜更加具有历史及文化价值。2013年,华亚艺术基金会设立一笔专项基金,资助成立了专业的拓片工作室以进行铜镜拓片的制作。基于良好声誉和所产生的社会影响,华亚艺术基金会在铜镜收藏和研究领域越来越受到信任。拓片工作室还与众多著名铜镜收藏家达成一致,对其收藏的大量古代铜镜进行拓印,随后对拓印成果进行整理,为铜镜研究搜集整理系统研究资料。

除了艺术基础研究资料的搜集整理和艺术文献的编辑出版之外,我国艺术基金会还资助了大量艺术学术会议。例如,吴作人国际美术基金会的"中国现代艺术档案专项基金"不仅资助艺术档案的搜集整理,而且资助开展多项学术活动,其中包括主办"雾霾与艺术家"跨学科讨论会、协办"第二届深圳独立动画双年展–北京论坛"、协助组织"第八届AAC艺术中国·年度影响力"评选及学术讨论会等。吴作人国际美术基金会的"中国艺术批评基金"资助"中国行为艺术三十年"学术研讨会。该会议对中国行为艺术三十年做了回顾和总结,从理论上进行梳理,具有重要的学术意义。基金会还资助"第八届中国美术批评家年会"。该会议讨论展览史与艺术史、展览与制度、策展与批评、策展人与艺术家等议题,对中国艺术展览、艺术批评、艺术史之间的关系进行了深入思考。中国文物保护基金会资助举办了"中国传统建筑文化传承与创新高峰论坛""中国文化遗产保护与传承高峰论坛"等系列高峰论坛。2010年刘天华阿炳中国民族音乐基金会参与主办"中国民族音乐的传承与发展学术研讨会",这次会议就新时期民族音乐的当代振兴与中华文化"走出去"战略、传统音乐资源在21世纪音乐创作中的承续与激活、高等音乐院校中我国传统音乐教学的反思与前瞻、民族音乐文化遗产保护的当前状态等议题进行了广泛而深入的研讨,对中国民族音乐的发展与传播产生了积极的推动作用。

对学术会议的资助,最值得一提的是吴作人国际美术基金会对2016年北京世界艺术史大会的筹备工作及其相关国际学术交流项目的资助。为了提高中国艺术史学术研究的整体水平、实现国际艺术史研究领域格局的改变、从以西方一枝独秀的艺术史方法向西方与中国两大审美体系双峰并峙局面转变,基金会在2010年成立了"艺术史专项基金"。该专项基金为了促成2016年世界艺术史大会在中国召开,做了大量筹备工作。2016年世界艺术史大会确定在北京召开以后,基金会做了大量前期工作,其中包括:①资助外国专家来华讲座,以促进中国艺术史界整体水平的提升。例如,2014年基金会邀请美国艺术史学会前主席里克·阿舍(Rick Asher)教授来华做讲座,介绍印度艺术。②推动国际合作,基金会协助北京大学、故宫博物院邀请卢浮宫学院院长到访中国,仔细商谈并签订学术交流战略合作书,与墨西哥国立自治大学互派学者访问,并达成图像学研究合作项目意向,协助组织哈佛大学意大利文艺复兴研究中心(Villa I Tat-

ti)与北京大学、清华大学美术学院、中央美术学院、中国艺术研究院四大学术机构的见面会,在交流学者、图书馆、研究、出版等几方面达成合作共识,推进中国的文艺复兴研究,同时把中国的研究方法介绍到世界。③资助中国代表赴法国、巴西、墨西哥等国为动员世界各国学者来我国参加世界艺术史大会做宣传,并促成美国盖蒂基金会对北京世界艺术史大会的支持。④资助艺术史翻译项目《现代艺术》的翻译工程,并以此为基础建立与泰拉美国艺术基金会(Terra Foundation for American Art)的合作,有计划地将西方艺术史经典著作逐步引进中国。吴作人国际美术基金会推动我国成功申办2016年世界艺术史大会,表明我国艺术基金会对于艺术学术研究的资助不仅有远见、有成效,而且已经发挥引领作用①。

此外,吴作人国际美术基金会与艺术家陈文令共同发起的一项非营利性的公益基金"挂悬基金项目"是我国众多艺术基金会中为数不多的对艺术与伦理、艺术与法学等交叉学科的研究提供资助的专项基金。该基金的宗旨是致力于用艺术提升社会素质、减缓社会恶性冲突。该基金在2012年10—11月资助连续举办三场以"法律中的宽恕问题"为主题的法学座谈会,邀请以色列、西班牙、阿根廷、德国等国的刑法学专家,以轻松的、非官样的方式,说明他们所在国家普通民众以及专业领域中对宽恕的认识与态度。这是一次由艺术问题引发的法律界思想交锋,以探求与发扬宽恕精神为目的,希望通过采集典型的国际样本,试图对宽恕概念形成比较深刻的国际性、前瞻性、基础性的认识②。

四、资助艺术传承

艺术传承包括对传统艺术人才的保护、对传统艺术技艺的抢救性整理以及对传统艺术资源的保护与开发。我国艺术基金会非常重视对艺术传承的资助,它们针对艺术传承的资助项目一般都具有相当长时间的持续性。

吴作人国际美术基金会在2009年设立"中国艺术传统研究基金·汉画专项基金"。该专项基金成立以来,资助了汉画领域众多综合考察和数据库建设项目,对汉画相关资料的整理与保存做出了重要贡献。其中,包括协助国家项目完成了对淮北地区所有汉画的调查并编入数据库;为保存北京大学汉画研究所收藏的几十种汉画像石、画像砖和近千种原拓,资助建造了"汉画研究所临时仓库",用以保存汉代文物与拓片、资料等;协助编辑与出版200卷本《汉画总录》,资助南阳卷为期一年的初期调查研究经费

① 吴作人国际美术基金会2010—2014年年度报告。
② 吴作人国际美术基金会2012年年度报告。

以及南阳和山东石刻馆藏汉画的综合调查与数据库的建立;资助"汉代图像的基础调查与数据库"对山东安丘汉墓和南阳麒麟岗汉墓画像的3D复原工作,该项工作成果在哈佛大学组织的中国早期艺术与科技虚拟研讨会上获极高评价。吴作人国际美术基金会2012年又设立了"传统知识和艺术法律援助专项基金"。该专项基金致力于对传统知识的维护、延续、发展活动提供资助以及向从事艺术创作活动的群体、机构和个人提供法律援助,并开展有关的学术研究和社会实践。该专项基金设立以来,资助了一系列传统艺术传承项目。例如,基金会在河南省洛阳市、广东省佛山市、贵州省黔东南苗族侗族自治州等地调研传统知识项目。2012年支持西南地区少数民族村落社区开展传统知识保护,其中包括以下系列项目:高黎贡手工造纸博物馆龙占先主持的滇腾古纸技艺传承与创新项目、出冬瓜村沽茶技艺传承人杨腊主持的德昂族传统制茶技艺传承与市场推广项目、白地村大东巴和志本、李秀花主持的纳西族传统造纸传承和东巴经母语解经及译注项目、贵州文化社李丽主持的白兴大寨瑶族刺绣图案市场开发的知识产权保护项目。基金会还为2012年第四批国家社科重大项目之一"纳西族东巴经数字化工程"提供法律和知识产权支持并获得批准与北京东巴文化艺术发展促进会共同承担该课题子项目之一的东巴经调研、整理和出版工作等。2014年基金会与北京金盛德影视文化有限公司联合在云南德宏州梁河县阿昌族社区摄制阿昌族《祭塞》民族志影像。该影像入围2014年广西国际民族志影展。基金会还资助以高清数字格式记录阿昌族的创世史诗《遮帕麻和遮米麻》,并将之整理归档。基金会资助开展古代书画修复用纸技术的整理、研究和恢复工作。例如,与北京文化遗产保护中心合作研究和恢复瓷青纸和泥金印刷工艺、在湖南隆回建立合作基地扶持手工造纸传承人进行生产等①。从以上的案例我们可以发现,中国艺术基金会实施的系列项目,正在扎实推进我国艺术传承和保护工作,是我国艺术传承和保护的重要力量。

中国京剧艺术基金会在2011年理事会议上形成了对"抢救老艺术家资料工作"这一项目的决议,并由此启动了基金会重点项目"京剧老艺术家传授工程"。中国京剧艺术基金会为了开展这项重点工程,特别向财政部申请了专项经费200万元,并与国家京剧院、北京京剧院、上海京剧院、上海戏剧学院戏曲学院和上戏附中、天津艺术职业学院等机构合作,尽最大努力抢救分散在全国各地京剧界老艺术家的艺术资料。同时,中国京剧艺术基金会还与北京文化艺术音像出版有限责任公司、东方国艺(北京)科技有限公司等录制单位商谈,在做到资源共享、合情合理和保证质量的前提下,力求保证此项工程的顺利圆满。在2011年工程已经由北京、上海、天津启动的基础上,2012年这项工程又在北京、上海、天津、宁夏、辽宁、河北等省区市全面铺开。2012年4月20日,在上

① 吴作人国际美术基金会2009—2014年年度报告。

海戏剧学院戏曲学院举行"京剧艺术传承与保护工程——老艺术家谈戏说艺"经验交流会,在案头工作、采访技巧、后期制作及资源共享等方面进行了交流。2012年11月21日,"京剧艺术传承与保护工程"录制经验交流会又再次在北京举行。参与单位相互观摩录制的资料,交流录制和后期编辑经验及发现的主要问题,对工程做阶段性的总结,力求做到提高访谈录制质量、少走弯路。截至2014年,该工程已陆续录制出版70多位老艺术家的影像资料,完成了41位艺术家访谈。中国京剧艺术基金会的这一重点工程无疑对我国京剧艺术的保护与传承具有利在千秋的意义[①]。

我国艺术基金会对传统艺术的保护和传承资助不仅停留在对传统艺术资源和人才的保护与整理、保存上,它们还努力开展富有创新性的项目,探索传统艺术资源与当今时代文化、艺术产业的契合点,力图开辟一条传统艺术资源可持续发展的新途径。在这一方面,北京当代艺术基金会发起的"中国少数民族文化发展与保护"项目最具代表性。项目旨在以保护、传承和弘扬少数民族文化及中国传统文化多样性、发展少数民族传统技艺的方式改善当地人生活条件,从而创造就业机会,并以此带动周边产业发展。项目开创了一种合作新模式:由国际组织、文化艺术基金会、公益机构与当地政府、各有关机构协作发展,共同开展项目。该项目得到了联合国开发计划署的支持,从一开始就具有全球视野。在全球视野下,该项目有机融合传统经典与当代设计,面向国际国内的中高端受众,并通过进驻及合作国际级别大型文化艺术活动的平台及数据库,有效调动社会各界资源,创新传播方式,形成优势互补,力求让世界上更多的人有机会了解和接受中国少数民族文化。项目力求达到使传统工艺与当代多元文化共存的目的。通过开展生产性的保护,帮助少数民族更好地开展文化资源管理,发展文化经济,形成产业链,助力发展经济,为少数民族社区——尤其是女性,开创更美好的生活。项目于2014年10月开始实施,相继进行了"少数民族文化发展与保护之夏布与彝族染色""少数民族文化发展与保护之独龙族"等项目。其中,"少数民族文化发展与保护之夏布与彝族染色"出发点是保护、发展大理巍山的彝族传统草木染技艺。通过实地调研、记录整理传统草木染技艺的传承现状,培训年轻人以及引入当代设计和新的技艺,并与世界著名品牌合作,逐渐使之形成产业、合作社和创业孵化系统。该项目的战略合作伙伴是世界知名品牌"无印良品"(Found MUJI),由新兴的传承民族古老的夏布制作工艺的工作室"夏木SUMMER WOOD"提供技术支持。该项目具体的执行机构则是当地的云南省青年创业就业基金会。该项目的产品开发模式为:在实地调研的基础上,形成家居、旅游类纺织品,由夏木SUMMER WOOD执行,通过无印良品进行展览、发售。项目计划:如果生产、资金、人员配备到位,还可以进行相关面料的开发。形成的面料可以部分在

① 中国京剧艺术基金会2011—2014年年度报告。

无印良品渠道进行零售,也可以作为无印良品服饰、家居类产品的面料,形成企业在2016年夏季的独特企划;还可以生产文化衍生品,例如出版、影像、展览等,生产联合国开发计划署(UNDP)礼品系列、联合国(UN)礼品系列,以及为其他知名品牌、项目进行定制生产等①。

五、资助艺术教育

我国艺术基金会对艺术教育的资助首先是通过在各级学校设立奖学金、奖教金等方式来开展。例如,潘天寿基金会在中国美术学院设立"潘天寿奖学金",面向中国美术学院中国画系、书法系、油画系、版画系、雕塑系、跨媒体艺术学院、艺术人文学院、设计艺术学院、建筑艺术学院、公共艺术学院、传媒动画学院等11个院系的高年级(三、四、五年级及研究生)学生。2016年,潘天寿基金会又与温哥华中华文化艺术基金会在不列颠哥伦比亚大学联合创立"潘天寿奖学金"。这是潘天寿基金会首次在海外设立奖学金,旨在资助不列颠哥伦比亚大学研究中华文化艺术的优秀学者,促进中加两国的文化艺术交流②。韩美林艺术基金会在2013年成立仪式上就宣布设立"清华大学-韩美林艺术励学金",用于资助有天分但是没有能力继续学习和深造的学生③。

除了在学校设立奖学金这一资助方式之外,我国艺术基金会对艺术教育的资助还通过为艺术教师提供培训机会来进行。例如,中国京剧艺术基金会的"京剧专业中青年教师培训工程"项目至2014年已连续举办了三届。该项目面向全国戏曲艺术院校在校的京剧专业中青年教师。基金会为他们的培训、交流、展演提供资助,旨在培养和造就更多的优秀中青年京剧教师,提高京剧专业的教学质量,为京剧艺术源源不断地培养合格的后备人才。该项目包括教学培训和交流展示两个环节。基金会定期为京剧专业中青年教师提供舞台表演的机会,在正规的大剧院组织他们参加汇报演出④。

我国艺术基金会普遍比较重视少年儿童艺术教育,对受益者为少年儿童的艺术教育项目投入多,且持续时间长。例如,挂靠在中国交响乐发展基金会、创始人为柴亮和郭勇先生的"音乐之帆"少儿资助项目就是一个颇具社会影响力的少儿艺术教育项目。该项目面向农民工子女、留守儿童、孤儿等贫困儿童。主要资助方式是为受助儿童提供免费的乐器以及免费的优质古典音乐教育课程。鉴于古典音乐教育需要长期持续的投入,如果一个孩子从5岁开始学习古典音乐,至少要持续10—12年的时间。因此,"音

① 中国新民艺/夏布复兴计划. https://bcaf.org.cn/ 2016-10,2020-10-16访问.
② 潘天寿奖学金首次海外亮相. 收藏投资导刊,2016-03-25.
③ 韩美林艺术基金会2013—2014年年度报告。
④ 中国京剧艺术基金会2012—2014年年度报告。

乐之帆"项目计划持续资助有意愿的青少年直至他们19岁。"音乐之帆"项目还针对性地开展面向天才儿童的个人资助计划,为其提供更优质的资源和平台。比如邀请国际音乐家为其开设讲座以及资助其游学等,使其更能拓展人生发展道路或将来有机会从事音乐专业。该项目定期为受资助少儿举办专场音乐会,目的是让他们有更多机会演出,能够更加自信地站在舞台上,从而丰富他们的音乐以及人生阅历。2014年北京当代艺术基金会联合北京万非世纪文化发展有限公司设立"MamaPapa Kids Music+Art"专项基金,计划长期关注和支持儿童艺术教育活动。该专项基金不仅支持每年举办的"妈妈爸爸生活节"期间的儿童艺术教育活动,而且支持常年举办的MamaPapa儿童及艺术系列公益活动。该项目的受益方为北京市参加活动的少年儿童及家庭。"妈妈爸爸生活节"期间的儿童艺术教育活动为期3天,包括音乐、艺术、公益、互动四大版块。通过艺术展演、艺术工作坊、互动空间等形式,让小朋友和爸爸妈妈一起体验到艺术的乐趣。在2014年的项目中,该项目资助7个公益组织、8个文化艺术相关机构以及15位文化艺术工作者,在3天的时间里,为近一千多个家庭带来了19个艺术项目和公益的互动空间,此外还有22场工作坊以及34部国内外优秀的动画短片展映。其中,悠贝亲子图书馆主持了10个不同主题的绘本工作坊,让小朋友在亲近绘本的同时又体验到一系列延伸互动的乐趣;青年艺术家、中央美术学院教师王烁则带领孩子们用汉字组成顽皮的漫画,讲述自己的故事;人民建筑基金会则设计了可以互动的空间,供孩子们在其中用乐高玩具"设计"自己理想中的建筑;书法艺术家李鼎指导孩子们体会书法的艺术笔体;电影特效化妆师白云为小朋友们示范电影特效化妆;山派儿童戏剧美育工作坊以主题式课题代入的方式,激发孩子们的感官能力;拿大顶剧社为父母和孩子们表演默剧;"小活字"图话书原创作者车丽娇带领小朋友和家长们用几片彩纸编故事、排戏剧;在UCCA创意探索地带"微城市风景搭建"工作坊,小朋友和爸爸妈妈们在杨昭老师的引导下,一起享受想象力和创造力的欢乐游戏;在建外公益空间的"魔法生活空间"工作坊,小朋友们聚精会神地制作属于自己的作品;BCAF举办的"多彩民艺"项目中,全家人一起动手关注少数民族文化发展与保护[①]。"妈妈爸爸生活节"项目注重融家庭、社区与儿童艺术教育于一体,将儿童艺术教育领域众多优秀的探索者聚集在一起,为儿童及其家庭、社区带来艺术教育前沿信息,探索游戏与艺术相融合的艺术教育模式。

我国艺术基金会还通过资助艺术院团走进校园为学子们演出高水平的艺术节目,来开展艺术教育。例如,上海交响乐团文化发展基金会的"教育拓展项目"就开展得非常富有成效。该项目的音乐普及计划面向上海市校园,由以上海交响乐团声部首席为

① 北京当代艺术基金会2013年、2014年年度报告。

首的演奏家们为不同学校的学子们送出曲目不完全相同的音乐会。为了使音乐能最大程度地契合学子们的需求,在进校园演出之前,上海交响乐团的工作人员会对每所学校都进行前期的场地考察和宣传品的发放,然后根据每所学校学生的具体情况进行节目编排,并邀请部分同学参与演出。为了收到良好的教育效果,演出过程中还加入讲解与实时互动。仅2013年上海交响乐团文化发展基金会就为近5 200名同学送出了8场音乐会(5套不同的曲目内容)。①

此外,我国艺术基金会还资助出版艺术教育类教材。例如,中国京剧艺术基金会曾资助编写出版了《戏曲身段组合要领口诀教学法》。

六、资助智库建设

智库,作为当今社会思想集散地、舆论引领者、社会发展方向探索者与决策影响者,一向受到各国政界、商界与学界的重视,也是推动各国形成共识、深化彼此之间关系发展的重要力量之一。"都市智库研究"是北京当代艺术基金会(BCAF)运作的三大重点项目之一。该项目通过举办论坛、峰会、调研、沙龙以及资助相关出版物开展活动,旨在汇聚中欧人文智者、发现智慧的思维模式、探讨文化的价值核心。

2013年,项目设立以来,北京当代艺术基金会先后策划组织了"中国欧盟高级别人文交流框架正式活动:中欧人文智库峰会"(2013年)、"中国-欧盟政策对话支持项目:中国与欧盟在文化遗产、文化与创意产业和当代艺术领域相关方的合作调研报告"(2013—2015年)、"国家艺术资助体系和机制研究"专家会(2013年)、"国家艺术传播体系和机制研究"专家会(2014年)、"中法建交50周年系列正式文化活动:中法文化高峰论坛"(2014年)、"文化部文化政策调研项目:中印文化连线"(2014年)、"中美人文交流高层磋商机制框架:中美文化交流合作顾问委员会"(2015年)、"BCAF-联合国开发计划署UNDP战略合作:中国少数民族文化传承与保护项目"(2015—2017年)、"中国文化艺术基金会峰会"(2015年)、"中国城市人文地图"系列(2015年)、"中国设计公益联盟"(2015年)等活动。

"都市智库研究"举办的每一个项目,邀请的嘉宾都是来自各个学科的精英,探讨的话题都具有全球性、多元化、前沿性的特点。北京当代艺术基金会的"都市智库研究"搭建了一个智慧碰撞与激发的平台,请来自各个学科领域的人文思想精英们就当下最核心、最重要的问题发表他们的见解,为机构和个人提供智慧参考。例如,"'BCAF艺术智库'系列沙龙"邀请中国及欧洲在政治、经济、思想、人文艺术等领域内顶尖的专家

① 上海交响乐团文化发展基金会2013年年度报告。

与精英展开会谈。人文艺术领域包括中国及欧洲的艺术家、戏剧家、小说家、诗人、音乐家、画家、评论家、哲学家等。在每一期的沙龙中，嘉宾们分享他们在各自领域的心得与研究，传播最新的人文知识、艺术思考，并推荐他们最喜爱的一本书或一张唱片。该活动还与一系列的中国及欧洲年轻艺术家合作，为"BCAF艺术智库"的不同主题活动设计沙龙现场及衍生艺术品。同时，人文思想精英们的对话现场也被记录下来，以用于出版和更广泛的传播。其中，"2014年多元文化与人文精神：三亚·文化艺术论坛"邀请了阿克曼、余隆、孟京辉、陈冠中、马岩松、刘树勇、关庆维7位嘉宾，大家一同探讨全球化背景下的多元文化与人文精神这个话题。"中印文化连线"（2014年）文化政策调研项目旨在进一步做好对印文化工作、加强中印两国文化艺术机构之间的交流与联系。该项目受文化部委托，由北京当代艺术基金会（BCAF）与上海当代艺术博物馆（PSA）共同主办。该项目组织11位来自艺术、设计、建筑、舞蹈、文学、电影、媒体等领域的专家，耗时25天深入访问40余家印度当代文化艺术机构，由此感受和探寻这个古老国度文化活力的根源。调研结束后，主办者在上海为之举办专题论坛，邀请16位来自中国和印度的文化艺术行业实践者作为发言专家以演讲、视频、调研报告等多种形式参与论坛。"中法文化高峰论坛"（2014年）是基金会为庆祝中法建交50周年策划的重要文化项目，于2014年6月6日至7日在巴黎凯·布朗利博物馆举办。该论坛是在中欧文化高峰论坛框架下，聚集中法思想、文化交流的特别文化活动。在论坛上，14位中法专家围绕"交流与传播""母语与翻译""传统和当代""社会发展和艺术创作""时尚设计和市场""人文出版和文化误读""思想和知识"等话题展开了对话。

 总而言之，我国艺术基金会通过向其关注的领域提供艺术资助，努力实现其推动艺术发展和社会变革的使命。我国艺术基金会以向艺术家个人和艺术组织以及艺术研究者提供资助为主要方向，努力推动艺术创作、艺术展演、艺术研究、艺术教育、艺术保护与传承等领域的发展。但是，首先从我国艺术基金会关注的领域和开展的相关项目来看，不少项目的设计、实施还不够具有战略性。例如对于艺术人才的资助，发送奖金是最常见的方式，而且获奖者的选拔常常缺乏基于基金会宗旨的精细考察。其次，我国艺术基金会开展的项目，相对而言比较缺乏对艺术的社会性的关注，我们比较少地开展发挥艺术对于社区、对于人类生活、对于社会发展、对于经济发展的积极作用的项目。我国艺术基金会还是更多地把目光放在艺术领域的内部，对艺术与社会、经济、公众、国家发展等领域的关注还不够，这不能不说是一个非常大的缺憾。在艺术的一些前沿领域，比如艺术的跨学科实践与研究、艺术智库建设、艺术创意产业等领域，虽然也已经运作了相关项目，但是相对而言投入和关注还比较少，产生的社会效益和影响还有待进一步提高。我国艺术基金会应该在艺术与社区、艺术公共教育、艺术与国家软实力发展、艺术与经济、艺术与国家形象建构等领域做出更大的贡献、发挥更大的作用。

第二节 外国艺术基金会的资助领域

国外对艺术的赞助同样具有悠久的历史,在艺术的历史发展中起到了举足轻重的作用。"肇始于文艺复兴时期的'美第奇神话'就将文艺复兴时期佛罗伦萨的艺术成就归功于美第奇家族的赞助。"① "过去,艺术家都有其赞助人。"② 进入现代社会,艺术的赞助者由教廷、贵族、宫廷等向以基金会为代表的组织机构转变。"大多数当代艺术家都是独立从事创作的,不再遵从文艺复兴时期的老旧风尚,不再跟赞助人签合同,也就是说,他们实际上是依靠基金会和政府的资助以及从事教职来为工作室的工作和展览筹措资金的。"③ 国情不同,外国的艺术赞助模式也各不相同。"在德国,艺术资助通常由国家和地方政府实施,大多数资金都流向了归各城市所有和运营的文化机构(戏剧公司、交响乐团、博物馆、剧院、芭蕾舞团等),还有些资金分配给了那些向主管艺术的部委提出申请并通过各领域(音乐、戏剧、舞蹈、电影和摄像)专家评审的独立艺术家。"④ "在法国,20世纪和21世纪对艺术的公共资助高度集中化,取决于国家文化事务主管官员的作为。与此相反,按照'美国模式'所规定的路线进行的私人慈善捐赠相对来说却无足轻重。"⑤ 而"美国的大多数艺术资助都不是来源于联邦政府或州政府"⑥。基金会是提供来自个人、家族、商业和企业的艺术资助的重要机构。鉴于美国艺术基金会庞大的规模、成熟的运作以及在美国艺术领域所发挥的重要作用,我们以美国艺术基金会为主要关注对象,概要梳理一下美国艺术基金会在各艺术领域的资助情况。

一、美国艺术基金会的资助领域概述

美国文化与艺术基金会联盟(Grantmakers in the Arts, GIA)每年对美国基金会资助文化与艺术的情况进行统计,其统计数据来源于美国基金会中心网对规模最大的1 000家基金会所执行的1万美元以上项目的数据分析。根据GIA的年度报告,2012年美国

① 刘君.从手艺人到神圣艺术家:文艺复兴时期意大利艺术家阶层的兴起.商务印书馆,2018:170.
② [美]玛乔丽·嘉伯.赞助艺术.张志超译.中国青年出版社,2013:9.
③ [美]玛乔丽·嘉伯.赞助艺术.张志超译.中国青年出版社,2013:21.
④ [美]玛乔丽·嘉伯.赞助艺术.张志超译.中国青年出版社,2013:56.
⑤ [美]玛乔丽·嘉伯.赞助艺术.张志超译.中国青年出版社,2013:57.
⑥ [美]玛乔丽·嘉伯.赞助艺术.张志超译.中国青年出版社,2013:109.

基金会对艺术的资助比例为：表演艺术33%，博物馆33%，多功能艺术10%，多媒体艺术9%，历史保护6%，哲学5%，视觉艺术与建筑3%，其他2%。2013年美国基金会对艺术的资助比例为：表演艺术36.8%，博物馆27.6%，多媒体艺术10.8%，多功能艺术8.6%，哲学5.2%，历史保护4.7%，视觉艺术与建筑3.8%，其他2.4%。2014年美国基金会对艺术的资助比例为：表演艺术35%，博物馆30%，艺术综合学科10%，多媒体艺术10%，历史保护5%，哲学5%，视觉艺术与建筑3%，其他2%。2017年美国基金会对艺术的资助比例为：表演艺术31%，博物馆26%，多学科艺术11%，人文关怀10%，历史保存7%，视觉艺术7%，其他艺术（包括民间艺术、公共艺术和文化意识）18%。[1]可见，首先美国大型基金会对艺术不同领域的资助虽有波动、调整，但是基本上分布平稳。对表演艺术和博物馆的资助一直都占最大的比重；其次，多学科艺术、人文关怀在资助中也占有重要的位置；最后是对艺术保护的资助，对哲学、视觉艺术与建筑的资助相对占较小的份额[2]。

 从资助的规模上来看，1 000家美国最大规模的基金会所执行的资助额度在1万美元以上的艺术与文化项目中：在2012年，资助金额在1万—2.5万美元的项目最多，达到8 906项，占全部项目的43.3%，但是资助金额占比仅有5.3%；500万美元以上的项目38项，仅占全部项目的0.2%，但是资助金额占比达到23.1%；资助金额在10万—50万美元之间的项目3 126项，资助金额占比最高，达到25.2%。在2013年，资助金额在1万—2.5万美元的项目仍然最多，达到8 414项，占全部项目的42.3%，但是资助金额占比仅有4.9%；500万美元以上的项目53项，仅占全部项目的0.3%，但是资助金额占比达到21%；资助金额在10万—50万美元之间的项目3 082项，资助金额占比最高，达到23.9%。在2014年，资助金额在1万—2.5万美元的项目依旧是最多的，达到8 594项，占全部项目的42.3%，资助金额占比5.4%；500万美元以上的项目35项，占全部项目的0.2%，资助金额占比14%；资助金额在10万—50万美元之间的项目3 216项，资助金额占比仍然是最高的，达到27%。在2015年，资助金额在1万—2.5万美元的项目依旧是最多的，达到7 528项，占全部项目的38.3%，资助金额占比4.1%；500万美元以上的项目54项，占全部项目的0.3%，资助金额占比18.2%；资助金额在100万—500万美元之间的项目397项，资助金额占比26.4%，是资助金额占比最高的。其次是资助金额在10万—50万美元之间的项目共3 483项，资助金额占比24.7%。在2016年，资助金额在1万—2.5万美元的项目仍然是最多的，达到8 056项，占全部项目的39.2%，资助金额占比3.8%；500万美元以上的项目58项，占全部项目的0.3%，资助金额占比25.1%；资助

 [1] 由于有的被资助项目跨越多个领域，因此会对其资助金额进行重复计算，所以会出现总计超出100%的情况。
 [2] A Snapshot: Foundation Grants to Arts and Culture, 2012, 2013, 2014, 2015, 2016. https://www.giarts.org/table-contents/arts-funding-trends, 2020-06-21访问。

金额在100万—500万美元之间的项目478项,资助金额占比26.6%,仍然是资助金额占比最高的;其次是资助金额在10万—50万美元之间的项目共3 534项,资助金额占比22%。在2017年,资助金额在1万—2.5万美元的项目仍然是最多的,达到7 457项,占全部项目的39.8%,资助金额占比3.7%;500万美元以上的项目57项,占全部项目的0.3%,资助金额占比24.1%;资助金额在100万—500万美元之间的项目439项,资助金额占比26.2%,仍然是资助金额占比最高的;其次是资助金额在10万—50万美元之间的项目共3 261项,资助金额占比22.3%[①]。从这几年的统计数据来看,美国基金会执行的艺术文化项目,存在着两极分化的现象,比较多的资金集中在了极少量的大型项目上。尤其是资助金额在500万美元以上以及100万—500万美元的项目的总金额占据了资助总额的将近一半甚至超出。不过,总体上看来,美国最大规模的1 000家基金会对艺术与文化的资助,无论是所执行的项目数量,还是资助的金额,以及金额的分配领域,一直都是比较稳定的,可见其发展态势平稳。

二、美国艺术基金会的资助领域

美国不同类型的艺术基金会资助的领域各有侧重。概而言之,其资助领域涉及艺术人才、艺术教育、艺术权利共享等基本领域以及艺术展演、艺术研究、艺术场馆建设、国家形象建构与传播等方面。

1. 资助艺术人才

众多美国艺术基金会都设有资助艺术创作者的项目。对艺术创作者的资助涉及生活的方方面面。美国艺术基金会除了为艺术创作者的工作室、艺术创作材料、艺术展览与交流等与艺术相关的活动买单以外,还会考虑到艺术创作者在申请期内的保险、医疗、住宿、旅游等各方面的需求,并为之提供相应资助。例如,安迪·沃霍尔视觉艺术基金会的"艺术家住宅项目"就是基金会运作的重要的项目之一。这是基金会帮助艺术家深入其职业生涯、创作新作品的最直接方式。这类项目的经典案例是基金会资助达拉斯的圣安东尼奥的佩斯艺术中心。每年,由佩斯艺术中心的客座策展人挑选9位艺术家在这里度过两个月。在此期间,艺术家将受到慷慨的福利待遇,从居住到规模齐整的工作室以及旅行的费用。佩斯艺术中心以其对全世界艺术家都具有的强烈的吸引力而知名。除此之外,安迪·沃霍尔视觉艺术基金会执行的著名的艺术家住宅项目还有匹兹堡的床垫厂以及休斯敦格拉塞尔艺术学校项目。除了对艺术家、艺术组织提供资助

① A Snapshot: Foundation Grants to Arts and Culture, 2012, 2013, 2014, 2015, 2016. https://www.giarts.org/table-contents/arts-funding-trends, 2020-06-21访问。

之外,安迪·沃霍尔视觉艺术基金会还对影响艺术家工作和生活的领域进行资助。例如,最近几年,基金会持续关注的两个领域是卫生保健和住房。由于艺术家往往是自我雇佣、兼职或自由职业者,他们大多属于保险额度不足的群体。因此,基金会为"今天工作/自由职业者联盟"提供了相当规模的资助。该组织是一个向独立工人包括艺术家提供低成本的健康保险的非营利组织。该组织还向独立工人提供辩护、信息、网络服务并执行一个艺术家推广计划。为了改善艺术家的居住情况,安迪·沃霍尔视觉艺术基金会还开展"艺术空间项目"。该项目由一个总部设在明尼阿波利斯的非营利房地产开发商执行,他们专门为艺术家提供低成本住房。"艺术空间项目"为全国艺术家提供低收入居住建筑。在安迪·沃霍尔视觉艺术基金会的资助下,该项目在全美房地产最具竞争力的纽约市开展。这是因为鉴于纽约高昂的生活成本,越来越多的艺术家正被迫离开纽约,因此该项目的实施受到艺术家的热烈欢迎。对艺术人才的资助是各国艺术基金会的核心工作。例如,法国"大多数资金都流向了少数几个口碑不错的组织;资助重点是艺术家和艺术创作,而不是观众和公众"[①]。

2. 资助艺术教育

艺术教育是外国艺术基金会的重要关注领域,尤其是儿童艺术教育。美国艺术基金会对艺术教育的资助,形式多样。它们或者资助艺术院团定期到学校演出,或者资助不方便参加艺术活动、经济受限制的学生参观艺术展览、参加艺术夏令营,或者资助学校与艺术家合作开展"艺术家住校计划",在学校开设相关的艺术教育课程等等,不一而足。例如,安迪·沃霍尔视觉艺术基金会在刚成立的10年左右的时间,也曾经给予艺术教育巨大的支持。该基金会开展艺术教育项目,旨在通过教年轻人创作和欣赏艺术,从而推动视觉艺术的发展。该基金会早期开展的一个重要的艺术教育项目就是在北卡罗来纳州达勒姆公立中小学的摄影教学项目,该项目由艺术家温迪·瓦尔德执行。后来随着政府对基础艺术教育的投入逐渐增多,该基金会才退出了对艺术教育的资助。古根海姆基金会所拥有的纽约古根海姆博物馆在1970年为了回应当时纽约市公立学校取消艺术和音乐课程,启动了"通过艺术学习"(Learn Through Arts, LTA)项目。该项目旨在通过设计持续性的、指向性的跨学科艺术教育项目来培养学生的创造力。项目资助经验丰富的艺术教师到纽约市公立学校开设艺术调查课程和艺术制作课程。艺术调查课程围绕特定的艺术品展开,由教师对之进行背景介绍,并组织和引导学生进行问题探讨。艺术制作课程则是希望学生通过艺术实践、创造性活动和积极讨论,学习综合运用多种媒介材料、技术和手段,从历史、地理、社区、人类行为等各个角度,去深入探索特定主题,从而鼓励和培养学生的批判性思维和进行思想争鸣。50年来,该项目为

① [美]玛乔丽·嘉伯. 赞助艺术. 张志超译. 中国青年出版社,2013:58.

纽约市公立学校超过10万名学生服务。盖蒂基金会在20世纪80年代对以学科为基础的艺术教育模式（Discipline-Based Art Education，DBAE）的推广也产生了巨大的社会反响，使DBAE成为当时美国艺术教育的主流模式。盖蒂基金会为"DBAE理论和实践文献——DBAE理论文献、DBAE实验研究文献、DBAE课程文献和DBAE历史文献——的建设和出版做出了巨大的贡献"[①]。

3. 资助艺术展演

艺术展演是将艺术作品推向社会公众的主要形式，也是艺术基金会实施资助的基础内容。例如，安迪·沃霍尔视觉艺术基金会成立以来就将资助艺术展览视为重点资助领域。该基金会认为资助举办艺术展览是对一个发展到一定阶段的艺术家的关键支持。截至2007年，基金会共计资助此类项目数以百计。安迪·沃霍尔视觉艺术基金会着重资助展示当代艺术的展览。例如，基金会资助了1996年在波士顿当代艺术研究所举办的"在可见的之内"展览。该展览由著名国际策展人、当代艺术评论家和艺术史学家凯瑟琳·德·泽格（Catherine de Zegher）策划，展示了20世纪3个十年——30年代、60年代、90年代的37位具有非凡创造力的女性艺术家的作品。这次展览同时伴随着放映由玛雅·黛伦、香坦·阿克曼、伊凡·雷娜等艺术家提供的系列电影作品。展览会刊由麻省理工学院出版社（MIT Press）出版，囊括了众多艺术家和批评家的文章，例如美国艺术家马撒·罗斯勒、艺术家和精神分析学家布拉查·利希滕贝格·艾廷格以及在前卫艺术、现代艺术研究领域最有影响力的学者格里塞尔达·波洛克。十多年之后，2007年基金会又资助了在洛杉矶当代艺术博物馆举办的主题为"女性主义革命"的展览，展示女性主义艺术遗产。除了展示120位艺术家的作品之外，馆长科妮利亚·巴特勒对本次展览的全面研究也进一步拓展了女性艺术的界限。安迪·沃霍尔视觉艺术基金会对艺术展览的资助注重展览带给观众具有挑战性的、新的思考角度。例如，2006年基金会资助了在北达科他博物馆举办的主题为"艺术中的消失"的画展。该展览是艺术家对20世纪50年代至80年代美国在拉美实施军事独裁这一历史时期，知识分子、政治活动家、宗教反对者都消失的回应。展览共有14位艺术家参展。此次展览通过他们的作品，以审美的方式有力地展示了对于那些侵犯人权的极端事件的艺术家的集体力量。

4. 资助艺术研究

美国艺术基金会非常重视艺术学术研究，长期资助艺术研究。对艺术研究的资助领域非常广泛，既包括对艺术生态系统内部的研究，也包括对艺术与广泛的外部社会因素的研究。在对艺术生态系统内部的研究中，艺术史研究很早就进入了各艺术基金会的视野，并始终受到重视。例如，对艺术史研究的资助一直是盖蒂基金会（The Getty

① 刑莉，常宁生. DBAE：美国当代艺术教育的主流理论. 艺术教育，1997（3）：30.

Foundation)的重要工作领域,长期以来取得了举世瞩目的研究成果。作为"迄今为止规模最大的艺术基金会"①,盖蒂基金会的艺术史研究追求学术创新,尤其注重支持新的艺术史学术的发展,并注重研究成果的国际交流和传播。基金会从1985年持续至今的"学者项目"以每两年一个专题的形式,邀请全世界的学者、艺术家以及其他文化界人士到盖蒂研究所从事研究工作。迄今为止,盖蒂基金会已经完成了"巴西艺术史""1940—1990年洛杉矶建筑""东方摄影""冷战时期匈牙利的视觉上艺术""路易十四时代的版画:1660—1715"等21个项目。每一个项目都以演讲、工作坊、展览、出版等形式推出研究成果。后续开展的研究项目有22个:"拉丁美洲的录像艺术""拉丁美洲的大都市(1830—1930)""阿根廷和巴西的混凝土艺术""美国与国际艺术市场的回归:从经销商到收藏家再到博物馆,1880—1930"等。目前,盖蒂基金会非常重视对数字艺术史的研究和推动。该项目注重运用新兴技术手段,通过软件开发、用户研究、数字出版等方式,希望其研究成果能够被更广泛的艺术史研究和文化遗产社区采用。盖蒂基金会不断推进对艺术史研究领域的资助。2016年,盖蒂基金会联合罗斯柴尔德基金会成立了新的学术基金会,用于为艺术史、艺术收藏和修护提供奖金。2018年盖蒂研究所又投入500万美元启动整合非裔美国人艺术史档案项目。

美国国家艺术基金会视艺术的价值和影响研究为基金会的核心职能之一。而且,美国国家艺术基金会尤其注重研究艺术对生活其他领域的影响。2012年基金会发布的一份名为《艺术如何工作》的报告,对艺术可能产生影响的领域开展了系统研究工作。报告中尤其提到与美国人口普查局合作,就艺术参与情况开展多重调查,并在国家和州两个层级分析数据的发展趋势;与美国经济分析局合作,创建艺术和文化生产卫星账户,并在分析这些账户数据的基础上,提出衡量创意产业经济价值的倡议;建立"NEA研究实验室",支持艺术相关人员和研究者的跨学科团队建设,支持研究者发起的研究项目;资助建立一个免费访问的艺术和文化数据的国家档案,该数据库不仅提供数据而且提供用户所需的数据分析工具,便于公众了解艺术数据详情或开展研究;与19位联邦实体合作,召开以艺术与人类社会发展为主题的季度会议,促进艺术与人类发展这一领域的研究和信息的分享。美国国家艺术基金会的研究部门在其2017—2021年战略规划中再一次明确继续寻求与联邦机构、其他部门和行业领域合作,以拓宽艺术相关研究的范围和相关性。在最新的五年规划中,美国国家艺术基金会的研究部门将艺术基础设施也纳入其研究的中心关注点,并且继续增加对艺术参与相关数据的统计和研究,帮助建立、维护和更新衡量艺术的联邦统计系统。在研究方法上,美国

① [美]泰勒·考恩. 优良而丰盛:美国在艺术资助体系上的创造性成就. 魏鹏举译. 东北财经大学出版社,2018:46.

国家艺术基金会注重运用实验性或准实验性的方法探究艺术与社区、人群或个人之间所产生的互动关系。随着艺术和文化产业在国内生产总值中所占的比例越来越大，美国国家艺术基金会的研究部门对艺术与经济增长之间关系的研究愈益成为重点。在未来的研究中，美国国家艺术基金会特别支持对艺术进行跨学科研究，针对艺术与认知、创造和学习，艺术与社会和情感的幸福指数，艺术与创业和创新等课题开展研究[①]。

5. 资助艺术场馆

"历史上，美国的国家赞助一直以装饰和修缮历史遗迹而不是承担这些工作的艺术家为主要对象。"[②]而美国财力雄厚的大型艺术基金会也积极资助艺术场馆建设。艺术场馆的建设融艺术、建筑、教育于一体，融艺术与社区建设、城市发展于一体，具有非凡的多重意义，因此受到众多大型基金会的重视。例如，洛克菲勒基金会、福特基金会在其将资助兴趣也投注到人文社科领域的时候就开始倾情资助艺术场馆建设。1929年，包括艾比·奥尔德里奇·洛克菲勒（Abby Aldrich Rockefeller）在内的三位女性发起人建立了纽约现代艺术博物馆。博物馆成立的第二年，她们就有了建设一座摩天大楼这样现代化的建筑来展示现代艺术作品的想法。虽然该设想没有立刻变成现实，但是在基金会成立十年之后的1939年，博物馆从约翰·D.洛克菲勒的一栋联排别墅搬进了一座历时四年、使用了众多新材料的现代建筑。此后博物馆历经多次改造。2004年，在博物馆75岁生日之际，扩建后的现代艺术博物馆重新开业。2019年，又根据新的思维方式，对博物馆空间进行了新的构建和扩充。纽约现代艺术博物馆已经成为世界最重要的现代艺术收藏和展览机构。洛克菲勒基金会对林肯表演艺术中心、纽约大都会艺术博物馆的建设也都给予了鼎力支持。约翰·D.洛克菲勒在林肯表演艺术中心筹建阶段就被推选为委员会主席，1956年又担任林肯表演艺术中心的第一任总裁，1961年卸任总裁后，他担任董事会主席职位一直到1970年。林肯表演艺术中心已经成为世界最重要的表演艺术殿堂。成立于1937年的古根海姆基金会所拥有的由纽约古根海姆博物馆、德国柏林古根海姆博物馆、威尼斯佩吉古根海姆博物馆、西班牙巴尔毕鄂古根海姆博物馆、拉斯维加斯古根海波博物馆组成的博物馆群更是已经成为古根海姆基金会的标志性符号。古根海姆博物馆皆由世界著名建筑师设计。纽约古根海姆博物馆的设计师是有机建筑的代表人物弗兰克·劳埃德·赖特，西班牙巴尔毕鄂古根海姆博物馆的设计师是解构主义建筑大师弗兰克·盖里。两座博物馆本身已经成为现代建筑艺术精品。古根海姆博物馆融建筑、艺术、教育于一体，既是恢宏的现代艺术展示空间，"收藏和展示我们时代的艺术能力"（所罗门·R.古根海姆语），又以其兼顾公益和收益的模式创

① A New Research Agenda for the National Endowment for the Arts: FY 2017-2021. https://www.arts.gov/sites/default/files/nea-five-year-research-agenda-dec2016.pdf, 2020-06-55访问。

② ［美］玛乔丽·嘉伯. 赞助艺术. 张志超译. 中国青年出版社, 2013：70.

新性地开创了一条与21世纪的今天正在兴起的"社会企业""影响力投资"相类似的公益道路。西班牙巴尔毕鄂古根海姆博物馆的建立则使巴尔毕鄂这座凋敝的西班牙小城一跃成为欧洲重要的文化艺术重镇，成为艺术复兴社区的一个典范。

6. 资助艺术复兴社区

美国艺术基金会认为艺术具有凝聚社区、复兴社区、使社区焕发生机和活力的巨大能量，从而给社区公民带来福祉。美国国家艺术基金会（NEA）的"我们的城镇"项目就是专注于"艺术复兴社区"的项目。该项目资助通过艺术的力量使社区变得更为宜居，向着更生动、更美丽、更具可持续性发展的方向转变。自2011年该项目设立，"我们的城镇"已经在美国50个州和华盛顿哥伦比亚特区共运作项目259项，资助金额共计2100万美元，其中大约有26%的资助金额投注到了不足1 000人的社区。2014年，NEA从最初运作的191个"我们的城镇"项目中挑选出70个，以其作为案例研究和课程编成电子故事书，启动了"探索我们的城镇"项目。"探索我们的城镇"项目是为了响应来自艺术界的要求，为在社区发展和创新空间制造方面的最佳案例，准备一个易于搜索的资源库。这一资源库分成两部分：项目展示和项目透视。项目展示由项目设置、项目类型和执行的州组成。项目透视除介绍项目过程、项目设置、项目类型之外，还包括课程学习、相关案例研究和额外的资源。美国艺术基金会非常重视对各社区公民平等地享有接触艺术的权利的维护。美国国家艺术基金会的"挑战美国"项目就专门用于支持小型或中型艺术组织，资助他们将艺术带给那些鉴于地理原因、经济原因、种族原因或因身体残疾不能接触艺术的人群。该项目不限制艺术的类别，但是特别重视项目的可参与性和对社会公众的吸引力。其实，美国国家艺术基金会所设置的各类项目，虽然面向的群体不同、项目的重点不同，但是对项目所能覆盖人群的多样性都有严格的要求。有的项目要求申请者必须设置一个残疾人参与的环节，有的项目对参与人群的多样性，其中包括项目工作人员的多样性都有明确的要求。对公民享有艺术的平等权利的维护是美国艺术基金会的基本宗旨理念。几乎所有的美国艺术基金会都会在其年度报告中骄傲地宣布他们所服务人群的数目、地域以及类别。例如，美国国家艺术基金会就在其2014年年度报告中宣布2014年NEA在全国共运作项目约2 300项，覆盖约一半需要资助的人群。仅"大阅读"项目开展以来，就已经有225万人受益，其中包括50个州的190万名学生。

克利夫兰基金会对克利夫兰城市社区的复兴堪称典范。这个成立于1921年的世界上最早的社区基金会一直致力于社区的教育、健康、文化事业。20世纪70年代，在克利夫兰基金会的帮助下，新成立的克利夫兰演艺中心基金会不断争取来自政府、其他基金会的赞助，终于拯救了面临被拆毁命运的克利夫兰的一批古老演艺建筑，将之建设成为克利夫兰剧院文化区。当时克利夫兰基金会的主席沃兹沃思说："克利夫兰损失了

居民、工作、商业、税收,可上帝保佑,我们还有这么精美的剧院和博物馆,我们有成熟的文化体系。现在我们把演艺中心当作一块实验田,看看它能否成为城市复兴中的重要角色。十几年来,我们的市中心没有什么变化可言,现在就指望剧院文化区了。这个地区有着独一无二的地理位置、文化设施和商业吸引力,看看我们能不能把它变成一块磁铁,把郊区的市民和投资都吸引回市区。"事实证明了沃兹沃思的远见卓识。联邦储备银行1985年报告显示,克利夫兰演艺中心带动周边房地产增值20%,带来1 700个工作岗位,每年为城市经济带来1 500万美元投资。克利夫兰得以重生。今天,克利夫兰演艺中心已经成为全美第二大演出机构。

除了以上艺术资助领域之外,外国艺术基金会还对艺术保存、艺术品修复、艺术国际交流等领域进行了广泛的资助,并会根据其对艺术发展所遇到的问题、所面临的环境的认知,设定重要的资助领域。例如,安迪·沃霍尔视觉艺术基金会就曾向阿帕工作站(Appalshop)提供资助。该工作站是一个在阿巴拉契亚的怀茨堡地区以社区为基础的文化中心。基金会对该中心提供资助,旨在请他们在那些携带相机、胶卷的善意的前来学习的陌生人进入该社区时,对他们提供帮助。另一个得到安迪·沃霍尔视觉艺术基金会资助的媒体组织是富有创新精神的"洛杉矶自由波"(Los Angeles Freewaves)。1998年,基金会资助了"洛杉矶自由波"的视频节,视频由艺术家在洛杉矶地区制作。2006年,基金会再次资助了"洛杉矶自由波"的视频节,这次绝大部分的作品都可以通过网络传播到全世界。"阿帕工作站"和"洛杉矶自由波"是安迪·沃霍尔视觉艺术基金会资助的两类媒体组织的极端代表,一个扎根于传统地区,一个位于全球媒体艺术的前沿。由此,我们也可以看出安迪·沃霍尔视觉艺术基金会资助媒体艺术的理念。

美国艺术基金会对艺术领域的资助不仅及时反映艺术发展过程中出现的新情况、新问题,而且他们对艺术领域的资助机动灵活、反应迅速。例如,安迪·沃霍尔视觉艺术基金会设有"紧急补助"项目。这个项目的设立起源于两次重大的国家危机:2001年9月11日的恐怖袭击和2005年夏天飓风卡特里娜和丽塔在墨西哥湾沿岸地区造成重大破坏。安迪·沃霍尔视觉艺术基金会并不是唯一一家针对特殊时期艺术领域产生的特殊需求提供资助的基金会。洛克菲勒基金会之亚洲文化协会(Asian Cultural Council,ACC)2011年启动的"艺术在行动·日本"项目,也是为了帮助亚洲和美国的艺术团体在受灾后重建。该项目有一系列具体的目标。例如,帮助艺术家收回其关键的材料、参与恢复和重建工作以及分享艺术可以在受影响的社区内的情感疗愈和身体重建中发挥的能量等。

结　语

　　通过以上的分析,我们可以发现,中外艺术基金会的资助领域存在非常大的共同性,它们都关注诸如艺术创作、艺术传播、艺术研究、艺术教育、艺术传承等诸多艺术领域,产生了广泛的社会影响。但是,外国有的基金会由于历史悠久,体系完备,运作经验成熟,对艺术领域的了解更为深入,加之实力雄厚,有比较充裕的资金保障,因此关注领域更为宽广,几乎涉及艺术与人、艺术与社会、艺术与生活的方方面面。例如,美国艺术基金会甚至将关注的目光投向房地产、医疗、保险等领域,努力建立与该领域的伙伴关系,试图为艺术家打造无忧的生活环境。此外,美国艺术基金会极为重视对公民平等地享有接触艺术的权利的维护,尤其是社区艺术基金会和美国国家艺术基金会等公办基金会,关注那些日常生活中不方便或没有机会接触到艺术的人群,这是它们核心工作内容之一。它们运作的每一个项目都力求覆盖最大范围、最具多样性的人群。即使是一些倾向于资助前卫艺术、实验艺术的基金会,对于那些更具包容性、更能体现多样性的项目申请也给予格外关注。外国艺术基金会的资助越来越倾向于艺术的跨学科、跨领域项目,资助视野宽广,具有很强的前瞻性。艺术改造社区、艺术治疗、艺术与21世纪人才培养等项目都是外国艺术基金会关注的一些热点领域。例如,在美国艺术基金会的理念中,艺术已经远远超出了传统的领域,扩展到了与社会发展、人民生活密切相关的每一个领域。这对中国艺术基金会在新的时代环境中理解艺术、制定其战略计划具有一定的借鉴意义。

第三章 中外艺术基金会的项目运作方式研究

作为非营利性社会组织,基金会的核心价值体现在它所运作的项目。项目是基金会生存的基石,其项目运作的具体内容是基金会的总体战略的体现,而项目运作方式则是保证战略成功的基础。基金会的组织管理、项目运作方式、资金筹集方式等整体的运作都受到具体的社会环境和国家政策的深刻影响,但是"基金会具有两项因稀缺而显得珍贵的优势:第一是独立性,第二是其长时期的行动能力。管理一个基金会,就是把这两项优势发挥到极致,并以此作为明确的目标……在处理人类面临的主要挑战时,这些优势……被最大化地加以利用"[①]。因此,基金会等非营利组织被视为不同于政府、企业的"第三部门",对政府和市场进行必不可少的补充。基金会所有的运作手段都是基于一个目的:合理运用资源、发挥资源的最大效益。"无论是政府管理、公共监督或自我管理,都应该促使基金会更积极、准确、高效地使用资金,并实现社会利益的最大化"。[②] 由于我国艺术基金会与外国艺术基金会所处的社会环境不同、发展水平不同,基金会在组织管理、项目的运作方式等方面既有共同性又有差异。分析两者之间的异同,有利于我们更加能够熟稔艺术基金会实现其战略性思考的诸种手段和方式。毕竟,从资助领域的选择到目标的实现,对任何一个艺术基金会而言都不是一件容易的事情。它需要卓越的领导人,需要专家团队的支持,还需要具有执行力的团队成员以及专业的管理技能。

① 皮埃尔·卡拉姆(Pierre Calame).基金管理的十个关键问题.载于中国青少年发展基金会,基金会发展研究委员会.处于十字路口的中国社团.天津人民出版社,2001:364.
② [美]乔尔·L.弗雷施曼.基金会:美国的秘密.北京师范大学社会发展与公共政策学院社会公益研究中心译.上海财经大学出版社,2015:3.

第一节 中外艺术基金会的组织机构设置

美国基金会研究专家弗雷施曼指出:"每个基金会都是独一无二的,它反映了基金会背后关键人物的性格、价值观、目标和才能。这些人物包括基金会的捐赠者、重要理事以及主要项目官员。久而久之,这些人的决策便形成了基金会的独特文化。"[①]"即使是关注相似项目的基金会,它们在组织文化方面也差千万别,从而最终导致了其行事方式的不同……基金会的决策过程也不尽相同。"[②]

一、我国艺术基金会的组织机构设置

根据《基金会管理条例》的规定,理事会是我国艺术基金会的最高决策机构。理事会成员一般5—20人不等,由该艺术基金会所关注领域的专家学者组成。理事会负责制定和修订基金会的章程、各项规章制度以及基金会项目开展、资金筹集和资金使用等重大事宜。总体而言,我国艺术基金会制定得比较完备的规章制度有《入职管理制度》《离职管理制度》《考勤管理制度》《年休假管理制度》《合同管理制度》《印章管理制度》《薪酬福利管理制度》《财务支出管理制度》《日常费用管理制度》和《车辆管理制度》等。通过这一系列制度的制定和实施,基金会管理达到标准化、制度化、体系化、规范化。但是,并不是我国所有的艺术基金会都能够按照自己的具体情况制定相应的规章制度。按照国家基金会法规,各基金会应一年举行两次理事会会议,由理事们对基金会的各项工作和财务状况听取汇报,并提出意见和建议,从而为基金会未来的发展献计献策。理事会会议是基金会的年度大事,因为理事会会议不仅会对上一年度的工作进行讨论和审议,还要对基金会本年度的工作进行规划和部署,决定着艺术基金会的未来发展。从我国艺术基金会理事会发挥作用的情况来看,凡是按规定定期举行理事会会议、理事会成员认真履行其义务和使命的基金会往往发展富有活力,能够开展一系列体现其宗旨和理念的项目。以中国艺术节基金会为例,基金会的工作曾经一度陷入低迷,在资金募捐、项目开展等方面都遇到不少困难,年度检查结果不理想。2010年,中国艺

① [美]乔尔·L.弗雷施曼.基金会:美国的秘密.北京师范大学社会发展与公共政策学院社会公益研究中心译.上海财经大学出版社,2015:23.

② [美]乔尔·L.弗雷施曼.基金会:美国的秘密.北京师范大学社会发展与公共政策学院社会公益研究中心译.上海财经大学出版社,2015:23.

术节基金会在6月9日举行了理事会会议,为基金会制定未来三年的工作方针。经过深入研讨、精心筹划,会议形成了"1. 未来3年工作方针着重扶持与资助我国文化创意产业,同时组织与青少年艺术教育相关的活动。2. 设立资金资助我国'奥林匹克'领域的机构、专家针对奥林匹克文化传播、市场开发等方面进行研究,并将研究成果在我国出版发行"的决议。理事会会议的举行,厘清了中国艺术节基金会未来的发展思路和明确了开展的重点项目。以此为指引,中国艺术节基金会积极主动地寻找合作伙伴,与政府和社会密切合作。因此,在2010—2014年,基金会不仅捐赠收入稳定,而且持续开展了众多有影响力的艺术项目[①]。但是,我国艺术基金会存在的一个比较普遍的问题就是基金会的理事长和理事并不是非常了解所在基金会的关注领域,而且很多基金会未能按照规定每年定期举行理事会会议,或者虽然举行理事会会议,但是以电话会议等方式进行,影响了理事之间的有效沟通和交流,从而严重影响了对基金会发展的规划。为了弥补理事会成员对相关专业领域不够了解的缺憾,我国有的艺术基金会在理事会下还会设置"艺委会",由艺委会负责自主申报项目的评审。艺委会成员多为该项目领域知名的专家学者。

"基金会为了完成自己的使命,除了有理事会作为权力机构以外,必须有专门的管理机构来执行具体事务。管理机构与基金会的规模、任务应当适应,可以根据需要划分为不同的部门。"[②]我国艺术基金会的理事会一般会下设秘书处,秘书处的工作由秘书长负全责,主要工作内容包括办公管理、项目管理、财务管理、对外宣传等。对应秘书处的各项职能,其常见的下设机构有:办公室、项目部、财务部等。有的比较大型的艺术基金会设有正副秘书长,分管不同工作内容。我国少数艺术基金会还设有投资顾问、法律顾问。监事会一般由1名以上的成员组成,负责对该艺术基金会的各项工作及资金筹集进行监督,审查其各项工作及资金筹集和使用是否符合我国的各项规章制度和法律法规。但是,在实际的运作过程中,我国艺术基金会普遍存在专职工作人员极度缺乏的情况。有的艺术基金会仅有少数几名负责人,甚至没有专职工作人员。一方面,这固然节约了资金,根据我国艺术基金会的年度报告提供的数据,有的基金会历年用于工作人员福利和行政办公的支出仅占全部支出的百分之零点几。而根据2014年国务院下发的《国务院关于促进慈善事业健康发展的指导意见》在"切实加强慈善组织自我管理"这一条目中规定"基金会工作人员工资福利和行政办公支出等管理成本不得超过当年总支出的10%"。可见,我国有的艺术基金会自我管理极为不健全。另一方面,缺乏专职的工作人员,也会严重制约基金会的项目开展和未来发展。尤其是我国大多数

① 中国艺术节基金会2005—2014年年度报告。
② 葛道顺,商玉生,杨团,马昕. 中国基金会发展解析. 社会科学文献出版社,2009:47.

艺术基金会倾向于开展运作型项目,从项目设计到项目开展、验收的全过程都需要有经验的工作人员给予专业的指导和监督。如果基金会的工作人员数量和经验不足,甚至完全欠缺,那么基金会的项目显然不可能得到有效开展。我国有的艺术基金会成立时间比较久,但是发展缓慢,不仅开展的项目少,而且项目开展的形式单一,缺乏长远的战略规划,基金会缺乏活力和影响力。管理机构比较健全的艺术基金会,相对而言各项工作都能有序开展,无论是基金会的社会影响力、工作规范还是基金会的资产增值速度、基金会各项工作的透明度,都更加规范有序。

我国艺术基金会大多有一个固定的办公机构。但是,随着基金会工作的开展,其项目覆盖的范围不断扩大,而有的项目持续时间又比较长,如果基金会所在地与项目开展地地理位置比较远,我国艺术基金会还通过开设"地方工作站"或"代表处"的方式,来加强对项目运作的管理。例如,中国文物保护基金会与陕西横山县(现为横山区)人民政府就修复长城36营堡之一的波罗堡梁家大院达成了合作协议。梁家大院是习仲勋同志领导著名的"横山起义"指挥部所在地。正式签署合作修复协议之后,为配合基金会的活动,经过理事会批准,中国文物保护基金会在湖南建立了工作站,为其逐步在全国开展公益工作做出了有益的尝试①。北京当代艺术基金会立足于北京,但是在纽约、柏林、伦敦分别设立了代表处,代表处又下设"运营团队""推广团队""执行团队""发展团队""策划研究出版"等分支机构②。中国艺术节基金会应浙江省委、省政府以及杭州市政府的支持和邀请,2011年在杭州设立中国艺术节基金会浙江代表处,力图探索性地开拓一种全国艺术类公募基金会与发达地区政府在艺术公益、艺术产业方面"共建共赢"的新思路③。

二、外国艺术基金会的组织机构设置

鉴于现代基金会起源于美国,美国也拥有世界上数量最多、规模最大的基金会,美国基金会的组织架构和运作手段也最为成熟,因此本部分以美国艺术基金会为代表,选取美国几种不同类型的艺术基金会作为案例,分析其机构设置,借此研究外国艺术基金会的机构设置特点以及与中国艺术基金会的异同。

美国国家艺术基金会(National Endowment for the Arts,NEA)是美国公立基金会的代表。1964年美国议会通过了《国家艺术和文化发展法案》,1965年美国国家艺术基金会成立。美国国家艺术基金会的最高决议机构是国家艺术委员会。美国国家艺术基

① 中国文物保护基金会2013年年度报告。
② 北京当代艺术基金会官网,http://www.bcaf.org.cn,2020-10-10访问。
③ 中国艺术节基金会2011年年度报告。

金会的主席由国家艺术委员会任命,资助的申请和资助的方针政策都是由国家艺术委员会决定。基金会下设五个部门:文学与艺术教育事业部、合作事业部、表演艺术部(舞蹈、音乐、歌剧、音乐剧)、视觉艺术部(美术、设计师、媒体、视觉艺术博物馆)、多学科艺术部(艺术家社区、民间艺术、传统艺术、多学科、国际活动)。其行政办公室包括:主席、民事权利和生态、赠款和合同、信息与技术管理、管理及预算副主席、总督察、行政勤务、项目和伙伴关系副主席、指南和小组行动、公共事务、预算、财务、人力资源、研究与分析、总法律顾问等职能部门。美国国家艺术基金会的理事会成员由总统任命,经参议会批准,六年一个任期,任期交错。自从美国国会通过立法减少了理事会成员的数量,目前美国国家艺术基金会有18名理事会成员。另有6名国会议员服务其中,他们两年一个任期,没有投票权。美国国家艺术基金会的理事会成员皆为艺术知识广博、深受公众认可或者艺术特长突出、艺术兴趣深厚的人士。而且,他们均取得过杰出的艺术成就或者有着突出的服务记录,因此能够公正地代表全国各个不同的地理区域。服务于其中的国会议员则通常以以下方式任命:众议院议长、众议院少数党领袖、参议院多数党领袖、参议院少数党领袖。理事会的职责有:建议联邦补助资金的申请;概述资助类别、目标和资格的准则;与其他机构的领导倡议伙伴关系协议;审核机构预算水平、资金分配以及决定资助优先事项;决定基金会的政策方向,这往往涉及国会立法以及其他问题。理事会还可以建议个人和组织获得国家艺术奖章以及总统奖,以表彰对美国艺术的杰出贡献。目前,美国国家艺术基金会理事会每年召开三次会议,会议为期一天,通常在三月、七月和十月的星期五召开。会议在华盛顿哥伦比亚特区的宪法中心举行,而且对公众开放。在理事会会议前一天,工作人员将向理事会成员介绍有待他们考虑的待拨款申请以及有待他们审查的顾问小组的审议情况。这些信息都会被公示,会议议程被张贴在网站上[①]。

安迪·沃霍尔视觉艺术基金会(The Andy Warhol Foundation for the Visual Arts)是在安迪·沃霍尔1987年去世以后成立的专门致力于支持当代视觉艺术创作、展示和文献整理的艺术基金会。该基金会尤其支持那些实验性质的、非公认的或具有挑战性质的视觉艺术。安迪·沃霍尔视觉艺术基金会属于独立基金会。根据美国基金会中心的数据统计,其对艺术的资助金额2012年排名全美基金会第34位。安迪·沃霍尔视觉艺术基金会的下设机构包括:管理部、项目部、授权部、系统目录部。管理部由首席财务官兼会计、会计师、办公室经理、行政和信息助理、董事长、副董事长等组成;项目部由项目官员、高级项目官员、资助管理员等组成;授权部由授权总监、助理总监、授权副总

① National Endowment for the Arts. https://www.arts.gov,2020-10-10访问。

监组成;系统目录部由研究与编辑部、绘画与摄影策展人等组成①。

泰拉美国艺术基金会(Terra Foundation for American Art)成立于1978年,在专注于资助美国艺术史的基金会中居于领先地位。基金会旨在培养美国以及国际观众对于视觉艺术的探索、体验和欣赏。由于意识到欣赏艺术原创作品的重要性,从介绍和推广自己在芝加哥的艺术收藏开始,泰拉美国艺术基金会致力于提供跨文化的互动和学习的机会。为了进一步促进美国艺术的跨文化对话,凡是那些"创新性的展览、研究和教育计划"项目尤其能够得到该基金会的支持与合作。基金会总部设在芝加哥,另外设有巴黎中心和图书馆以及吉维尼美国艺术博物馆。基金会主要在艺术收藏、艺术展览、艺术的学术研究等几个方面开展项目。相应的机构设置也体现出了基金会工作的重点。在芝加哥总部设有总裁和首席执行官、副总裁、行政助理等管理者,以及策展人和策展助理、展览及学术资助项目总监和拨款助理、教育项目总监和助理、收藏助理、艺术设计项目总监、交流经理、财务经理和财务会计等。在巴黎中心则设有学术计划和图书馆主任助理、驻地经理、行政助理、办公室主任、策展人和策展助理、欧洲和全球学术计划执行主任、项目协调员、欧洲出版和交流项目经理以及欧洲学术项目总监②。

大堪萨斯城市社区基金会(Greater Kansas City Community Foundation)成立于1978年,属于社区基金会。基金会的宗旨在于通过增加慈善捐赠提高堪萨斯地区人们的生活质量、教育水平,并为捐赠者提供联络平台,使他们能够一起关注他们关心的重要的社会问题。该基金会目前管理超过20亿美元的资产,自成立已经提供超过30亿美元的赠款。根据美国基金会中心的数据统计,它在艺术与文化领域的资助金额2012年排名全美基金会第2位。大堪萨斯城市社区基金会的工作人员主要服务于投资、财务、会计、项目、捐赠、信息等部门。例如,在投资部门设有投资会计主管、投资总监、投资会计师等职位;在捐赠部门设有捐赠者关系专员、捐赠关系及发展主任、捐赠信息经理等职位;在项目部门设有项目官员、项目助理以及各专项基金负责人;在会计部门设有会计经理、会计助理、高级会计等职位;还设有企业法律顾问及助理企业法律顾问等。基金会下设的分支机构包括黑人社区基金、伊斯特兰社区基金会、西班牙发展基金、约翰逊县社区基金会、北国社区基金会、怀恩多特县社区基金会③。

在美国的企业基金会或者家族基金会中,美国运通信用卡基金会(Foundation of American Express Credit Card)和大通银行基金会(Foundation of The Chase Bank)一直都是艺术的主要赞助人。此外,安德鲁·W.梅隆基金会(The Andrew W. Mellon Foundation)、福特基金会(Ford Foundation)、洛克菲勒基金会(Rockefeller Foundation)、约

① Andy Warhol Foundation for the Visual Arts. http://warholfoundation.org,2020-10-10访问。
② Terra Foundation for American Art. http://www.terraamericanart.org,2020-10-10访问。
③ Greater Kansas City Community Foundation. https://www.growyourgiving.org,2020-10-10访问。

翰·D.和凯瑟琳·T.麦克阿瑟基金会（John D. and Catherine T. MacArthur Foundation）、鲁斯基金会（Luce Foundation）虽然都是综合性的大型基金会，但是它们给予艺术领域重大的资金支持。根据美国基金会中心的数据统计，2012年、2011年在文化艺术领域支出资金前五十名的基金会中，安德鲁·W.梅隆基金会名列第一，福特基金会名列第三，远远超过了单纯的艺术基金会。安德鲁·W.梅隆基金会的工作人员多达近百名。基金会的主要机构包括以董事长为核心的领导部门、行政部门（信息、管理、数据、拨款、法律顾问、人力资源等）、项目部门（高等教育与人文艺术、艺术文化遗产、学术交流、多样性）、投资和财务部门、图书馆。安德鲁·W.梅隆基金会的每个项目部门都设置了高级项目官员、项目助理、项目经理、行政助理等职位，大型的项目部门还设有副总裁、副项目官员、计划助理等。

　　从以上对美国几种类型的艺术基金会组织机构设置的简要分析我们可以看出，不同类型的艺术基金会由于工作的侧重点各有不同，因此在组织架构上也有所差异。比如，社区艺术基金会因为在募集大众捐款方面的工作量比较繁重，因此会在捐赠部门设置更为细化的工作种类，并且针对所服务社区的人口和文化特点，分设不同的项目部门。而国家艺术基金会则主要按艺术门类划分为几大部门，力求涵盖与艺术相关的各个方面以及覆盖美国的整个国土。但是，不管是哪种类型的艺术基金会，其组织机构都完备健全，一般都包括行政机构、项目机构、投资机构、财务机构、法律机构等几大部门。每个部门视各基金会的具体情况分设总监、助理以及职员等。不少国外艺术基金会还设有专注于沟通交流的部门，负责与项目申请人、捐赠者等进行专业的沟通交流。国外不少艺术基金会拥有自己的博物馆、图书馆，或者拥有非常丰厚的艺术收藏，相应地也会设有专门管理收藏品或其他资料的部门。从机构设置情况来看，我国艺术基金会普遍存在专职工作人员严重不足、基金会的机构设置不完备的情况。我国艺术基金会很多都没有专职工作人员，其工作的开展主要依靠基金会发起机构、个人或志愿者，或者仅设有专职的会计和出纳，缺乏对基金会的发展而言至关重要的官员和项目工作人员、投资人员、法律顾问等。"国内基金会大部分由退休官员出任领导及理事会成员，这种基金会管理结构，对基金会能开展多少公益项目、能募集到多少资金、如何控制风险等，并不具有专业的管理能力，而且这种机制也不可能使他们对基金会的发展做出有效决策。"①这一方面是由于我国很多艺术基金会体量比较小，原始基金数额偏低、资金增值困难；另一方面则是由于我国不少艺术基金会开展的项目和活动数量少且形式单一。这两方面的原因直接导致我国不少艺术基金会没有活力，难以实现其创立时的宗旨，不能充分发挥其作用。即使是比较活跃、机构设置相对完备的我国艺术基金会，其机构设

① 葛道顺,商玉生,杨团,马昕.中国基金会发展解析.社会科学文献出版社,2009：90.

置也存在比较大的缺陷,这直接影响基金会的发展和作用的发挥。例如,我国艺术基金会通常没有专门的投资部门,即使是公募基金会,也较少设置捐赠部门,基金会资金的保值增值大多遇到比较大的困难。

第二节 中外艺术基金会的项目运作方式

根据资金使用方式不同,基金会主要有运作型、资助型和混合型三种类型。运作型基金会指的是由基金会使用自己筹集到的资金自主运作公益项目;资助型基金会指的是由基金会使用自己筹集到的资金资助其他组织或机构开展公益项目;混合型基金会指的是既开展运作型项目也开展资助型项目的基金会[1]。

一、我国艺术基金会的项目运作方式

"中国民间公益基金会主要是运作型或操作型基金会。"[2]2014年12月18日,国务院下发了《国务院关于促进慈善事业健康发展的指导意见》,其中"严格规范使用捐赠款物"条目中特别提道"倡导募用分离,制定有关激励扶持政策,支持在款物募集方面有优势的慈善组织将募得款物用于资助有服务专长的慈善组织运作项目"。2015年10月14日,民政部又下发了《民政部关于鼓励实施慈善款物募用分离充分发挥不同类型慈善组织积极作用的指导意见》,要求"加强慈善组织之间分工协作,提升慈善资源使用效率,推动慈善事业改革和发展"。可见,我国基金会根据社会发展需求,正在不断探索项目资助的创新模式,以求进一步发挥其社会作用。目前,我国艺术基金会与其他类型的基金会相似,在项目开展方面以运作型为主,资助型项目正在逐步探索和开拓发展之中。

1. 运作型项目——设立专项基金

近几年,我国艺术基金会在运作项目时,越来越注重长效性和品牌打造。设立专项基金成为我国艺术基金会开展运作型项目的重要方式。《社会团体设立专项基金管理机构暂行规定》(2015年已废止)曾对"社会团体专项基金"做出的官方定义:"指社会团体利用政府部门资助、国内外社会组织及个人定向捐赠、社会团体自由资金设立的,

[1] 陶传进,刘忠祥.基金会导论.中国社会出版社,2011:16.
[2] 葛道顺,商玉生,杨团,马昕.中国基金会发展解析.社会科学文献出版社,2009:27.

专门用于资助符合社会团体宗旨、业务范围的某一项事业的基金。"公益专项基金是专门为公益慈善事业设立的基金,由相应的公益基金会托管。民政部在2015年12月印发了《民政部关于进一步加强基金会专项基金管理工作的通知》,高度重视专项基金的设立、管理的规范化。

专项基金的设立,一方面有利于项目的宣传、资金筹集和志愿者招募,另一方面也有利于资金管理和项目的管理、运作。基金会一般都会为专项基金配备专门的管理人员,这些管理人员被称为"专项基金管理委员会",有的还为专项基金设立专门的"项目办公室",以保证项目的高效、顺利开展。专项基金有无限期的长效基金,也有致力于某个短期项目的专项基金,一旦项目完成,则该专项基金也将随之取消。中国文物保护基金会、吴作人国际美术基金会、北京当代艺术基金会等基金会的专项基金的设立和运作都日渐成熟。尤其是中国文物保护基金会,在"专项基金"的设立和运作方面,积累了很多经验。下面以中国文物保护基金会为例,谈谈我国艺术基金会对专项基金的运作实施。中国文物保护基金会创立于1990年,是中华人民共和国成立以来建立的第157家基金会,也是全国第二家文物基金会,稍晚于1988年成立的北京文物保护基金会。中国文物保护基金会是唯一一家冠以"中国"名称的文物保护类基金会,可见其位置之重要。成立以来,中国文物保护基金会非常有效地运用了自身资金,积极开展各个领域、各种类型的文物保护项目,努力实现了其"文物保护全民参与、保护成果全民共享"的发展理念。中国文物保护基金会的工作大量覆盖艺术领域,在运作专项基金方面颇有建树。

首先,中国文物保护基金会为专项基金的开设制定规章制度。2011年,中国文物保护基金会理事会专门修订了《专项基金管理办法》《项目管理办法》,使专项基金的设立和管理趋于规范化。专项基金的设立与管理完全遵循基金会章程和《专项基金管理办法》《项目管理办法》的规定,有章可循,有法可依。

其次,中国文物保护基金会加强对专项基金会管委会分支机构的管理。基金会总部运转向着分层级责任制的方向进一步完善,进行了驻会理事工作分工、秘书长工作分工、秘书处机构设置等制度性、基础性建设,为今后进一步大力度和透明化运营公益项目做好准备。

再次,对个别不能履行职责开展募资工作的机构进行整改,对个别不规范行为的专项基金进行整顿。例如,对于"科技保护专项基金管理委员会""修复鉴定专项基金管理委员会""文物保护与鉴赏中心"等专项基金长期未能开展工作的管委会和项目办公室,基金会通过召集分支机构负责人会议,讨论调整变更负责人。对开展工作不力,未能按时完成募资任务或未能规范开展活动的专项基金和项目办公室,首先发函限期完成募资指标或规范整顿,随后则根据整顿改进情况进一步落实。例如,当基金会发现

其"关公文物保护专项基金管理委员会"存在活动不规范、影响基金会声誉的行为时,基金会在召开理事会会议时专门对此进行讨论,并决定暂停"关公文物保护专项基金管理委员会"的活动,终止关公文物保护专项基金管理委员会负责人的职务。

最后,基金会将业务活动分为普通项目、主要项目、重大项目三级,对项目进行分级管理。这些措施不仅保证基金会的项目能够规范化运作,而且也保证了基金会能够合理地分配精力和资源,实现较高的效益。中国文物保护基金会的理事会再三明确基金会的工作重点在于项目,并制定了大、中、小项目齐抓共举的工作方针。

这一系列的措施使中国文物保护基金会的专项基金运作风生水起。陆续启动运作了酒文物、古陶瓷、文物档案、修复鉴定、开平碉楼、古蜀文物保护、科技保护、红色文物保护、文物保险保障、少数民族文物保护等专项基金。随后,中国文物保护基金会又运作了古村落保护专项基金、长城保护专项基金、促进传统文化保护与发展工程专项基金、传统工艺品保护收藏专项基金、社会文物保护专项基金、关公文化遗产保护专项基金、传统建筑专项基金、文物保护与交流专项基金、丝绸之路专项基金、金玉文化专项基金、军事文物专项基金、影视文物保护专项基金等十多个专项基金。

我国艺术基金会在专项基金的运作方面,越来越具有宽广的视野,不仅其争取合作的对象包括中国政府和社会机构,而且其还不断扩大合作的国际范围,注重争取多方面的社会资源。

以中国文物保护基金会为例,为了努力开拓项目资源,深入实地考察,基金会积极与地方政府开展合作,先后与广西壮族自治区签署糖文化博物馆项目,与海南洽谈合办"古丝绸之路主题公园"项目,并与天津、安徽宣城、河北保定、北京海淀和昌平等地的党政领导深入探讨合作意向。2014年基金会利用自身的资源优势,与北京市规划委员会西城分局反复磋商,以"北京市西城区名城保护'四名'(名城、名景、名人、名业)工作体系研究"为项目名称,签订"技术咨询合同",组建了由专家组成的工作班子,创立名城保护理论,为地方文化遗产的传承与利用,提出科学的理论依据。以"名城保护"为合作目的,以将西城区建设成为传统文化和现代文化融合发展的首都文化中心典范为合作目标,为共同策划、发掘、实现西城区的历史文化价值,2014年基金会又进一步与西城区政府签订"战略合作协议"。此外,基金会还积极参与国家项目申报[①]。2013年基金会向国家文物局申请立项指南针科研项目——中国古代红曲及制造技术科学评价研究,并获得立项通过。这个成功申报的国家项目是基金会第一次参与的国家文物保护研究课题。这次参与国家课题,也使基金会在保护文物中充分发挥了智力及其特

① 中国文物保护基金会2014年年度报告。

有的优势,并开拓了新的工作方式①。

中国文物基金会与企业的合作也取得较大进展。例如,基金会与中国建筑一局签订了战略合作协议,旨在发挥其在古建筑修缮、设计、建设等方面的力量,为文物保护事业做出贡献。2014年基金会又与冀中能源峰峰集团和响堂山发展峰峰矿区有限公司合作,参与河北省邯郸市响堂山文化园建设与开发。响堂山石窟是全国首批重点文物保护单位,位于邯郸市峰峰矿区,文化遗存极其丰富。响堂山文化园建设是保护利用文化遗产的重大项目,主要进行园区改造、佛教艺术展示中心、佛教文化研究中心等建设工程。该项目在加强文化遗产保护、加强国家文物保护区环境保护方面都有深远意义。

此外,中国文物保护基金会高度重视宣传工作,积极与媒体合作,进行广泛宣传,开拓文物保护宣传新路径,以取得良好的经济效益和社会效益。基金会宣传部联络社会媒体,对基金会工作进行及时的采访、报道。这一方面扩大了基金会的社会影响,另一方面又有利于基金会的信息透明。新华网、凤凰网、央视网、人民网、大公网等网络媒体曾多次对基金会进行文字报道和视频访谈。新华社的《中国名牌》以及《创意城市》等杂志多次刊登中国文物保护基金会的公益广告。2014年,基金会在湖南工作站的协同下,联合《中国电影报》开办《中国电影报·文化遗产专刊》,推出宣扬中国传统美德的"我的父亲母亲"征文活动及文化遗产专版,旨在通过影视及传媒的作用,推动中国文化遗产保护,加强对我国优秀传统文化的弘扬。此次征文活动收到数千份来稿,引起广泛的社会关注。《中国电影报》以200多个整版宣传文物保护理念,报道中国文物保护基金会的各项工作,在社会上产生了很好的影响。2014年末至2015年初,基金会还联合新华社、《中国旅游报》共同举办了"2014中国最具价值文化(遗产)旅游目的地推介活动",借此展示在文化遗产保护与旅游融合发展方面取得卓越成就的案例,向海内外推介最具历史、文化和旅游价值的新景观、新线路、新产品。该项活动获得了各主流媒体的支持和各有关地方政府的积极响应。基金会对自己的网站建设也是不遗余力,视之为一个重要的宣传阵地。2012年网站改版,做到了内容及时更新、重要信息发布不遗漏。根据民政部的要求,对向基金会捐款和下拨使用的捐款,及时在网站上公布,做到信息及时公开化②。"基金会唯一能捍卫其自由、创造性及灵活性的方法就是开放门户,让世人亲眼瞧瞧它们所从事的工作及工作方式,而这也是它们为社会服务的必要条件。"③事实证明,基金会对自己的工作越透明,就越有公信力和影响力。中国文物保护基金会也是一个明显的案例。

① 中国文物保护基金会2013年年度报告。
② 中国文物保护基金会2014年年度报告。
③ [美]乔尔·L.弗雷施曼.基金会:美国的秘密.北京师范大学社会发展与公共政策学院社会公益研究中心译.上海财经大学出版社,2015:2.

同时,中国文物保护基金会高度重视对外交流工作,通过多种路径探讨文化遗产保护与传承的科学方法与途径。2013年,基金会与英国王储基金会、国际博物馆协会的负责人,以及美国前总统小布什的弟弟尼尔·布什等热衷公益的国际友人进行了接触,探讨合作的可能性。2014年夏天,基金会副理事长杨志军陪同加拿大友好人士伯纳德·希尔教授赴北京、内蒙古、福建、河南、陕西、新疆等省区市,历时二十多天,考察中国的文物保护项目。此系国外友好人士为我国文物保护募集资金的考察活动。在此期间,双方探讨、交流了中加文物保护的现状、做法,中国文物保护基金会的工作颇得希尔教授的赞誉。基金会还与中国国际广播电台合作,以实地采访和专家座谈采访等形式,多次向国外广播宣传了有关我国文物保护,特别是大运河申遗的理念、方针以及各类保护项目的实践情况。2014年10月,基金会在香港举办了中国文物保护基金会推介会。香港工商企业界重要人物500余人出席了此次会议,香港中联办领导、中新社香港分社都到会。基金会张柏理事长、安然执行秘书长和分支机构负责人一行不失时机地为宣传基金会和呼请香港各界特别是商界为民族的文化遗产传承保护出力造势,在香港引起热烈反响。在周中栋理事的协助下,2014年10月,基金会还与东盟加六国促贸会在厦门签署协议,共同做好海上丝绸之路文物回归工作。2014年末,基金会的"长城保护专项基金"接待了由20余人组成的欧洲长城国际文化交流团。基金会带领交流团考察八达岭长城,感受中华悠久历史。这些活动都是基金会注意开放性、加强对外联系与合作的努力和实践①。

2. 专项基金运作的具体案例——北京当代艺术基金会"中国少数民族文化发展与保护"专项

"中国少数民族文化发展与保护"专项基金是由北京当代艺术基金会发起,获得联合国开发计划署支持的一个项目。该项目于2014年10月开始实施,旨在保护、传承和弘扬我国少数民族文化以及中国传统文化多样性,并以发展本民族传统技艺的方式改善当地人生活条件,创造就业机会,带动周边产业发展。该专项基金希望通过引起文化、艺术、设计、企业界等社会各界人士关注,从而传播、创造具有创新特色的产业模式,达到使传统工艺与当代多元文化共存的目标。北京当代艺术基金会尝试通过运作这一生产性保护项目,一方面帮助少数民族更好地进行文化资源管理,另一方面则助力发展少数民族经济,形成产业链,为少数民族社区——尤其是女性,开创更美好的生活。迄今为止,该项目已经持续运作了"少数民族文化发展与保护之夏布与彝族染色""少数民族文化发展与保护之独龙族"等子项目②。

① 中国文物保护基金会2014年年度报告。
② 北京当代艺术基金会"社会公益". https://bcaf.org.cn/8578839,2020-06-30访问。

这两个子项目都是由北京当代艺术基金会主办,由联合国开发计划署支持,由云南省青年创业就业基金会执行。项目的运作都是在实地考察基础上形成了融文化传承保护和产业开发、文化情感延续为一体的运作思路。在项目运作的整个过程中,基金会邀请了国内外知名企业作为战略伙伴,一同参与项目。"少数民族文化发展与保护之夏布与彝族染色"子项目的战略合作伙伴是无印良品,并且由知名工作室"夏木SUMMER WOOD"提供技术支持。"少数民族文化发展与保护之独龙族"子项目的战略合作伙伴是知名服装品牌"素然ZUCZUG"。

在项目实施的过程中,"少数民族文化发展与保护之夏布与彝族染色"[①]项目组首先对彝族染色这一传统工艺的历史和现状进行了实地调研。项目组在巍山彝族回族自治县(简称"巍山县"),充分考察了少数民族的分布情况和彝族染色这一传统技艺的传承情况。在考察中,项目组发现巍山县境内居住着彝族、回族、汉族、白族、苗族、傈僳族等6个世居民族。其中彝族为土著民族,人口约为10万人。项目组通过调研发现早在东汉时期大理地区就已经有了绞缬染布法,将布料浸入色浆进行染色。由于色浆用板蓝根等植物制成,因此对皮肤没有任何伤害。而巍山县目前仍保留着这一传统技艺。经过实地考察和文献搜集之后,项目组将该项目的特色拟定为"非遗文化与少数民族技艺结合"的生产性保护项目。项目实施聚焦保护与生产两个方面。保护主要针对技艺和人才。项目对大理巍山的彝族传统草木染技艺、浏阳等地客家人苎麻织造技艺等通过调研传承现状,形成文献记录,并将其与当代设计和新的工艺相结合,推动传统技艺的当代发展。项目注重对掌握这一传统技艺的人才的培养,支持他们去上海等地参加培训,尤其注重对年轻人的教育和培训工作,力求使传统技艺的传承后继有人。项目对传统技艺秉承生产性保护的思路,致力于探寻传统技艺与当代设计的结合点。在项目实施初始即邀请全球知名品牌参与,为少数民族传统技艺搭建高端展示平台,并与联合国开发计划署合作,推出系列礼品系列。基金会运作此项目的目的在于形成基于少数民族传统技艺的产业和创业孵化系统,生产深受全球欢迎的高端产品[②]。

"少数民族文化发展与保护之独龙族"项目[③]在实施的过程中,亦是首先由项目组进行充分的实地调研。由北京当代艺术基金会、联合国开发计划署、上海素然服饰有限公司、云南省青年创业就业基金会分别委派1—3名代表组成考察调研团队。该团队深入云南怒江州1个乡(独龙江)、2个镇(丙中洛、茨开)和11个村(双拉、小茶拉、重丁、甲生、巴坡、马库、龙元、迪政当、雄当、献九当、孔当)进行了为期6天的实地考察。考察

① 中国新民艺:夏布复兴计划(2016年至今). https://bcaf.org.cn/2016-10,2020-10-15访问。
② 关于该项目实施过程的具体情况根据"中国当代艺术基金会2015年年度报告"提供的信息整理而成,https://bcaf.org.cn/2015-4,2020-06-15阅读。
③ 中国新民艺:独龙族手工艺帮扶项目(2015年至今). https://bcaf.org.cn/2015-3,2020-06-15访问。

团由州青年团委工作人员全程陪同，由8位当地团委青年志愿者（其中包括3名独龙族青年）协助其调研和采访工作。在考察过程中，考察团从考察县城农贸市场、民族服装店和纱线店开始，逐步深入基层和独龙族聚集区腹地，进村入户采访了10余户织毯人家、2位纹面奶奶、4个村的村委主任和组长，还在独龙江乡北部的龙元村组织了一次和当地青年妇女的恳谈会，收集了大量的第一手材料（包括数据、采访笔录和录音、照片和视频、编织纹样和材料等）。此外，考察团还通过参观和谐文化村以及查阅文献材料等方式，进一步系统了解丙中洛地区的多民族文化特性以及中华人民共和国成立以前独龙族人民的生活状况。通过观摩独龙江乡雄当村基督教会的礼拜活动，了解当地人的社会组织方式和精神、情感生活。通过与当地青年举行对歌饮酒晚会拉近彼此的心理距离，借此了解当地青年对本民族特性的认识以及对现代生活的需求和顾虑。在6天实地调研期间，考察团采取了分组采访、多线铺开的工作方式，并借鉴社会学和人类学的田野经验，以参与式观察进入调研对象的日常生活。通过徒步翻山和在农家吃住等考察方式，以求更切身地体会基层生活以及山地人民与自然环境之间的关系。考察团还建立了内部交流机制，团员之间定期交流考察心得，包括每日晚饭前的碰头总结会、早饭前的行程通报以及微信群的实时互动。

通过实地调研，项目考察团认识到经过党和政府多年来的扶持和帮扶，独龙江地区现代生活的基本设施已经比较健全，独龙族已经基本脱离了贫困的状态。在此基础上，项目考察团找到了项目实施的切入点：通过放大女性劳动价值和鼓励年轻人创业、通过强化独龙族人民与传统技艺之间的情感归依来发挥社会力量的帮扶作用，为个人的、民间的文化和情感交流创设渠道、搭建平台。项目考察团发现根植于独龙族本土文化的独龙毯造型多样，具有神秘古老、真挚圣洁、吉祥如意等丰富的内涵，可以用作披肩、毯子、斗篷等，用途广泛，审美风格强烈，只要经过重新设计和加工，在全球都有可堪开拓的市场空间。作为具有深厚文化积淀和浓郁艺术风情的这一传统技艺，还寄托着独龙族人民尤其是女性的文化情感。因此，该项目在实施的过程中，一方面注重对传统技艺的保护和传承，通过集中组织和吸引女性特别是年轻女性参与这一烦琐耗时的独龙毯编织工作，为她们提供技术培训和创业培训机会，增强年轻人对本民族文化的认同感和自信。通过呼吁社会各界一同努力、改善她们的生活条件，提高她们的家庭和社会地位，从而努力激活这一濒临失传危险的少数民族传统技艺。另一方面，注重创立品牌、形成产业。项目组通过引进现代化的组织生产和营销方式，为独龙毯建立市场，探寻推广模式，并适时扩大生产规模，开发系列产品，希望能通过产业的发展，改善独龙族人民的生活。例如，为了推广独龙族文化、搭建产品的高端国际平台，中国当代艺术基金会把第56届威尼斯双年展中国馆的外立面用独龙毯元素进行艺术创作，借助于威尼斯双

年展这一国际平台推广此项目①。

北京当代艺术基金会发起的"中国少数民族文化发展与保护"这一专项基金具有鲜明的特色：全球视野、生产性保护、可持续性发展。对彝族染色和独龙毯这一少数民族传统技艺的扶持，项目组从一开始就是把它们放在国际文化交流、当代产品设计的视野内，将传统经典与当代设计进行有机融合，将受众锁定为国际国内的中高端受众，拓宽创新型线上及线下的销售及推广渠道。该项目是全球首创的以"文化公益创投"的方式和概念进行的专业而又创新的公益扶贫，开创了"国际组织、文化艺术基金会、公益机构与当地"协作发展的可持续性的合作新模式。产品进驻及合作的是国际级别大型文化艺术活动的平台及数据库，从而有效调动了社会各界资源以及创新传播，形成优势互补，让世界上更多的人有机会了解和接受中国少数民族文化，达到了社区自我持续发展的目标（尤其是妇女群体），体现了中国"慈善力"和优质品牌的社会责任。研究者指出，"西部民族地区不仅绝对贫困发生率显著高于其他一般贫困区，而且大多呈整体贫困状态，贫困程度深重。西部少数民族贫困的形成除了受所处地域、自然环境条件限制以及与其他非少数民族贫困人口形成有相类似的原因外，还受到其独特的人文因素的作用和影响。然而，当前实施的很多扶贫项目存在'一刀切'现象，没有充分考虑不同地域的文化特征，不能'因地制宜'，扶贫成效不高"②。从这个角度来看，北京当代艺术基金会的"中国少数民族文化发展与保护"专项基金的运作方式对我国基金会的项目开展具有多重启发意义。

3. 资助型项目——自主申请

虽然到目前为止，我国艺术基金会的项目以运作型为主，但是也有不少基金会在运作型项目的基础上，也运作了一些可供自主申请的"资助型"项目。资助型项目一般对申请者需要具备的申请资格、申请需要准备的资料以及申请的流程给出详细规定。例如，吴作人国际美术基金会"青年策展人专项基金"在运作的过程中主要采取自主申请的方式。其2013年度的"青年策展人专项基金"包括与中央美术学院美术馆共同合作开展"项目空间"展览项目。该项目以面向全社会征集展览方案，然后由基金会择优评选的方式挑选资助对象，并最终通过展览的形式，支持并推介中国青年策展人③。此外，吴作人国际美术基金会的"海外研修计划"项目，也是首先由申请人自主申请，然后由基金会在众多报名者中筛选，最终确定两位申请者，由基金会资助其赴国外大型美术馆

① 关于该项目实施过程的具体情况根据"中国当代艺术基金会2015年年度报告""中国当代艺术基金会2016年年度报告"提供的信息整理而成，https://bcaf.org.cn/2015-4，https://bcaf.org.cn/2016-9，2020-06-15访问。

② 刘海英.大扶贫：公益组织的实践与建议.社会科学文献出版社，2011：238.

③ 吴作人国际美术基金会2013年年度报告.

4. 资助型项目的具体案例——新世纪当代艺术基金会的"新艺向"项目

新世纪当代艺术基金会（NCAF）的资助型项目运作颇具活力。该基金会由收藏家王兵先生创立，是一家旨在研究、推动并推广中国当代艺术的非营利组织，是目前国内屈指可数的关注当代艺术的基金会之一。新世纪当代艺术基金会旨在于现有的艺术生态系统之外为中国当代艺术的发展做一些支持补充性工作，通过严肃地观察艺术、研究艺术，并与艺术机构合作，为推广年轻艺术家的创作提供更多更好的平台。

新世纪当代艺术基金会从2014年起开展了资助非营利艺术空间的计划——"新艺向"项目。该项目是新世纪当代艺术基金会成立以来一直坚持的核心项目之一。"非营利艺术空间"项目追求以开放的姿态面对多元化的艺术形式，致力于推动当代艺术的发展，通过表达对艺术的个体认知，希望为现有的艺术生态环境做出有益的补充。虽然各个非营利艺术空间的理念都非常明确——支持新艺术、新想法，但其生存境遇也不尽相同，资金缺口成为阻碍其发展的一个重要因素。因此，新世纪当代艺术基金会希望通过发起一项旨在资助这些非营利艺术空间的项目，让更多的非营利艺术空间得到良性发展，同时也让更多的年轻艺术家得到更多的作品展示机会。截止到2015年12月31日，新世纪当代艺术基金会通过"新艺向"项目资助的非营利艺术空间已达十多个：分泌场、奉天城外图书室、观察社、黑桥OFF、兼容的盒子、箭厂、老百姓大画廊、录像局、器空间、上午艺术空间、望远镜、象罔计划、再生空间、A307、LAB47等。通过"新艺向"项目资助的非营利空间艺术项目有：张如怡《缝隙》（展览地点：上海"兼容的盒子"空间）；郭洪蔚《界面》（展览地点：北京A307）；法国艺术家蒂埃里·利埃热奥（Thierry Liégeois）驻地创作计划（展览地点：北京LAB47）。通过"新艺向"项目资助的艺术家驻留项目有"雷蕾：维也纳独立短片电影节驻留计划"（VIS Vienna Independent Shorts–International Festival for Short Film, Animation and Music Video）。

新世纪当代艺术基金会希望帮助这些非营利空间实现可持续性的良性发展，期待看到非营利语境下国际艺术家与本土艺术家的交流、区域艺术生态中的艺术实践和反思、对年轻策展人的培养、艺术家在非常规展览空间内的探索，以及对影像艺术领域内前沿理论知识的系统梳理，从而使这些非营利空间以更加开放的姿态面对多元化的艺术形式，让更多的年轻艺术家有机会在画廊、美术馆之外展示作品，为现有的艺术生态环境做出有益补充[2]。

"新艺向"项目的运作采取资助型方式，开放申请。对申请者的资格要求是：①项

① 吴作人国际美术基金会2014年年度报告。

② 新世纪当代艺术基金会之"新艺向"项目. http://www.ncartfoundation.org/cn/ysxm/zzxm/xyx/，2020-6-30访问。

目必须是在中国内地范围内非营利空间举办的非商业性当代艺术项目；②项目应有一个切实可行的预算方案；③项目必须是在当年内完成。申请者需要提交的申请材料是：①申请人姓名及联系方式（手机、邮件）；②项目时间和地点（限定于本年度内）；③项目方案（1 000字以内）；④参展艺术家名单；⑤相关作品图片（10张，300 dpi，每张图大小2 M以内）；⑥详细预算表；⑦被资助历史。项目申请者需要将以上资料在项目开始前三个月以上发送至基金会的邮箱。基金会将会优先考虑：①能反映独立的创作或策划理念，有别于美术馆或画廊内的常规展览方式，具有前瞻性和实验性的项目；②能对本地的艺术生态起到影响和推动作用，特别是能够激发创新、催化艺术批评和对知识的讨论方面的项目。成功获得申请的项目，新世纪当代艺术基金会将在官网上给予公示。

新世纪当代艺术基金会的"支持艺术家/策展人海外驻留计划"也采取资助型运作方式。该项目面向已从学院毕业、有过一定创作和展览经验的艺术家和策展人，资助他们参与海外驻留，以达到拓宽视野、审视不同环境下艺术的创作，并加深与国际同行交流的目的。申请该项目的艺术家和策展人需要提交的申请材料包括：①申请人姓名及联系方式（手机、邮件）；②简历（年龄、毕业院校、展览经历、获奖）；③已确定的驻留时间、地点、驻留机构联系方式（限定于本年度开始的、在中国内地地区以外的驻留项目）；④项目方案（1 000字以内）；⑤相关作品图片（6—8张，300 dpi，每张图大小2 M以内）。以上申请材料亦需要在项目开始前三个月发送至基金会邮箱。成功获得申请的个人，新世纪当代艺术基金会将在官网上给予公示。

二、外国艺术基金会的项目运作方式

鉴于美国是现代基金会的发源地，其基金会不仅数量众多、规模庞大，而且基金会的组织管理、项目运作经验丰富，因此本部分对外国艺术基金会的项目运作的梳理主要以美国艺术基金会作为案例，从中选取了美国不同类型的艺术基金会，概观不同类型的美国艺术基金会的项目运作方式，从而把握外国艺术基金会项目运作的基本特点和规律。

1. 美国国家艺术基金会的项目运作方式

美国国家艺术基金会是美国公立基金会的代表。美国国家艺术基金会运作的项目分为面向组织机构、面向个人和合作协议三种类型[1]。

（1）面向组织机构的项目：此类项目的申请者为组织机构，其原则是以项目的形式申请。项目不一定是新的，也可以是正在开展和进行的项目，只要项目足够优秀、具有

① Apply for a Grant. https://www.arts.gov/grants/apply-for-a-grant，2020-06-30访问。

竞争力；项目不一定大，基金会欢迎能够体现出社区或领域差异的小项目。可供组织机构申请的项目类别有：

①"艺术作品"项目：这是美国国家艺术基金会的核心项目。在美国艺术基金会看来，所谓的"艺术作品"有三个方面的含意：艺术作品本身；艺术作品作用于观众的方式；艺术作品对于艺术家和这个领域的专家而言具有的意义。基金会支持符合最优秀的标准的艺术创作以及适合公众参与的、具备多元性和优秀品质的艺术创作。此外，能够令人终身学习的艺术创作、能够令社区加强沟通的艺术创作也备受该类别项目的青睐。该项目的补助金额从1万美元到10万美元不等。可供申请的具体类别有：艺术家社区、艺术教育、舞蹈、设计、民间传统艺术、文学、地方艺术机构、媒体艺术、博物馆、音乐、歌剧、展示及多学科的作品、戏剧和音乐剧场、视觉艺术、创意连接项目。在基金会的官方网站，每一个类别下都有详细的申请指南可供申请者参考。

美国国家艺术基金会认为艺术为美而存在，但它们同时也是一种不竭的意义和灵感的源泉。为了深化和扩大艺术的这一价值，培育和体现创造力、创新能力，美国国家艺术基金会尤其欢迎以下项目：无论是艺术创作的新方法、艺术吸引公众的新方式，还是发展、改善新的或现有艺术形式等可能具有潜在变革意义的项目；独特的、通过非常规的解决方案为他们的领域或公众提供新的见解和新的价值的项目；有可能被共享或模拟，或者有可能引领向其他领域进展的项目。毫无疑问，创新性是此项目类别的突出价值导向。

"艺术作品"项目一年有两次申请机会：一次在2月，一次在7月，分别在当年12月和来年4月公布申请结果。此外，"艺术作品"项目还设有一个"创意连接"子项目，该项目每年3月申请，当年12月公布申请结果。基金会规定对该项目的申请具有重要影响的因素主要有：第一，伙伴关系。虽然不是必需的，但是基金会鼓励申请者与其他组织合作，甚至与非艺术领域的但是对项目有益的组织合作。第二，美国国家艺术基金会要求美国艺术和设计组织的项目必须包含其社区全方位的人口特征。第三，美国国家艺术基金会支持那些在服务水平低的地区执行的艺术项目。这些地区的人们由于地理原因、人种原因、经济原因或者身体残疾而缺乏体验艺术的机会。这种类型的项目在"挑战美国"这个项目类别中也可以申请和实施。第四，无论申请组织的类型、规模如何，美国国家艺术基金会欢迎那些具有国家、地区或者领域意义的项目，包括那些跨地域的或者由于地理位置而能够提供独特价值的项目，以及那些在本地域具有深远影响的、可以成为某一领域范型的项目。美国国家艺术基金会鼓励申请组织按照以上的指南进行申请，承诺评审的公平，并尤其鼓励申请组织在项目中能够为残疾人设计一个完整的部分。

②"挑战美国"项目：该项目主要支持小型或中型组织把艺术延伸到服务水平比

较低的地区以及由于地理位置、种族位置、经济或身体残疾等而不能接触艺术的人群。该类别的资助既可用于专业的艺术项目,也可用于强调艺术在社区发展中的作用的项目。该类别的项目尤其注重参与性,要求项目能以多样化和优秀的艺术作品吸引公众。项目资助金额为固定的1万美元,并要求每一个项目有最低不少于1万美元的资金匹配。

"挑战美国"项目非常看重伙伴关系。申请组织如果在不同组织之间建立了伙伴关系,无论是艺术领域之内的组织,还是对项目有益的、非艺术领域的组织,都会对项目申请成功产生很大益处。为了确保资助能够扩展到新的组织,到达新的社区,美国国家艺术基金会执行限制连续资助年的政策。如果一个组织获得了"挑战美国"项目,那么连续三年它都将受到资助。三年结束之后,该组织按规定不能再次申请"挑战美国"项目,但是它可以申请美国国家艺术基金会的其他项目,包括"艺术作品"项目。而且,基金会规定申请"挑战美国"项目的组织也不能同时申请"艺术作品"项目,除非它同时申请的是"艺术创意连接项目"。

③ "我们的市镇"项目:该类别项目支持那些旨在通过艺术的帮助使社区变得生动、美丽、富有活力的创意型、定点项目。由于美国国家艺术基金会的资金问题,"我们的市镇"项目的资助数量受到限制。因此,该项目要求艺术组织与政府以及其他非营利组织、私人实体合作,共同实现地区宜居性的目标。该类别支持两个领域的项目:一是艺术参与、文化策划、设计项目,二是构建创意空间的项目。艺术参与、文化策划、设计项目代表了不同性质和质量的社区,要求申请组织在非营利组织和地方政府实体之间建立伙伴关系,并且其中一个合作伙伴需要是一个文化组织,匹配的资助范围从2.5万美元到20万美元。创意空间制造项目指的是艺术家、艺术组织和社区发展的实践者把艺术和文化融入社区振兴工作中,将艺术与土地使用、交通、经济发展、教育、住房、基础设施和公共安全战略融为一体,支持致力于提升当地居民的生活质量,增加本地创造活动从而创造独特的地方感的项目。创意空间构建项目提供给艺术设计服务组织、行业或大学,为其提供技术援助,匹配的资助范围从2.5万美元到10万美元不等。

"我们的市镇"项目一般在每年的9月申请,来年4月公布申请结果,8月拨款。所有达到项目标准的申请都将由同行专家组成的咨询小组审查。而咨询小组中应包括至少一个可以代表艺术、设计、经济和社区发展等多学科领域的、知识渊博的人。咨询小组的建议将被转交给国家艺术委员会,然后由其向美国国家艺术基金会主席提出建议。由主席审查委员会的建议,并做出最后决定。

④ "艺术作品研究"项目:该项目由美国国家艺术基金会的研究与分析办公室设立,用于支持调查艺术的影响与价值、美国艺术生态的各个组成部分,抑或它们之间的相互作用、艺术与美国生活的其他领域之间的相互作用的研究。通过对该类项目提供

资金支持,美国国家艺术基金会认为将会刺激美国的艺术相关研究领域中人数的增长。该项目每年10月申请,来年4月公布申请结果,5月开始执行。根据资金的情况,这类项目一般每年不超过20个,资助金额从1万美元到3万美元。该项目要求非联邦的申请组织必须配备与美国国家艺术基金会资助金额至少1:1的来自非联邦的资金。

(2)面向个人的项目:该类别用于支持"创意写作"和"翻译"项目。"创意写作"项目资助写作者在小说、诗歌、散文领域的创作,使写作者有时间写作、研究、旅行以及从事一般的职业发展。该项目非匹配的补助金是2.5万美元。申请时间是每年的9月,申请结果公布时间是当年12月,项目开始执行时间是来年1月。"翻译"项目资助翻译者将其他语言的作品翻译成英文,非匹配的资助金额是1.25万美元或2.5万美元,这取决于项目的艺术性和优点。该项目每年12月申请,来年8月公布申请结果,11月开始执行。

(3)面向"合作协议"的项目:该类别的项目对艺术机构提供资助。比起直接资助艺术,美国国家艺术基金会认为对艺术机构的资助更加能够将艺术的影响力传播到更多社区。此类别的项目分为州艺术机构资助、区域艺术机构资助、国家服务项目资助三种类型,包括对艺术创作、艺术体验、艺术学习、艺术宜居、艺术认知五个领域的资助。此类项目每年9月申请,来年4月公布申请结果,7月开始项目执行,资助金额在2万美元至4.5万美元,都要求有至少1:1的配套基金。

州艺术机构资助项目,要求配套资金必须来自州政府资金,合作伙伴必须是美国各州和特区的艺术机构,非营利组织也可以与州艺术机构合作。区域艺术机构是由州艺术领导在20世纪70年代中期建立的、私营的非营利组织,与美国国家艺术基金会和私营实体都有合作关系,致力于给公众提供跨越各州界限的、丰富多样的艺术体验。区域艺术机构鼓励和支持艺术项目在区域层面的发展。它们对每个地区的特殊需求做出反应并协助艺术基金会和其他基金在各州范围内分布项目。区域艺术机构必须至少由三个州的艺术机构组成,非区域艺术机构成员的州艺术机构也可以参与该区域艺术机构的工作。州艺术机构也可以选择从一个区域艺术机构变换到另一个,但是为了维持合作关系的稳定性,州艺术机构的这一变更需要在一个全体伙伴成员都参与的全年计划之前完成。国家服务项目的资金仅限于资助由州艺术机构和区域艺术机构的会员组织提供的国家服务。资金用于提供培训、规划、协调和提高问责性、透明度的信息服务。国家服务项目的资金来自由国会指定的专用于州艺术机构和区域艺术机构的资金。国家服务项目的内容包括:民族艺术成就的认识与提升;研究和传播经努力证明州艺术机构和区域艺术机构在提升公共知识、理解艺术对社会、公民、经济以及其他领域具有重要作用的报告;艺术文化项目的影响分析;专业艺术工作者对美国工业的关键部门的认知;州艺术机构和区域艺术机构培育和推动创新的努力;与其他州、地区或国家实

体合作,探索或提升艺术在项目中的作用;促进文化外交以及与其他国家的活动;主办或赞助相关会议、交流信息和报告。

2. 安德鲁·W.梅隆基金会的项目运作方式

根据安德鲁·W.梅隆基金会(The Andrew W. Mellon Foundation)官网的数据库统计,从2010年到2015年基金会共实施了3 163个针对艺术领域的资助项目,资助金额达到1 270 634.543万美元。其中,资助表演艺术项目1 931个,共计59 300.996 4万美元,资助艺术史、艺术保存、博物馆项目共908个,共计59 495.542 8万美元。

安德鲁·W.梅隆基金会的项目运作属于资助型,主要有两种类型的项目可供申请[①]。一种是需要提交董事会季度会议的申请:如果基金会工作人员发现申请人的项目计划适合基金会的优先资助原则,那么工作人员将邀请申请人提交一个资助金提案。获得邀请后,申请人需要做好准备,与该项目的工作人员密切合作,不断改进提案,往往在这个过程中需要多次修改提案。最终确定提案之后,项目工作人员将决定是否在董事会季度会议(一般在3月、6月、9月和12月举行)上提交资助建议。还有一种资助项目是在董事会会议举行的间隔时间,基金会会邀请或考虑数量有限的、资助金额等于或少于15万美元的项目。这类项目由基金会官员审批。有意申请这类项目的申请人应该向项目工作人员了解此类项目要求的内容、长度以及时间。

对于安德鲁·W.梅隆基金会而言,一个项目的设立和开展要经历几个阶段:

(1)准备资助提案

该提案应提供明确简洁的信息,方便基金会对拟议的赠款的范围和意义进行评估。在撰写提案的过程中,申请人应充分了解安德鲁·W.梅隆基金会的资助政策。这些政策包括被资助人受资助、做报告、做记录的责任,关于知识产权的分配以及软件和数码产品的权限与权限保护,与养老补助有关的要求,匹配项和付款的程序,请求准予修改提案的指南等。基金会为不同领域的申请制定了详尽的提案撰写指南。

以艺术与文化遗产项目为例:

① 申请提案要求以电子邮件的形式发送给基金会,提案应包括四个文件:信息表、描述提案和预算的MS Word格式文件、一份运用了基金会的预算模版的预算电子数据表、一份PDF文件,其中可以包含能够对提案起到支撑作用的任何材料。

② 一份最终提交的资助申请应包括以下四部分材料:

申请材料:提案信息表、申请信(由申请人撰写,对项目名称和内容、申请资助的金额和合作的机构与人员做简要介绍)、推荐信(由基金会的首席执行官撰写,这是申请

① Grantmaking Policis and Guidelines. https://mellon.org/grants/grantmaking-policies-and-guidelines, 2020-10-09访问。

必备的材料,对申请的项目名称、预算、时间安排等给予最后建议)。

叙述材料:

a. 提案叙述:包括申请的根据、申请的总额、工作时间安排的概述;工作的重要性、支持者、运作领域以及其他个人或组织所做的同类工作所达到的程度的说明;工作的预期成果和效益的讨论;如果是为了同一个目的再次申请资助,概述此前得到的基金会的资助情况和结果;主要参与者的全名、角色和头衔,包括主要负责人或者项目规划者等关键成员的简历;对与其他组织、分包商、代理机构或合作者的法律与业务关系的描述;列出建议的职责分工、主要活动的时间表;申请者如何保障工作长期可持续性开展的描述;工作的其他资助来源的说明;在过去的几年里申请者面临的财政困难或赤字的描述;鉴于基金会致力于多样化和包容性的拨款程序,申请者应根据其宗旨和具体运作,通过举一个或多个曾经遭遇的挑战和成功应对的具体事例来说明自己对多样化和包容性的定义及达到的途径;如果该项目有任何相关的数字化作品、数字技术、软件或数据库的创建,提案应提供一个名为"知识产权"的单独说明,对创造物的知识产权进行详尽描述,包括赠款接受者需要获得的任何权利或权限以及技术或内容分配的方式、涉及许可证的类型、如何确保数字或软件产品的长期可持续性等;根据基金会授予信中的详细时间表,赠款接受者应按时提供中期和最终报告,并明确描述报告和评估项目进展和成功标准的责任人;如果要求资金提供给一个新的职位或伙伴,需附录一份职位说明;如果要求资金提供给在职者,需附录在职者的简历;如果要求提供现金储备,根据董事会制定的资金使用政策,需附录资金使用说明。

b. 预算说明:应对项目中的每一个预算类别和预计成本进行描述和论证,可以采取叙述的形式,也可以采取表格的形式,或者两者兼而有之。预算类别一般包括员工福利、旅行和会议、设备和用品、承包和顾问等。预算说明中不应该出现超出提案叙述的新申请。如果要求只提供部分资助,预算的说明中应包括所有的其他资金来源、相应数额和占总预算的百分比。无论资助是否获得,预算说明中都应该说明假如项目不能得到资助的应急预案。预算说明中还应该对未动用资助如何投资进行描述,包括投资策略、资产配置、收益如何计算和分配。如果申请者不能合法投资,获取利息或收益,需对此做出说明。

预算表格:预算表格要求使用基金会的"预算与财务报告"模版。预算中只应该包括基金会提供的资金,不包括预计利息收入和投资收益。支出应该明确分类:例如人事、福利、旅游、会议、设备、用品、承包、顾问等。主要类别应有对子类别预期成本构成的详细说明。例如,人事这一主要类别中应包括参与人员名单这一子目录。关于表格的细化程度,捐赠接受人应自主判断或咨询基金会官员。如果项目预计时间为一年以上,与报告所涵盖的时间相一致,每一个报告期的预算应列在一个单独的日期栏中,每一个预

算报告期之间不应有任何间隔。合作项目也应该提交一份统一的预算,为每一个参与机构单独列出其条目。

附件:提供一份MS Word格式的受资助者成员名单;依据税收法典509(a)(3)对资助组织进行的分类,提供一份关于基金会作为资助组织情况的宣誓书;项目官员需要的其他辅助材料或者用于阐释项目的材料。

来自美国之外的申请者则需要使用基金会特殊的"非美国申请者的预算和财务报告"。

在这个过程中,申请人有任何疑问都可以向基金会的项目工作人员、办公室副总裁、总法律顾问、秘书办公室等咨询。

(2)审批

包括董事会季度会议审批以及基金会官员审批。

(3)拨款

基金会的拨款有详尽的政策指导。这些政策包括:补助金的类型、管理基金、补助条款的变更、额外考虑的补助金、视条件而定的补助金。这些政策对授予资格、资助调查和提交邀请提案、补助金管理、变更授予条件、软件或数字产品的创造、顾问和承包商的使用、支出责任要求等在项目经费使用中可能出现的问题都给予明确指导和要求。

(4)报告的撰写

项目的中期以及最终报告,按基金会要求都需同时提交项目报告和财务报告。报告应为电子版的MS Word格式和Excel格式,以及可搜索的PDF格式。项目报告内容包括对项目和资金使用的总结、项目取得的进展或其他成果、困难与挑战、人员的变化、最近的评价、出版物、新闻报道以及与项目有关的其他材料的清单或描述、对各类别的实际支出与预算支出之间的差异进行说明、首席调查员的签名及执行日期。财务报告应包括:补助金原始金额、利息收入以及目前余额、最初的全部项目预算或经批准的修改方案、提案预算中同一类别报告期内的费用支出、财务官员的签名及执行日期。

3. 波洛克-克伦斯纳基金会的项目运作方式

波洛克-克伦斯纳基金会(Pollock-Krasner Foundation)成立于1985年,总部设在纽约,宗旨在于对国际上的个人视觉艺术家及艺术机构提供赞助。申请波洛克-克伦斯纳基金会资助需要具备两个条件:公认的艺术价值和明显的财务需要,无论他是职业的艺术家抑或是独立艺术家。赞助的方式有设立奖项和运作项目。基金会期望通过它的资助,艺术家能够从事创造性的工作,购买所需的材料、支付工作室租金,以及满足艺术家的个人生活需要和医疗费用。截至笔者统计的2020年10月,基金会已经向78个国家的艺术家和艺术组织提供了近5 000笔赠款,总额为7 900万美元。

波洛克-克伦斯纳基金会的"李·克伦斯纳奖"用于表彰一个视觉艺术家一生的艺

术成就。这一荣誉是对一个拥有长期和杰出的职业生涯的艺术家的致敬和认可。在庆祝波洛克-克伦斯纳基金会成立三十周年之际,基金会又设了波洛克年度创意奖,作为对李·克伦斯纳奖的延伸。与李·克伦斯纳奖相比,波洛克年度创意奖主要支持正处于其职业生涯中期、所从事的工作具有社会和文化意义的优秀艺术家。该奖项授予在绘画(纸和版画)、雕塑、摄影领域耕耘的视觉艺术家,奖金额度为5万美元。李·克伦斯纳奖和波洛克年度创意奖都不能被艺术家自由申请,而是由基金会评审员在网络提名的基础上进行提名。

　　波洛克-克伦斯纳基金会的项目运作属于资助型。基金会鼓励从事绘画(包括纸和版画)、雕塑、摄影的视觉艺术家向其提出申请。基金会特别指出他所认可的"财政困难"并不一定是灾难性的。基金会不接受商业艺术家、视频艺术家、表演艺术家、电影制作者、工艺品制造商、电脑艺术家或任何其作品主要属于这些类别的艺术家。基金会不会资助学生或学术研究。基金会也不资助申请者以往的债务、法律费用、购买房地产、搬迁、个人旅游或为其他人订购的设备、佣金或项目支付费用。

　　基金会一年四季接受申请,没有期限的限制。基金会的赠款一般以一年为期。赠款时,基金会会考虑申请人的所有合法开支,既包括其专业工作也包括其个人生活、医疗费用。赠款金额视艺术家的个人情况决定。艺术家举办的专业展览的历史将是一个重要的衡量依据。基金会认为艺术家必须积极地在一些专业的艺术场地,如画廊和博物馆空间,展示他们目前的工作成果。艺术家必须提交一份申请信、一份个人简历、一份展览清单和过去十年内完成的10张作品图像。申请必须在基金会官网在线提交,基金会不接受邮件、电子邮件或传真申请。基金会将及时确认和考虑所有申请。如果申请需要进一步的资料,工作人员将会与申请人直接联系。在评选的过程中,一个由公认的专家组成的专家委员会将会给基金会董事会提出建议。在评审过程中的任何时间,有可能需要包括财务数据在内的进一步信息。从申请到评选揭晓的整个过程可能需要9个月到1年的时间。

　　已经获得过基金会资助的艺术家还可以再次提出申请。所有再次申请人必须提交以前没有提交的作品图像。再次申请程序要求申请人必须等待上一个申请12个月的补助期结束。申请曾经遭到拒绝的再次申请人,从他们申请信上的日期开始,必须等待至少12个月。在紧急情况下,12个月的等待期可以申请豁免。但是,基金会的原则是不希望成为一种对特定个人的延长或永久的支持工具。所以,再次申请人必须面临真正紧急的情况或者是情况发生了巨大的变化,需要进一步的支持,才可以再次向基金会提出申请。

　　基金会还创建了一个图像数据库:保存了基金会成立以来获得资助的每位艺术家在被资助的一年期间所创作的两幅作品图像。基金会要求每一位获得资助的艺术家都

许可数据库收录他们的作品,包括收集他们最近的代表性作品。数据库还为每位曾经受资助的艺术家都建立了联系信息[①]。

结　语

总而言之,从项目运作的方式来看,我国艺术基金会运作型项目比较多,项目开展主要依靠基金会自主设计、运作。国外艺术基金会资助型项目比较多,往往根据自身宗旨,设立不同项目,面向公众或组织机构自主申请。我国艺术基金会本来就面临专职工作人员极为缺乏、工作人员普遍学历不高的现实,而运作型项目从项目的设立到项目的开展都对工作人员提出了非常高的要求。因此,这也导致我国艺术基金会普遍缺乏活力,大多数基金会运作的项目不多,覆盖面小,对艺术创作、艺术研究和公众社区的影响力都有待进一步提高。国外艺术基金会相对而言部门比较齐全,各部门工作人员会在前期为申请人提供细致周到的咨询服务,在项目执行和结项的过程中,则主要执行监督职能,对项目运作的内容和财务状况进行审查。国外大多数基金会都建立了比较完备的档案,有的基金会还建立了数字档案,既方便对基金会所做的工作进行管理,又为艺术工作者提供了交流平台。由于国外艺术基金会规模和数量都比较大,而且大多比较活跃,其运作项目的数量、质量和对人群的覆盖、对社会发展的贡献都引人注目。此外,国外艺术基金会非常注重合作,与地区、国家、国际的其他非营利组织、政府部门、实体机构等合作开展项目。相比而言,我国艺术基金会在项目运作、对社会发展的贡献以及与其他机构的合作方面还有很大的发展空间。总之,我国艺术基金会如果能够进一步健全组织结构,合理规划项目开展方式,更多地与其他机构合作,将有利于提升我国艺术基金会的活力和影响力,更多地开展富有创新性的前沿项目,更有利于我国将艺术的力量渗透到社会经济发展和人民生活的细微之处,真正推动艺术领域和社会领域的变革。

① https://www.pkf-imagecollection.org,2020-10-09访问。

第四章　中外艺术基金会的资金增值方式研究

"一个非营利组织要为处于困境中的人提供有效的服务,就必须有足够的资金和其他资源。"① "资金既是基金会日常运转的物质条件,更是基金会实现其公益职能、推动公益事业发展的物质载体,它直接关系到基金会社会公益能力的大小。"② 基金会项目的开展、宗旨理念的实现都离不开资金的支持。因此,筹募资金,对基金会的资金进行科学的管理和运营以实现资金的保值增值就成为基金会的重要任务之一。"成功筹款的五个组织秘钥是:1.明确的理想和使命:非营利组织与其他任何组织一样,要有一个明确的使命或目标,以说明它为什么做它所做的那些事⋯⋯2.透明性(效率):在世界各地,捐款人都担心贪污和资金的滥用⋯⋯3.足够的能力(有效性):尽管降低营运成本很重要,但不能以丧失作为一个有效力的非营利组织所需要的足够的能力为代价⋯⋯4.志愿者的参与:⋯⋯参与非营利组织志愿活动的人捐出的钱可能更多⋯⋯非营利组织必须像为他们的新员工做准备一样,为志愿者做好准备⋯⋯5.证明影响:捐款人想要知道他们的钱改善了人民的生活。"③ 换言之,基金会的资金增值能力是基金会整体综合实力的体现,与基金会的目标战略、项目实施、组织管理、社会影响以及人才团队密不可分。

① Mae Chao. 非营利组织的能力建设——成功筹款的组织关键. 载于中国青少年发展基金会,基金会发展研究委员会. 处于十字路口的中国社团. 天津人民出版社,2001:357.
② 葛道顺,商玉生,杨团,马昕. 中国基金会发展解析. 社会科学文献出版社,2009:72.
③ Mae Chao. 非营利组织的能力建设——成功筹款的组织关键. 载于中国青少年发展基金会,基金会发展研究委员会编. 处于十字路口的中国社团. 天津人民出版社,2001:358-360.

第一节 我国艺术基金会的资金增值方式

一、我国艺术基金会的资金概况

根据基金会中心网数据中心的统计,截至2016年3月4日,我国141家艺术基金会净资产规模在1亿元以上的有4家:上海民生艺术基金会、天津市华夏未来文化艺术基金会、广东省繁荣粤剧基金会、广东省何享健慈善基金会(2017年改名为广东省和的慈善基金会)。全国基金会净资产规模在1亿元以上的共208家,艺术基金会约占1.9%。净资产规模在1 000万—1亿元之间的艺术基金会有31家,全国基金会共1 102家,艺术基金会约占2.8%。净资产在1 000万元以下的有79家,另有27家艺术基金会的净资产不详,缺乏数据。

表 4-1 净资产排名前十名的我国艺术基金会[①]

序号	基金会名称	类型	所在地	净资产/万元
1	上海民生艺术基金会	非公募	上海	81 297
2	天津市华夏未来文化艺术基金会	公募	天津	28 288
3	广东省繁荣粤剧基金会	公募	广东	10 695
4	中国文学艺术基金会	公募	北京	13054
5	广东省何享健慈善基金会	非公募	广东	10 363
6	广东省岭南文化艺术促进基金会	非公募	广东	9 285
7	江苏省文化发展基金会	公募	江苏	8 632
8	北京市戏曲艺术发展基金会	非公募	北京	8 494
9	上海交响乐团文化发展基金会	非公募	上海	6 768
10	湖南省文化艺术基金会	公募	湖南	4 910

根据基金会中心网数据中心的统计,截至2016年3月4日,我国141家艺术基金会公益支出在1亿元以上的有4家:上海民生艺术基金会、湖南省文化艺术基金会、北

① 笔者在2016年3月根据中国基金会中心网、中国社会组织公共服务平台相关数据、信息整理。

京民生文化艺术基金会、中国文学艺术基金会。全国基金会公益支出在1亿元以上的共47家,艺术基金会约占其中的8.5%。公益支出在1 000万—1亿元之间的艺术基金会有7家,全国基金会共419家,艺术基金会约占其中的1.7%。公益支出在500万—1 000万元的艺术基金会有13家,全国基金会共312家,艺术基金会约占其中的4.2%。公益支出在1万—500万元之间的艺术基金会有105家。另有13家艺术基金会没有公益支出的数据。

表4-2 公益支出排名前十名的我国艺术基金会①

序号	基金会名称	类型	所在地	公益支出/万元
1	上海民生艺术基金会	非公募	上海	17 915
2	湖南省文化艺术基金会	公募	湖南	16 181
3	北京民生文化艺术基金会	非公募	北京	15 478
4	中国文学艺术基金会	公募	北京	12 474
5	中国电影基金会	公募	北京	3 711
6	北京国际音乐节艺术基金会	非公募	北京	3 133
7	中国文物保护基金会	公募	北京	2 575
8	广东省何享健慈善基金会	非公募	广东	2 500
9	广东省岭南文化艺术促进基金会	非公募	广东	1 928
10	中国少数民族文化艺术基金会	公募	北京	1 525

根据基金会中心网数据中心的统计,截至2016年3月4日,我国141家艺术基金会中,政府给予补助的艺术基金会有12家。得到政府补助的全国基金会共511家,艺术基金会约占其中的2.3%。政府补助金额在1亿元以上的艺术基金会只有中国文学艺术基金会1家,全国基金会共7家,艺术基金会约占其中的14.3%。政府补贴金额在1 000万—1亿元的艺术基金会只有北京国际音乐节艺术基金会1家,全国基金会共22家,艺术基金会约占其中的4.5%。政府补贴金额在100万—1 000万元的艺术基金会有6家,全国基金会有211家,艺术基金会约占其中的2.8%。政府补贴金额100万元以下的艺术基金会有4家,全国基金会共271家,艺术基金会约占其中的1.5%。

① 笔者在2016年3月根据中国基金会中心网、中国社会组织公共服务平台相关数据、信息整理。

表 4-3　政府给予补助的我国艺术基金会[①]

序号	基金会名称	类型	所在地	政府补助/万元
1	中国文学艺术基金会	公募	北京	10 280
2	北京国际音乐节艺术基金会	非公募	北京	1 990
3	中国京剧艺术基金会	公募	北京	430
4	中国电影基金会	公募	北京	370
5	北京宋庄艺术发展基金会	公募	北京	178
6	云南省亚洲微电影基金会	公募	云南	150
7	江苏省文化发展基金会	公募	江苏	120
8	宁夏回族自治区文学艺术基金会	公募	宁夏	110
9	威海市恒盛文化艺术发展基金会	非公募	山东	60
10	上海七弦古琴文化发展基金会	非公募	上海	20
11	湖南省文化艺术基金会	公募	湖南	10
12	北京晓星芭蕾艺术发展基金会	非公募	北京	8

根据基金会中心网数据中心的统计,截至2016年3月4日,我国141家艺术基金会捐赠收入在1亿元以上的共4家,全国基金会共49家,艺术基金会约占其中的8.2%。捐赠收入在1 000万—1亿元之间的艺术基金会9家,全国基金会496家,艺术基金会约占其中的1.8%。捐赠收入在500万—1 000万元之间的艺术基金会10家,全国基金会296家,艺术基金会约占其中的3.4%。

表 4-4　捐赠收入排名前十名的我国艺术基金会[②]

排名	基金会名称	类型	所在地	捐赠收入/万元
1	北京民生文化艺术基金会	非公募	北京	18 900
2	湖南省文化艺术基金会	公募	湖南	16 471
3	广东省何享健慈善基金会	非公募	广东	13 000
4	上海民生艺术基金会	非公募	上海	11 745
5	中国文学艺术基金会	公募	北京	5 379

① 笔者在2016年3月根据中国基金会中心网、中国社会组织公共服务平台相关数据、信息整理。
② 笔者在2016年3月根据中国基金会中心网、中国社会组织公共服务平台相关数据、信息整理。

续表

排名	基金会名称	类型	所在地	捐赠收入/万元
6	中国电影基金会	公募	北京	4 803
7	北京晓星芭蕾艺术发展基金会	非公募	北京	4 341
8	北京电影学院教育基金会	非公募	北京	3 685
9	中国文物保护基金会	公募	北京	2 695
10	北京中艺艺术基金会	公募	北京	2 015

根据基金会中心网数据中心的统计，截至2016年3月4日，我国141家艺术基金会中，投资资产规模在1亿元以上的有天津市振兴文化艺术基金会1家，全国基金会共89家，艺术基金会在其中约占1.1%。投资资产规模在1 000万—1亿元之间的艺术基金会有11家，全国基金会共370家，艺术基金会在其中约占3%。投资资产规模在100万—1 000万元的艺术基金会有15家，全国基金会532家，艺术基金会约占其中的2.8%。

表4-5 投资资产排名前十位的我国艺术基金会[①]

序号	基金会名称	类型	所在地	投资资产/万元
1	天津市振兴文化艺术基金会	公募	天津	16 501
2	北京市戏曲艺术发展基金会	非公募	北京	5 680
3	上海交响乐团文化发展基金会	非公募	上海	5 100
4	广东省岭南文化艺术促进基金会	非公募	广东	4 000
5	河南省张海书法发展基金会	非公募	河南	3 600
6	北京晓星芭蕾艺术发展基金会	非公募	北京	3 500
7	天津市华夏未来文化艺术基金会	公募	天津	1 873
8	刘天华阿炳中国民族音乐基金会	非公募	江苏	1 600
9	中国少年儿童文化艺术基金会	公募	北京	1 230
10	中国电影基金会	公募	北京	1 200

根据基金会中心网数据中心的统计，截至2016年3月4日，我国141家艺术基金会投资收益在1 000万元以上的有天津市振兴文化艺术基金会1家，全国基金会投资收

① 笔者在2016年3月根据中国基金会中心网、中国社会组织公共服务平台相关数据、信息整理。

益1亿元以上的有3家、1 000万元以上的有41家,艺术基金会约占其中的2.4%。投资收益在500万—1000万元之间的艺术基金会0家,全国基金会共66家。投资收益在100万—500万元之间的艺术基金会4家,全国基金会共233家,艺术基金会约占其中的1.7%。投资收益在100万元以下的艺术基金会21家,全国基金会共631家,艺术基金会约占其中的3.3%。

表4-6 投资收益排名前十名的我国艺术基金会[①]

序号	基金会名称	类型	所在地	投资收益/万元
1	天津市振兴文化艺术基金会	公募	天津	1 878
2	河南省张海书法发展基金会	非公募	河南	303
3	上海交响乐团文化发展基金会	非公募	上海	302
4	北京市戏曲艺术发展基金会	非公募	北京	219
5	北京市黄胄美术基金会	非公募	北京	135
6	刘天华阿炳中国民族音乐基金会	非公募	江苏	77
7	广东省广州交响乐团艺术发展基金会	非公募	广东	74
8	李可染艺术基金会	非公募	北京	42
9	吴作人国际美术基金会	非公募	北京	32
10	北京市中华世纪坛艺术基金会	非公募	北京	30

二、我国艺术基金会的资金增值方式

基金会的生存与发展离不开资金的支持。基金会工作的重要任务之一就是谋求基金会自有资金的保值增值。除政府资助、出售艺术作品之外,我国艺术基金会资金保值增值主要通过两种方式实现:一是争取捐赠;二是投资收益。根据基金会中心网截至2016年的统计数据,我国艺术基金会的资金增值主要依靠捐赠收入,获取资金投资收益的只有26家艺术基金会。我国艺术基金会的资金经营计划的决定权在于理事会。一般在各艺术基金会的年度理事会议上,理事们除了听取基金会上年度的工作报告和财务报告,另一个重要的内容就是对当年资金的增值计划与资金支出进行讨论并形成决议。从我国艺术基金会的资金运营情况来看,凡是基金会本身重视、年度理事会做出切实规划的基金会都会在资金增值方面取得一定的成果。

① 笔者在2016年3月根据中国基金会中心网、中国社会组织公共服务平台相关数据、信息整理。

1. 争取捐赠

《基金会管理条例》第二十六条规定"基金会及其捐赠人、受益人依照法律、行政法规的规定享受税收优惠"。但是,我国目前还没有一部针对基金会运作中涉及的各个税种的专门性法规。因此,基金会的各项收益主要依据2008年财政部、国家税务总局、民政部颁布的《财政部 国家税务总局 民政部关于公益性捐赠税前扣除有关问题的通知》(财税字〔2008〕160号)、2009年7月15日民政部以民发〔2009〕100号印发的《社会团体公益性捐赠税前扣除资格认定工作指引》的规定执行。该工作指引分申请条件、申请文件、财务审计、资格审核、监督管理、取消资格6部分。其"申请条件"部分明确规定:"申请公益性捐赠税前扣除资格的社会团体,应当具备下列条件:1.符合《中华人民共和国企业所得税法实施条例》第五十二条第(一)项到第(八)项规定的条件;2.按照《社会团体登记管理条例》规定,经民政部门依法登记3年以上;3.净资产不低于登记的活动资金数额;4.申请前3年内未受到行政处罚;5.申请前连续2年年度检查合格,或者最近1年年度检查合格且社会组织评估等级在3A以上(含3A);6.申请前连续3年每年用于公益活动的支出,不低于上年总收入的70%和当年总支出的50%。"其"取消资格"部分规定:"已经获得公益性捐赠税前扣除资格的社会团体,存在《通知》第十条规定的下列情形之一的,应当取消其公益性捐赠税前扣除资格,通报有关部门,并向社会公告:1.年度检查不合格或最近一次社会组织评估等级低于3A的;2.在申请公益性捐赠税前扣除资格时有弄虚作假行为的;3.存在偷税行为或为他人偷税提供便利的;4.存在违反章程的活动,或者接受的捐赠款项用于章程规定用途之外的支出等情况的;5.受到行政处罚的。"这两个相关政策的推出,极大地促进了我国基金会规范行政管理以及开展项目运作和资金经营的积极性。获得"公益性捐赠税前扣除资格",对基金会而言,不仅是对其整体运作的肯定,而且大大有利于基金会争取捐赠。该办法实施以来,中国交响乐发展基金会、中国文学艺术基金会、吴作人国际美术基金会、李可染艺术基金会、韩美林艺术基金会、中国少数民族文化艺术基金会、北京市黄胄美术基金会、北京老舍文艺基金会、北京人民艺术剧院发展基金会、北京市梅兰芳艺术基金会、北京市戏曲艺术发展基金会、北京国际音乐节艺术基金会、北京华亚艺术基金会、北京民生文化艺术基金会等众多艺术基金会都曾获得民政部或各省市民政部门年度或历年度公益性捐赠税前扣除资格。

我国艺术基金会的资金捐赠,对于一些名人基金会而言,如韩美林艺术基金会、吴作人国际美术基金会、潘天寿基金会以及一些以知名企业作为理事发起单位的基金会,如广东省何亨健慈善基金会(2017年改名为广东省和的慈善基金会)、上海民生艺术基金会等,其大额的捐赠一般来源于基金会的这些发起人或单位。例如2014年美的控股

有限公司向广东省何亨健慈善基金会捐赠13 000万元[①]、2013年韩美林向韩美林艺术基金会捐赠价值450万元的物品[②]。还有一些艺术基金会,具有半官方性质,其资金来源主要受到各级政府支持。例如,成立于2008年的湖南省文化艺术基金会,是一家在湖南省民政厅注册的公募基金会。2013年共募集资金4 215万元,其中省政府资助900万元,株洲市政府资助400万元,长沙市政府资助300万元,岳阳市政府资助200万元,湘潭市政府150万元,长沙县政府150万元,省教育厅100万元,长沙市望城区政府100万元,长沙市岳麓区政府100万元,长沙市开福区政府100万元,长沙市雨花区政府100万元,株洲市高新区管委会100万元,株洲市荷塘区政府100万元,株洲市芦淞区政府100万元,株洲市石峰区政府100万元,株洲市天元区政府100万元,炎陵县政府100万元,醴陵市政府100万元,茶陵县政府100万元,攸县政府100万元。还有来自企业的捐款,其中包括:上海三湘(集团)有限公司200万元,长沙友阿集团股份有限公司100万元,新奥燃气100万元,株洲旗滨集团股份有限公司100万元。专项资金及指定用途捐赠资金215万元,包括省知识产权局50万元,文化厅下拨中国百诗百联大赛经费50万元,东文公司等单位指定用途捐赠资金115万元[③]。不过,湖南省文化艺术基金会在政府资助之外,亦不断扩大募资渠道,努力争取社会捐助。根据湖南省文化艺术基金会2014年财务报告统计,2014年该基金会募集和接受捐赠的公益资金达到16 381.49万元,主要包括:捐赠用于资助湖南省博物馆洽购收藏湖南省流失海外的国宝青铜器皿方罍器身的专项资金16 141.49万元。其中包括湖南广播电视台捐赠7 141.49万元,湖南出版投资控股集团捐赠2 000万元,湖南中烟工业有限责任公司捐赠2 000万元,中联重科股份有限公司捐赠1 000万元,华菱钢铁集团有限责任公司捐赠2 000万元,湖南湘投控股集团有限公司捐赠2 000万元,九兴控股集团有限责任公司捐赠200万元,湖南文化艺术品产权交易所资助举办第三届中国百诗百联大赛的专项资金30万元,湖南省财政厅资助举办张锡良书法艺术展的专项资金10万元[④]。

如前所述,我国艺术基金会的筹款主要来自与基金会有关系的名人、企业机构、政府机构,来自其他个人和社区的捐款数量较少。这一方面与我国的公益大环境、与个人的公益理念有关,另一方面也与基金会的公益理念、影响力以及筹款方式有关。总体而言,我国艺术基金会的资金增值环境并不乐观,社会各界对艺术基金会的赞助意识相对而言不够强烈。"目前社会出资赞助艺术事业,原因有多方面:或是由于政府摊派,或是由于人事关系或建设项目的吸引,或是因为艺术界的名人效应,或是因为某个企业

① 广东省何亨健慈善基金会2014年年度报告。
② 韩美林艺术基金会2013年年度报告。
③ 湖南省文化艺术基金会2013年年度报告。
④ 湖南省文化艺术基金会2014年年度报告。

领导对某种艺术流派的喜爱,等等。凡此种种发生的赞助行为,都是很不稳定的,而且数量很少,只能暂时缓解艺术类基金会的资金困难,不能满足艺术事业长远发展的需要。"①因此,艺术基金会必须积极开拓筹资渠道,以项目运作为基础,积极主动争取与政府、社会合作,介入生产与研究领域,这是目前不少有作为的艺术基金会正在探索的、卓有成效的募资方式。例如,2011年中国京剧艺术基金会顺利争取到了财政部420万元的资助,因为其启动的"中国京剧艺术传承和保护"项目得到了政府的认同,拨款用于基金会开展中青年京剧教师培训活动(220万元)和抢救、保护和整理老艺术家资料活动(200万元)。②吴作人国际美术基金会的"中国现代档案专项基金"亦积极与北京市海淀区文促中心合作开展"设计产业调研"项目,并与雅昌艺术网合作,推进以分类学的方法为艺术概念进行重新的梳理和解释的"艺术分类研究项目"。此外,研究者还发现"三分之二以上的捐款人积极参与他们社区内组织"③。目前我国正在大力发展社区建设,我们的艺术基金会如果能够积极参与社区文化建设,在社区内扩展自己的影响力,提高款项使用的透明度,扩大志愿者服务,明晰自己的使命和理念,也将大大提高自己的资金募捐能力。

在我国艺术基金会捐赠收入前十名的名单中,除了上文提到的捐赠收入比较固定的名人基金会、知名企业作为理事发起单位的基金会、得到政府大额捐助的基金会之外,中国文物保护基金会争取资金捐赠的举措值得关注和学习。做为公募基金会,争取资金捐赠是保障基金会各项工作顺利开展的基础。中国文物保护基金会始终将募集资金作为保证基金会各项工作开展的重要保证。在年度理事会议上制订本年度募集资金计划,探讨资金募集的渠道与措施。

首先,中国文物保护基金会非常重视与政府机构、社会团体和大企业合作开展项目,这种以项目带动的募资方式更容易得到资助。2012年基金会总收入904.837 714万元,包括捐赠收入901.332 0万元和利息收入3.505 714万元。在捐赠收入中,每一笔捐赠都是用于具体的项目运作:北京亚星绿色体育发展有限公司捐赠100.000 0万元,用于"酒文物保护专项基金";泗县人民政府捐赠380.000 0万元,用于"文物档案专项基金";广东人民出版社有限公司捐赠56.240 0万元,用于"开平碉楼及村落保护专项基金";宗志刚(个人)捐赠50.000 0万元,用于"关公文物保护专项基金";介休市昌盛煤气化有限公司捐赠50.000 0万元,用于"宗教文物保护项目";老地球文化基金捐赠50.000 0万元,用于"十二生肖文物保护";北京房修一广厦建筑装饰工程有限公司捐赠

① 陈旭清. 公益模式创新与挑战:非公募基金会社会参与. 中国社会出版社,2009:78.
② 中国京剧艺术基金会2011年年度报告.
③ Mae Chao. 非营利组织的能力建设——成功筹款的组织关键. 载于中国青少年发展基金会,基金会发展研究委员会. 处于十字路口的中国社团. 天津人民出版社,2001:358.

50.000 0万元,用于"古建筑保护项目"①。可见,基金会卓有远见的和创新性的项目设计和规划为其开展有效的资金募捐奠定了坚实基础。

其次,随着社会组织在社会生活中的影响日益深入,中国文物保护基金会认真研究基金会的特性与优势,以此为机遇,转变募资观念,拓宽募资渠道,介入生产与研究领域,探索稳定的资金筹募方式。2013年基金会总收入1 070.498 578万元,比2012年增加18.3%,其中捐赠收入1 022.860 0万元,比2012年增加13.5%,完成了年初制订的筹资千万元的目标。例如,2013年基金会先后与天津、安徽宣城、河北保定、北京海淀和昌平等地的党政领导进行了深入探讨,形成了合作意向。基金会还与陕西横山县人民政府签署合作修复长城波罗堡梁家大院工程协议,这是基金会参与长城修复的第一项工程。而与此同时,基金会还开展了福建长乐泥塑项目。该基金会的"酒文物保护专项基金"还与浙江工业大学等科研院所合作。中国文物基金会在大量前期调研工作的基础上,与多家企业合作,深入探讨建立古代红曲制造技艺与特点的成果的展示基地,并向国家文物局正式申请"中国古代红曲及制造技术科学评价研究"项目,最终获得国家指南针计划项目建议书。中国文物基金会还牵头并联合科研机构和相关企业参与、成立"红曲酒保护发展联盟",为基金会长期稳定筹募资金进行了有益的尝试。中国文物保护基金会与政府和社会的合作正在向着追求规模与系统性的深度和实效的方向发展②。

最后,中国文物保护基金会为资金筹措积极搭建稳定平台。2014年,中国文物保护基金会的理事会议明确指出"筹募资金保护文物是我会的宗旨,也是我们工作的前提和保证"。基金会通过认真研究国家和有关上级部门关于文化产业的政策,积极地用好这些政策,利用专家委员会的优势,主动参与设计一些研究项目,争取相关资金的支持。这些举措使基金会从单纯的资金筹募,逐步拓展出文物保护的智囊功能。例如,2014年基金会与冀中能源峰峰集团和响堂山发展峰峰矿区有限公司合作,积极参与河北省国家级文物保护单位响堂山石窟文物本体和文物环境保护、响堂山文化园区建设。此外,基金会又与北京银行签订了有关文物鉴定方面的战略合作协议,为北京银行提供基金会文物鉴定专家资源与服务的同时,力图借由金融力量探讨实施基金会既有资产的保值增值渠道。2014年基金会共筹募资金2 700多万元,是2013年的2.5倍,为基金会募资的历史最高水平③。

2. 投资收益

"我国很多基金会的资金大多沉淀在账面上,即使投资,也将额度控制在10%—

① 中国文物保护基金会2012年年度报告。
② 中国文物保护基金会2013年年度报告。
③ 中国文物保护基金会2014年年度报告。

30%之间,基金会存在保值、增值的问题。"① 艺术基金会也存在同样的问题。出现这种情况的原因有多个方面,但是其中一个比较重要的原因是我国基金会,尤其是艺术基金会缺乏金融投资人才。吴作人国际美术基金会的秘书长吴宁曾经在分析了基金会资金概况之后指出:"如果想要请到投资和融资方面的精英预计不到5万元,而一个经济领域的精英在社会上的一些营利机构每年的年薪都要在六至七位数。与扶贫、教育类等覆盖面更广的基金会相比,艺术基金会显然缺乏捐赠支持,致使高级经济管理人才对基金会来说只能是可遇不可求,而缺乏这种人才的基金会在资金的积累和再生上就会变得更为困难,从而形成恶性循环。"② 鉴于这些困难,除了捐赠收入之外,我国大多数艺术基金会较少进行资产投资,主要采取通过银行存款获取利息收入的资金增值方式。以湖南省文化艺术基金会为例,2013年,由于募集资金快速增长,基金会的所有者权益由2012年的457万元迅速上升到4 430万元,基金会采取活期余额每达100万元即转存定期,以争取尽可能多的利息收入。经计算,2013年获得利息收入约68万元。2014年,基金会在银行存款总额为4 605万元,仍然采取活期余额每达100万元即转存定期。经计算,2014年利息收入140万元。2015年基金会在银行存款总额为4 164.9万元,共获得利息收入182.7万元。可见,仅靠银行存款获取利息的方式,非常不利于基金会的资金增值③。根据基金会中心网的数据统计,我国艺术基金会仅有26家艺术基金会进行了资产投资,资金收益从2万元至1 878万元不等。

虽然"在负利率致使银行存款和国债收益率大幅降低的年代,通过购买股票来为基金会保值增值,被不少基金会当做基金运作的理想选择"④,但是从我国艺术基金会的投资方式来看,"投资股票"并没有为其带来理想的收益,甚至被视为是不合规定的行为。例如,2012年中国京剧艺术基金会年度报告接受审计,审计署文化体育审计局的审计意见和民政部年度检查整改建议书意见,认为中国京剧艺术基金会投资股票的行为不合规定,督促其停止这一行为。中国京剧艺术基金会理事会议接受了这一整改建议,鉴于股票投资有较大的投资风险,同意择机逐步退出股票投资市场⑤。

"委托理财"是我国各艺术基金会最为常见的投资方式。委托理财是指通过银行、信托公司、证券公司等金融机构进行投资行为。根据基金会中心网数据中心的统计,我国艺术基金会投资收益排名第一位、第二位的天津市振兴文化艺术基金会和河南省张海书法发展基金会,其投资收益主要是通过"委托理财"。天津市振兴文化艺术基金

① 葛道顺,商玉生,杨团,马昕. 中国基金会发展解析. 社会科学文献出版社,2009:89.
② 陈旭清. 公益模式创新与挑战:非公募基金会社会参与. 中国社会出版社,2009:79.
③ 湖南省文化艺术基金会2013年、2014年年度报告。
④ 葛道顺,商玉生,杨团,马昕. 中国基金会发展解析. 社会科学文献出版社,2009:90.
⑤ 中国京剧艺术基金会2012年年度报告。

会是一家公募基金会,成立于2012年,原始基金400万元,宗旨在于"弘扬民族文化,推动天津市民族艺术的发展,为天津市民族艺术的创作、演出及相关活动提供资助,促进天津市民族文化事业和谐发展"。该基金会委托两个金融机构,以不同金额、不同年限和不同受益方式进行理财。其一,委托天津银行第六中心支行进行委托期限5年的理财,每季付息。其二,委托中信银行津滨支行进行为期一年的理财,委托金额根据基金会每年的财政状况,每季付息。2013年,基金会共委托金额14 500万元,当年实际收益1 678.833 3万元;2014年共委托金额16 500万元,当年实际收益1 877.833 3万元[①]。在合法、安全、有效的原则下,天津市振兴文化艺术基金会实现了基金保值、增值,可持续发展。河南省张海书法发展基金会是一家非公募基金会,宗旨是"表彰和奖励书法创作(篆刻、理论)成就卓著者、书法创作活动有特殊贡献者,积极开展青少年书法教育,扶植培养书法新人,促进河南书法事业进一步繁荣和发展,为推动书法大省向书法强省跨越创造条件"。该基金会的投资收益303万元,名列全部艺术基金会投资收益第二位。河南省张海书法发展基金会也是通过委托理财获取收益。但是它委托理财的机构和期限与天津市振兴文化艺术基金会有所不同。天津市振兴文化艺术基金会都是通过银行理财,河南省张海书法发展基金会小部分资金委托建设银行,委托期限灵活、浮动;大笔资金则委托河南省百瑞信托有限责任公司(简称"百瑞信托")这一经中国银行业监督管理委员会批准设立的非银行金融机构,委托期限1—2年,年化收益率10%。2013年基金会在建设银行的委托金额为420万元,当年实际收益22.764 461万元,当年实际收回金额422.764 461万元;在百瑞信托,委托金额2 560万元,委托期限1—2年,年化收益率10%,当年实际收益250.212 665万元。2014年基金会仅委托百瑞信托理财,委托金额3 600万元,委托时间1年,当年实际收益302.859 800万元[②]。2014年潘天寿基金会也是通过委托中信信托有限责任公司这一非银行金融机构进行了理财投资,投入金额150万人民币,委托期限为2年,当年实际收益27万人民币[③]。可见,委托理财正在逐渐成为我国艺术基金会获取资金收益的一种比较可靠的方式。

此外,有的艺术基金会尝试以"借贷方式"实现资金增值。例如,成立于2011年的浙江金山石艺术基金会是一家非公募基金会,原始基金2 000万元,其宗旨主要是"推动艺术传承、创新、研究和中外文化交流,支持和推动油画等艺术社会公益事业"。在基金会成立之初,理事会就审议了秘书处关于"将基金会中的1 900万人民币投资到杭州思远化纤有限公司,以借贷方式进行,年息8%为收益,投资期为1年"的投资规划,认为该规划有利于基金会资金的安全与保值增值,有利于基金会长久持续的发展。在

① 天津市振兴文化艺术基金会2013年、2014年年度报告。
② 河南省张海书法发展基金会2013年、2014年年度报告。
③ 潘天寿基金会2014年年度报告。

2012年投资成功的基础上,2013年理事会一致批准秘书处"将基金会中的2 000万人民币资金投资到杭州萧山天宇纺织物资有限公司,以借贷方式进行,年息8%为收益,投资期为1年"的投资规划①。成立于2012年的金华市永远的荣光艺术教育基金会也是一家非公募基金会,其宗旨是"奖励和资助艺术人才,扩大艺术教育活动的交流,推动艺术教育",原始基金200万元。2014理事会议上,理事们一致通过将基金会剩余资金投资到金华市金师附小荣光国际学校进行投资增值②。2016年理事会会议决定"为基金会资金能保值增值,提高资金使用率,将基金会基金1 300万借金华市婺城教育投资有限公司,年利率8%,期限3年。"③

第二节　外国艺术基金会的资金增值方式

外国艺术基金会数量众多,资金运营方式多样。本部分以不同类型的美国艺术基金会为例,探究外国艺术基金会的资金增值方式。

一、美国艺术资助的资金概况

美国是全球范围内基金会最为发达的国家,"各种统计分析表明,在今日发达国家中维护公民个人权利方面最极端的是美国,而公民志愿奉献于公益的比例最高的也是美国"④。其中以文化艺术为旨归的基金会就达1万多家。根据美国基金会中心的数据统计,取样美国最大规模的1 000家基金会,2011年,样本在艺术文化领域的总资助金额达到207 448.834 2万美元。排名最靠前的五十家基金会在艺术文化领域的资助金额为102 477.813 5万美元,在1 000个样本中资助金额占比达到49%,艺术资助金额在全部资助金额中占比10%。2012年,样本在艺术文化领域的总资助金额达到216 603.935 2万美元,排名最靠前的五十家基金会在艺术文化领域的资助金额为99 136.632 6万美元,在1 000个样本中资助金额占比达到46%,样本全部公益支出金额为2 235 001.289 7万美元,艺术文化领域的资助金额占比10%。由此可见,美国基金会历年对艺术文化的资助力度基本上维持在大致平衡的状态,而且,各艺术基金会的公益

① 浙江金山石艺术基金会2012年、2013年年度报告。
② 金华市永远的荣光艺术教育基金会2014年年度报告。
③ 金华市永远的荣光艺术教育基金会2016年年度报告。
④ 秦晖.政府与企业以外的现代化:中西公益事业史比较研究.浙江人民出版社,1999:163.

支出彼此之间差距比较大,排名前五十位的基金会在艺术文化领域的公益支出几乎达到1 000个样本艺术文化领域公益支出的一半[①]。

表 4-7 美国 20 家对艺术与文化资助金额最多的基金会[②]

(以 1 000 家美国最大基金会为样本,2012 年)

序号	基金会名称	所在州	资助金额
1	安德鲁·W. 梅隆基金会 The Andrew W Mellon Foundation	纽约州	119 899 733
2	大堪萨斯城市社区基金会 Great Kansas Urban Community Foundation	密苏里州	80 384 450
3	福特基金会 Ford Foundation	纽约州	56 144 511
4	爱德华·C. 约翰逊基金会 The Edward C. Johnson Foundation	新罕布什尔州	43 307 119
5	唐纳德·W. 雷诺兹基金会 Donald W. Reynolds Foundation	内华达州	41 100 683
6	自由论坛 Freedom Forum Inc.	哥伦比亚特区	28 300 754
7	克雷斯吉基金会 Kresge Foundation	密歇根州	25 999 227
8	穆里尔·麦克布赖恩·考夫曼基金会 Muriel McBrien Kauffman Foundation	密苏里州	25 039 413
9	约翰 S. 和詹姆斯·L. 奈特基金会 John S. and James L. Knight Foundation	佛罗里达州	23 065 146
10	威廉·佩恩基金会 The William Penn Foundation	宾夕法尼亚州	22 137 871
11	舒伯特基金会 The Shubert Foundation	纽约州	20 280 000
12	硅谷社区基金会 Silicon Valley Community Foundation	加利福尼亚州	20 116 021
13	美国银行慈善基金会 Bank of America Charitable Foundation	北卡罗来纳州	19 904 146

① A Snapshot: Foundation Grants to Arts and Culture, 2011, 2012. https://www.giarts.org/table-contents/arts-funding-trends, 2020-06-21 访问。

② Steven Lawrence and Reina Mukai. Foundation Grants to Arts and Culture, 2012: A one-year Snapshot.Https://www.giarts.org/article/foundation-grants-arts-and-culture-2012. 2020-11-23 访问。

续表

序号	基金会名称	所在州	资助金额
14	布朗基金会 The Brown Foundation	得克萨斯州	18 945 008
15	纽约社区信托基金 The New York Community Trust	纽约州	18 763 276
16	杰姆斯·欧文基金会 The James Irvine Foundation	加利福尼亚州	18 753 600
17	摩根大通基金会 JP Morgan Chase Foundation	纽约州	18 299 807
18	罗比娜基金会 Robina Foundation	明尼苏达州	18 000 000
19	莉莉基金会 Lilly Endowment Inc.	印第安纳州	17 760 485
20	安嫩伯格基金会 Annenberg Foundation	加利福尼亚州	16 315 737

根据美国基金会中心网以1 000家最大规模基金会为样本的数据统计，2011年不同类型的基金会艺术资助金额的比例为：操作型基金会3%，企业基金会10.4%，社区基金会14.2%，独立基金会72.4%。2012年不同类型的基金会艺术资助金额的比例为：操作型基金会3%，企业基金会9%，社区基金会15%，独立基金会74%。可见，美国基金会中对艺术与文化领域的资助，独立基金会是主要的支持者[①]。

除了基金会等非营利组织对美国艺术的资助之外，美国各级政府对艺术的资助也非常重要。从图4-1可以看出1994年至2014年美国公共资金投入艺术领域的发展变化：联邦政府资助艺术的金额从1994年约1.9亿美元到2014年约1.6亿美元。在1996—2001年期间达到最低1亿美元，此后又逐渐回升，2010年达到约1.9亿美元。来自州政府的艺术资助金额从1994年约2.5亿美元到2014年达到约3.1亿美元，呈逐渐上升的态势，2001年期间达到最高的4.5亿美元。来自地方政府的艺术资助金额从1994年的约6.2亿美元到2014年达到约7.9亿美元，呈逐渐上升的态势，2008年曾达到最高的约8.6亿美元。由此可以看出，在美国政府提供给艺术的公共资金中，从1994年至2014年，总体资助金额上升了19%。其中，来自地方政府的资助力度最大，其次是州政府，联邦政府的资助力度最小。而且，20年来，联邦政府投入艺术领域的资金稳定中略

① A Snapshot: Foundation Grants to Arts and Culture, 2011, 2012. https://www.giarts.org/table-contents/arts-funding-trends, 2020-06-21访问。

有下降,州政府和本地政府对艺术的资助却呈逐渐上升的态势。2014年,来自美国政府的艺术资助金额共约123 000万美元①。

图4-1 1994—2014美国联邦、州、地方政府艺术资助情况

二、外国艺术基金会的资金增值方式

鉴于外国艺术基金会数量庞大,本部分通过选择具体案例,主要以对艺术资助力度最大的美国独立艺术基金会和社区艺术基金会为例,通过分析其资金增值的手段和效益,来总结外国艺术基金会如何实现资金的保值增值。

1. 投资活动——以安德鲁·W.梅隆基金会为例

"大的基金会除一般行政班子外,有几类专业人才是必需的:熟悉税法者,以保证基金会在税务上不出问题;金融或投资专家,负责经营投资;另外,视基金会的工作重点,还应有各类专业'项目管理'人员……大基金会大多有专门的投资代理人或机构,与它的运作部门完全分开。"②根据美国基金会中心的数据统计,2011年、2012年在文化艺术领域支出资金排名前五十名的基金会中,安德鲁·W.梅隆基金会都名列第一,福特基金会名列第三,远远超过了单纯的艺术基金会。安德鲁·W.梅隆基金会的工作人员多达近百名。基金会的主要机构包括以董事长为核心的领导部门、行政部门(信息、管理、数据、授予、法律顾问、人力资源等)、项目部门(高等教育与人文艺术、艺术文化遗产、学术交流、多样性)、投资和财务部门以及图书馆。

由于美国"1969年的税法要求基金会分散投资时给一个缓冲时间,以免股票大跌,

① Ryan Stubbs. Public Funding for the Arts:2014 Update. https://www.giarts.org/table-contents/arts-funding-trends, 2020-06-21访问.

② 资中筠. 财富的归宿:美国现代公益基金会述评. 上海人民出版社,2006:35.

以1979年为限期,在此以后一家基金会在任何一家公司持股不得超过20%"①,因此美国艺术基金会的投资管理部门的各项投资活动首先要确保在国家税法以及其他法律的许可范围内展开。安德鲁·W.梅隆基金会的投资活动遵循公允价值层次结构的三个层次的原则。第一层次包括对一些活跃的上市股票的投资和有固定收益的短期投资。即使是基金会持有较大份额,一旦全部售出将有可能影响市场报价的情况下,基金会也不会调整所持有的这部分产品的报价。第二层次包括在并不积极的市场进行投入。那些虽然在交易市场并不火热,但是基于市场报价、经销商定价等,经判断有价值的投资属于第二层次,其中包括美国政府的主权债券、投资级公司债券、混合基金和流动性较差的股票等。第三层次是不可观察的投入。之所以不可察,因为它们很少或根本不进行交易。这部分投资需要尽可能精准详尽的信息和优秀的管理判断。基金会主要的"另类投资"都属于第三层次。由于这部分投资缺乏流动性,因而不能保证基金会能够及时地感受到这部分投资的公允价值。

据安德鲁·W.梅隆基金会2014年财务报告统计:基金会的净资产在2014年开始时为584 241.2万美元,2014年12月31日为605 681.7万美元,2014年基金会总支出为27 991.7万美元。可见,经过一年的运营,基金会的净资产实现了增值,其增值收入来自基金会的投资活动。财务报告显示,2014年基金会用于投资的金额:投资有价证券213 624.6万美元;另类投资424 314.4万美元。获取的投资收益:实现的净收益41 488.2万美元,未实现的净收益6 833.7万美元,利息914.6万美元,股息1 403.2万美元,共计50 639.7万美元。扣除投资管理费用1 207.5万美元,投资净收入49 432.2万美元。其中,对有价证券的投资,投入第一层次的资金为90 655.4万美元,投入第二层次的资金为122 969.2万美元;另类投资中,投入第一层次的资金为0美元,投入第二层次的资金为80 139.2万美元,投入第三层次的资金为344 175.2万美元。在2014年的投资活动中,有10 573.4万美元从第三层次转入了第二层次,没有资金从第二层次转入第三层次。在另类投资中,投资长期股票的资金26 994.3万美元,主要投资在国内和国际市场的股票证券及衍生产品。安德鲁·W.梅隆基金会预估在一年内这部分资金的约53%可以确保收回,且没有资金得不到投资保障。投资国内外长期或短期股票的资金44 777万美元,基金会预估在一年之内这些资金的大约84%可以确保收回,且没有资金得不到投资保障。多元化投资金额104 142.7万美元,主要投资于各种私人持有的、公开的证券,包括股票基金投资、公司和政府债券、可转换债券、衍生工具以及在国内和国际市场的投资,基金会预估在一年之内,这笔资金的约81%可以确保收回,其中,有4 300万美元不会得不到投资保障。与私营部门的伙伴关系,投入248 400.4万美元,这

① 资中筠.财富的归宿:美国现代公益基金会述评.上海人民出版社,2006:36.

部分资金被投资到私人股权、风险投资、并购、房地产等国内外广泛的行业,一般而言,这部分资金不可以被赎回①。

2. 筹款行为——以明尼阿波利斯基金会(The Minneapolis Foundation)为例

"美国全国各地社区基金会林林总总,但是其主要资金来源不外乎两种:本地区负有声望的企业家和以社区为家的默默无闻的普通居民……但是除了少数特别成功的之外,社区基金会'取之于民,还之于民'的观念还不能深入人心到足以在本地区募集足够的运作资金。大多数情况下需要做艰苦的宣传工作。"②明尼阿波利斯基金会成立于1915年,是世界上成立最早的社区基金会之一。基金会在艺术与文化、经济活力、环境与保护、教育、社区健康、公民参与六个领域开展工作。其中,在艺术与文化这一领域,基金会投入非常大。在明尼阿波利斯地区,基金会是艺术的最大支持者。在2012年美国基金会中心对全国最大规模的1 000个基金会的调查中,明尼阿波利斯基金会对"艺术与文化"的资助金额排在第48位。根据2015年基金会的财务报告统计,基金会年度总收入8 110.073 5万美元,其中筹款收入共计5 730.065 7万美元,投资净收入1 884.079 4万美元。2014年基金会总收入17 062.194 2万美元,其中筹款收入9 888.766 2万美元,投资收入6 442.910 7万美元。可见,筹款和投资是明尼阿波利斯基金会资金增值的主要手段③。明尼阿波利斯基金会视自己为一个帮助有爱心的人实现其梦想的平台,基金会的专业人士随时为捐赠者量身打造有思想、有意义、高效率的捐赠计划。无论捐赠者有意设立基金,还是打算为将来留下一笔遗产,基金会都将为捐赠者定制解决方案,竭尽全力地为捐赠者提供方便,使捐赠变得简单。基金会有四种类型的捐赠方案:

(1)捐赠建议基金。只要打一个电话,基金会的慈善顾问就会帮助捐赠者建立一个当下或计划中的哪怕是一万美元的基金。基金会接受现金、信用卡捐款以及有价证券和共同基金股份、持股股票、房地产、有限责任合伙人的收益、人寿保险和其他非流动性资产。基金会还为每个捐赠者提供一个基金管理系统,方便其随时使用现金、信用卡或股票转让等方式增长其基金。捐赠者可以在网上提出资金授予建议,也可以打电话给基金会工作人员或者约见面谈。捐赠者可以选择匿名或者公开姓名。基金会还依据其100多年来积累的慈善经验和社区服务经验,向捐赠者提供关于社区的首要问题的一些教育机会,可以将捐赠者介绍给慈善领袖和社区领袖,使捐赠者不断更新其令人兴

① 2014 Audited Financial Statements, The Andrew W. Mellon Foundation. https://mellon.org/about/financials,2020-10-09访问。

② 资中筠. 财富的归宿:美国现代公益基金会述评. 上海人民出版社,2006:144.

③ The Minneapolis Foundation 2015 Annual Report. https://www.minneapolisfoundation.org/about/financials,2020-10-09访问。

奋、独特的地方资金增值机会。

（2）捐赠签名基金。该基金将个人基金的名称识别和税收优势相结合，适合100万美元以上的捐赠。与捐赠建议基金相比，捐赠签名基金有以下的优势：可以在基金名字中使用"基金会"的字样；可以定制报告和授予信件；可以举办家庭会议或多代融合工作坊；可以选择维持当前的财务顾问的投资管理，抑或利用基金会专业的投资管理。

（3）捐赠遗产。基金会为捐赠者提供一个或组合的计划方案，确保捐赠者的资金能够长期支持他所关注的领域，并受益于税收的减少。最受欢迎的计划有：

① 遗赠。将捐赠写进遗嘱或可废止的信托。捐赠者生时可持有全部资产，捐赠在死亡时才发生。

② 指定受益人。在死亡时如果无须遗嘱或信托管理，捐赠者捐献退休金或人寿保险资产时，一个简便的方法就是以明尼阿波利斯基金会为指定受益人。只要提出申请、提交文件，资产就会自动传递到设立的基金。

③ 剩余财产慈善信托。该计划提供即时部分税前扣除及资本利得税递延。捐赠者可以终生或在某些具体的年份从捐赠中获得收益。捐赠者去世以后，其基金将受到剩余财产慈善信托。该捐赠可以接受其家庭成员建议或者由基金会根据捐赠者的慈善愿望加以指导。

④ 导向型慈善信托。这是基金会提供的一种让捐赠者在数年内提供收入的信托基金。基金会也非常欢迎该信托基金剩余资产在一个特定期限结束时指向捐赠者或其家庭成员。导向性慈善信托允许捐赠者在承担房地产税义务的情况下以最低限度赠予的方式将资产传递给他的孩子或孙子。通过命名捐赠基金作为慈善受益人，捐赠者可以在慈善捐赠中保持最大的灵活性。

⑤ 慈善礼物年金。这是基金会为一份捐赠等于或超过5 000美元的一个或两个捐赠者开具的终身固定年金。获得者必须年龄在55岁及其以上才可以开始领取。

⑥ 遗产基金。基金会提供了12种遗产基金供捐赠者选择其认为最有价值的，基金会承诺使捐献能够在几十年中发挥其最大、最有效的作用。12种遗产基金包括：动物福利、艺术与文化、儿童与青少年、社区养老、教育、环境和保护、健康、住房和人类服务、移民和难民、国际发展和救援、正义平等和公民参与、高级服务。

（4）捐赠永久基金。这是基金会庆祝其百年诞辰时设立的基金，捐赠25 000美元即可设立。该基金主要是为老年人提供养老资助。明尼阿波利斯基金会承诺将为所有的捐赠者提供以下支持：

① 社区专家的服务。经过100多年的服务，明尼阿波利斯基金会真正了解这个社区，并将对社区各个领域有充分了解的专家凝聚在一起。基金会的慈善顾问将帮助捐

赠者做出明智的慈善决策，他们也会让捐赠者以个人利益为基础，以独特的资金机会来保持捐赠的循环。

② 有限的投资机会。基金会将邀请有兴趣共同投资的捐赠者从消息灵通的社区团队学习那些具有高效益的项目。在这个过程中，捐赠者将拥有基金会提供的学习机会，得到基金会的投资指引并从中获益，但不用为此承担义务。

③ 教育活动。基金会将组织社会聚会，把志同道合的人聚在一起，了解一些当下社会最紧迫的问题，并在专家的领导和组织下，做出切合实际的举措。

④ 慈善网络。基金会还会建立慈善事业网络，为慷慨的公民、非营利组织领导人和社会变革者之间建立联系，并为其提供创造性的、合作的慈善捐赠咨询的机会。

3. 授权许可——以安迪·沃霍尔视觉艺术基金会为例

安迪·沃霍尔视觉艺术基金会是在安迪·沃霍尔去世以后成立的，专门致力于支持当代视觉艺术创作、展示和文献整理的艺术基金会。安迪·沃霍尔视觉艺术基金会属于独立基金会。根据美国基金会中心的数据统计，其对艺术的资助金额2012年排名全美基金会第34位。安迪·沃霍尔基金会的资金增值主要通过投资、授权许可和出售作品三种方式。其投资行为与安德鲁·W.梅隆基金会类似。下面详细分析一下安迪·沃霍尔基金会通过授权许可获取资金的行为。

在安迪·沃霍尔去世的同时，安迪·沃霍尔视觉艺术基金会取得他的所有著作的所有权和注册商标。作为20世纪最具影响力的视觉艺术家之一，随着时间的推移，安迪·沃霍尔的声誉也在不断提升。因此，使用他的作品的版权和注册商标的需求也在不断增长。为此，基金会制订了针对商业需求和非商业需求的不同许可办法。为了努力鼓励艺术家和学者运用安迪·沃霍尔留下的巨大的艺术遗产，对那些以教育或创意为目的而复制安迪·沃霍尔作品的行为，基金会仅收取名义上的费用，但是如果是为了创收，基金会对那些在商业市场上使用安迪·沃霍尔作品的行为则收取许可费。基金会认为安迪·沃霍尔的作品不仅在当时具有非凡的表现力和典范性，而且其影响远远超越了时代。安迪·沃霍尔的艺术作品、他的公共生活，以及更重要的是他对两者的无缝融合，持续激发着全世界思想者的创意。那些获得安迪·沃霍尔作品使用权的人们将会理解安迪·沃霍尔的文化价值，有能力从不寻常的角度来介绍自己的观点和复杂的设计意识，他们的作品将能够反映他们特立独行的创作方式。

安迪·沃霍尔的授权产品保持沃霍尔一贯地将视觉和消费文化相关联的特征。从1997年到2007年，通过收取许可费，基金会获取的收益呈不断增长的态势。1997年许可费收入40万美元，2007年已经增长到200万美元。基金会也已经意识到市场的这一潜在需求，1998年聘请了一名全职的工作人员，专门负责授权事宜。2001年，基金会与授权代理机构魔豆集团（The Beanstalk Group）签订独家协议，由魔豆集团帮助基金会确

定在北美和欧洲地区的最佳授权者。从2003年开始,在远东地区,由另外一家授权代理机构帮助基金会扩展其在日本的许可证活动。2004年基金会雇佣了占全部雇员1/3的员工从事授权管理,2005年其授权发展态势喜人,基金会已经能够提高沃霍尔全球授权的质量和数量,大大增加了基金会通过许可项目所产生的收入。近几年,基金会授权的著名品牌有:歇斯底里的魅力(Hysteric Glamour)、李维斯(Levi's)、保罗·弗兰克(Paul Frank)、优衣库服装、伯顿(Burton)滑雪板和服装、菲利普·崔西(Philip Treacy)的帽子、罗森塔尔(Rosenthal)瓷器和玻璃器皿、杜邦(DuPont)钢笔和打火机、皇家橡皮筋(Royal Elastics)、阿迪达斯(Adidas)鞋子、罗伯特·李·莫里斯(Robert Lee Morris)珠宝等。2003美国邮政服务为了向安迪·沃霍尔致敬,推出了1964年安迪·沃霍尔的自画像纪念邮票。同年,法国邮政服务推出了1967年沃霍尔的玛丽莲形象的邮票。2012年罗森塔尔与安迪·沃霍尔基金会合作,每年都会将沃霍尔的著名作品通过高品质的陶瓷来展示,诞生了著名的"罗森塔尔安迪·沃霍尔系列",产品有马克杯、花瓶、餐具等。

除了产品许可,安迪·沃霍尔基金会还授权各种广告和特价促销使用安迪·沃霍尔的作品或者以沃霍尔之名冠名。2006年,巴尼斯纽约精品店(Barneys New York)度假场得到基金会的授权,使用"快乐的安迪·沃霍尔日"。在整个美国,所有的巴尼斯百货商店的目录、橱窗、店铺展示屏幕以及宣传材料上都以沃霍尔的形象和名言为特征。为了确保该项目达到举世瞩目的效果,基金会与数字图像授权的行业领导者科比斯(Corbis)签订了代表协议。安迪·沃霍尔基金会一直严格保护自己所持有的沃霍尔的艺术作品的著作权和注册商标。通过与外部法律顾问、艺术家权力协会(一个服务于视觉艺术家的关于版权、许可的监测机构)的合作,基金会积极寻求并采取适当行动反对所有非法使用其知识产权的行为[①]。

除了授权许可之外,艺术基金会通过出售艺术品来获取资金也是较为常见的形式。以安迪·沃霍尔视觉艺术基金会为例,从1987年基金会成立时起,就开始出售艺术作品以获取年度收入和用于现金捐赠。基金会的出售对象包括美国以及国外的主题画廊展览、个人作品的销售机构、私人收藏家以及画廊。基金会将艺术品的独家代理权分别授予文森特·弗里蒙特(Vincent Fremont)和蒂莫西·亨特(Timothy Hunt)。文森特·弗里蒙特负责基金会拥有的沃霍尔的绘画、雕塑和硬笔画的销售;蒂莫西·亨特负责基金会拥有的沃霍尔的版画、独特的印刷品、印刷图形材料和摄影的销售。根据安迪·沃霍尔视觉艺术基金会的年度报告,基金会通过出售艺术作品,2005年共获得净收益1 264.6322

① Licensing, The Andy Warhol Foundation for the Visual Arts 20-Year Report, 1987—2007. https://warholfoundation.org/pdf/volume1.pdf, 2020-07-01访问。

万美元,2006年共获得净收益1 625.194 9万美元①。美国国家艺术基金会也通过对空白媒体、网络下载收费以及艺术品出售这一新的融资系统来弥补国会财政拨款的不足②。

结 语

基金会资金增值的成效与基金会的形象和影响力有着密不可分的关系。由于政治体制、文化传统、经济环境以及基金会发展水平不同,我国艺术基金会与美国艺术基金会在实现资金增值方面,管理手段多有不同。美国艺术基金会的资金增值有专人管理,基金会一般都会设置相应的投资部门,使基金会的资金活跃地参与美国乃至全世界的金融市场,广泛投资到股票、债券、房地产、对冲基金、风险投资等各个领域。美国艺术基金会的投资行为按照公允价值层次结构的三个层次原则,将资金合理分配,争取投资行为最大限度的稳定性和最大可能性的获取收益。在争取捐赠方面,美国社区基金会依据美国的相关法规,详细考虑到捐赠者的不同需求,根据捐赠的数额、捐赠的方式、捐赠的愿景,设立不同类型的捐赠项目。所有的捐赠都可以得到基金会专业顾问的指导,捐赠手续简便,并且每一项捐赠都充分考虑到捐赠者的个人利益。基金会将自己视为一个平台,利用自己服务于特定领域、人群或地区,为捐赠者提供慈善指导、投资指导,为捐赠者搭建社会联系网络。

相比之下,我国艺术基金会无论是在资产总额,还是在基金会的规模上都无法与美国艺术基金会相比。大部分基金会投资乏术,对捐赠的争取也并不积极,这与中国社会的慈善大环境、中国人传统的慈善观念有很大关系,也与我国艺术基金会没有建立专业的理财队伍,管理层还没有走向职业化和专业化有关。我国绝大多数艺术基金会的资金增值主要来自与基金会成立相关的理事长、理事等的捐赠,渠道比较狭窄,这大大影响了其公益能力的发挥。而对于非营利组织而言,资金收入多元化将极大影响其筹资效率和运营效率。因此,我国艺术基金会有必要借鉴国外成熟的艺术基金会的资金增值经验,提高其增值水平。虽然国情不同、相关政策法规不同、资金运营的具体环境不同,但是我国艺术基金会应将资金增值视为基金会的重要工作。首先,应在基金会的组织机构中增设与资金增值相关的部门,引进相关的专业人员。有的基金会由于规模所

① Financial, The Andy Warhol Foundation for the Visual Arts 20-Year Report, 1987—2007. https://warholfoundation.org/pdf/volume1.pdf, 2020-07-01访问。

② Michael Wilkerson. Using the arts to pay for the arts: a proposed new public funding model, The Journal of Arts Management, Law, and Society, 2012, 42(3): 103-115.

限,增加工作人员有难度,可以考虑聘请专业的金融机构人员为其策划资金运营方式。基金会的相关管理部门应该考虑为中小型的基金会搭建帮助其资金增值的平台,为其提供专业技术支持。其次,应在我国政策法规的引领下,积极探索适合我国国情的资金投资方式。例如,中国文物保护基金会等少数基金会尝试运用自己的专业知识和平台优势,与政府、企业等广泛合作,或者通过设立专项基金,积极争取资金增值,取得了可喜的进展,标志着我国艺术基金会的资金增值水平正在稳步提升。再次,美国艺术基金会争取捐赠的具体策略和手段值得我国艺术基金会借鉴。例如,可以通过设立不同类型的捐赠基金争取每一笔有可能的捐赠,并始终为捐赠行为提供最为便捷的服务。最后,我国艺术基金会应丰富对自身定位的认知,视基金会为一个沟通社会、社区与个人的平台,整合自身的资源优势,为捐赠者提供诸如教育、交流等服务,反哺捐赠者和社会。

第五章　中外艺术基金会的个案研究

基金会的影响力与基金会的规模、战略计划的制定与实施、所取得的社会效益、基金会工作的透明度与公开程度等都有密切的关系。归根结底,基金会的影响力取决于其对个人的福祉、对知识的创新与传播、对社会发展的变革与推动等的实际影响程度,也就是取决于基金会对社会的贡献,贡献越广泛、越深入,影响力越大。就如研究者所说,"惠及公众的主要益处、产出与效益,对知识应用的拓展,为社会运动的发起助力,帮助已有组织开辟新道路,促进社会变革,使创意得以实现"[1]是衡量基金会影响力的标准。而且,基金会影响力的发生并不是一朝一夕就能看到的,它可能并不在短期内显现出来,需要一个长期的过程。因此,基金会制定战略计划、决定其投入、合理评价其产出,都需要卓越的领导人团队的高瞻远瞩。在具体论述基金会的历史发展、资助领域、项目运作、资金增值时,其实一直围绕着"追求最大社会效益、充分发挥影响力"这个核心,应该说基金会所有工作的焦点就是为了充分发挥社会效益,从而产生广泛而又深入的社会影响力。为了更加具体地对基金会的社会影响力这个主题做分析,本部分选取了几个案例,尤其注重综合运用社会学、经济学、政治学、艺术学、教育学等方法,将基金会放在历史的视域中探究其战略计划、工作重点的演变。希望通过几个具体案例进一步阐释艺术基金会对公民福祉、社区和地域发展、国家形象乃至国际局势所可能产生的影响。我们会看到艺术基金会的影响力正在涉及包括艺术、教育、政治、经济等领域在内的越来越广泛的社会领域。

第一节　我国少数民族文化艺术基金会研究

"党的十八届三中全会通过的《中共中央关于全面深化改革若干重大问题的决定》

[1] [美]乔尔·L.弗雷施曼.基金会:美国的秘密.北京师范大学社会发展与公共政策学院社会公益研究中心译.上海财经大学出版社,2015:65-68.

中提出了'国家治理'的概念,标志着我国在解决社会问题方面将改变过去一味强调由政府自上而下的管理方式,逐步构建一个社会协同、公民参与的社会治理格局,以实现一个具有人与人之间良性互动机制、人与自然间协调发展的现代化社会。……激活社会组织是十八届三中全会决定中的一大亮点。"[①]可见,社会组织在我国社会发展中的作用将会受到越来越多的重视。我国少数民族地区的发展亦离不开社会组织的推动。根据基金会中心网的数据统计,截至笔者统计的2016年4月,我国内蒙古、新疆、西藏、青海、宁夏、广西、贵州、云南、甘肃等少数民族聚集比较多的地区已经成立500多家基金会,以文化、艺术为主要关注领域的基金会达到50家。我国各少数民族有着丰富悠久的文化艺术资源,这些少数民族文化艺术基金会对民族文化的整理、保护、研究、推广正在发挥着愈益突出的作用。随着国家和社会对文化艺术类公益事业愈加重视,少数民族文化艺术基金会也必将会有更大发展,对之展开系统研究也因此成为颇为紧要的课题。需要指出的是,除了少数民族地区之外,在我国其他地区也有专门资助少数民族文化艺术的基金会,如北京市的中国少数民族文化艺术基金会、深圳市的松禾成长关爱基金会。

一、我国少数民族文化艺术基金会概况

我国最早的少数民族文化艺术类基金会是1988年9月7日成立的中国少数民族文化艺术基金会,这也是迄今为止唯一一家在民政部注册的少数民族文化艺术类基金会。20世纪90年代,少数民族文化艺术类基金会进入了缓慢的发展期,鄂尔多斯市成吉思汗基金会(1991年)、西藏自治区珠穆朗玛文学基金会、云南民族文化发展基金会、内蒙古自治区文艺创作基金会、宁夏回族自治区文学艺术基金会相继成立。近几年,我国少数民族文化艺术类基金会发展速度加快。从2006年到2014年,共有20余家将保护、传承、推广少数民族文化艺术作为其主要业务范围的基金会诞生。其中,内蒙古自治区就有11家专注于内蒙古地区文化艺术的基金会成立,如通辽市科尔沁民歌基金会、伊金霍洛旗民族文化发展基金会、内蒙古民族民间文化遗产保护基金会、内蒙古蒙古族文化遗产保护与发展基金会、内蒙古河套文化发展基金会、内蒙古清格尔泰蒙古语言文化基金会、内蒙古民族文化发展基金会、内蒙古蒙古学百科全书基金会、内蒙古蒙元文化基金会、内蒙古草原文化保护发展基金会(2006年)等。云南、贵州、西藏、宁夏等少数民族聚居的省区市也都有专注于保护传承少数民族文化艺术的基金会成立。21世纪以来,我国少数民族文化艺术类基金会的一个突出的变化就是非公募基金会的数目明显

① 宋健敏.社会组织在国家治理中应发挥更大作用.学会,2014(6):44-45.

增加。在2000年以前，只有内蒙古自治区文艺创作基金会、鄂尔多斯市成吉思汗基金会两家属于非公募基金会。2000年以后，非公募基金会的数量已达到10余家。而且，出现了云南杨丽萍民族文化艺术基金会等名人基金会。据基金会中心网的数据统计，我国基金会将其主要业务定位在文化艺术类的有300多家，虽然少数民族文化艺术类基金会在其中所占的比例较小，但是已经有越来越多的企业、个人关注少数民族文化艺术的保护、传承和推广，民间公益力量正在发挥越来越大的作用，而且并不局限于少数民族地区。例如，2010年成立的深圳市松禾成长关爱基金会就是由深圳市深港产学研创业投资有限公司牵头发起，以"爱心同盟"会员制的模式成立的一个旨在通过实施"飞越彩虹·民族童声合唱团"公益项目以推动我国多民族传统文化的保护与传承的非公募基金会。基金会的加盟会员每年捐赠不少于10万元的资金用于资助项目的持续性开展。

此外，还有不少业务范围不以文化艺术为主的慈善基金会以及内地的文化艺术类基金会也会实施旨在保护、传承、推广少数民族文化艺术的项目。例如，2012年云南华商公益基金会拨款15.5万元用于制作景颇族著名音乐家赵兰芳个人音乐会1 000份DVD，2013年基金会又出资2万元资助《中国少数民族大词典·纳西族卷》的印刷出版。从2013年开始，河仁慈善基金会将200万元资金用于实施"魅力新疆阶梯建设项目"，计划资助新疆地区4—18岁热爱舞蹈、具有天赋的贫困学，从而为新疆丰富的舞蹈文化资源培养后继人才。南京金陵文化保护发展基金会2013年实施了"西藏非物质遗产交流"项目，项目资金25万元，主要用于资助甲玛谐钦、刺绣唐卡、塔巴陶瓷、藏戏藏舞的教育传承、资料搜集出版以及传承人的生活补贴。刘天华阿炳中国民族音乐基金会从2012开始启动了"'圆梦民乐少年'湘西土家族苗族自治州贫困地区少年儿童学习民族音乐"项目。该项目为期三年，委托湖南湘西州文联和湘西州音乐家协会组织实施。项目内容包括举办少儿民乐大赛、对获奖少儿进行一对一专业课培训、对优秀辅导教师进行教学方法以及民乐作品曲式与音乐分析的大课培训等。这一项目对于湘西少数民族贫困地区少儿民乐人才的培养和民族音乐的推广都具有重要的意义。吴作人国际美术基金会在2013年也实施了LATKA（传统知识和艺术法律援助）项目，用于资助湖南隆回古纸基地建设、望星楼通书出版、云南新庄村古纸博物馆紫茎泽兰纸专利申请、云南阿昌族史诗传承、贵州河坝村绕家花枫香印染等传统知识法律援助项目。

二、我国少数民族文化艺术基金会的项目运作

"项目作为基金会生存的基石，对项目的管理依然成为一个基金会发展的生命源

泉。"① 按照基金会的资金使用方式进行分类，基金会主要包括运作型基金会和资助型基金会。运作型基金会自己使用自己筹集到的资金运作公益项目，自身设计项目并执行；资助型基金会将筹集到的资金主要用于资助其他组织运作公益项目，而不是自己运作公益项目，一般由项目评审委员会确定资助对象，签订合同，对项目执行进行监督和管理，项目完成之后聘请独立单位进行绩效评估。② 我国少数民族文化艺术基金会的项目主要是运作型。项目内容以传统文化艺术资源的保护、传统文化艺术人才的培养、传统文化艺术的推广为主。

我国少数民族文化艺术基金会对各民族传统文化艺术资源的保护突出体现在对文献资料的整理出版的资助。例如，由香港商人何文俭捐资，深圳一批企业经理人、学者和文化人创办的贵州文化薪火乡村发展基金会为了抢救、挖掘、传承贵州及其他地区民族文化遗产，与陈一丹公益慈善基金会合作，陆续整理出版《苗装》《苗绣》《刀郎》等大型画册图书。2013年贵州文化薪火乡村发展基金会与陈一丹公益慈善基金会又开始了对贵州地区民歌的资料整理工作，出版《民歌》一书，传承贵州民歌文化。2013年云南民族文化发展基金会实施中国《彝族千家姓》编纂词典项目。这是一部以中国彝族姓氏为专题的大型辞典，是一部汇集了目前在中国主要彝族居住地区正在使用的彝族姓氏的大型工具书，不但为研究彝族历史提供了宝贵的原始资料，而且也为中国传统文化增添了一项宝贵的非物质文化遗产。该书于2014年3月巍山彝族祭祖节期间首发，是继《中国百家姓》《蒙古族姓氏大全》《满族姓氏寻根大全》后，国内又一本单一少数民族姓氏录。新疆维吾尔自治区迪丽娜尔文化艺术交流发展基金会2012年拨款39万元用于《维吾尔舞蹈基础训练标准》一书的编纂工作。该项目历时两年，从舞蹈演员的选取、舞蹈曲目的编排到文字资料的整理、多媒体的拍摄制作，堪称新疆维吾尔民族舞蹈的百科全书，对于该民族舞蹈的保护与传承起到了巨大的作用。除了文献资料的整理出版之外，各少数民族文化艺术基金会也致力于民族文化艺术古迹、设施等的维护或建设。例如，从2012年，云南民族文化发展基金会先后投资400万元，用于实施大理巍山南诏博物馆建设项目，这一项目对于保护由彝族建立的南诏文明古国的民族文化遗产无疑具有标志性的意义。从2013年5月起，内蒙古河套文化发展基金会拨出100万元用于资助中国岩画学会成立筹备大会，随即又拨款20万与中国岩画学会合作，进行阴山岩刻的保护、研究、普查、展览工作。

我国少数民族文化艺术基金会的人才培养项目以青少年为主体。向艺术类学校捐款、设立奖助学金、资助艺术专业贫困学子是比较常见的项目运作形式。例如，2012年

① 葛道顺，商玉生，杨团，马昕. 中国基金会发展解析. 社会科学文献出版社，2009：96.
② 陶传进，刘忠祥. 基金会导论. 中国社会出版社，2011：16.

老牛基金会就向内蒙古德德玛音乐艺术专修学校捐赠善款100万元,用于支持蒙古族民族文化艺术发展。新疆维吾尔自治区迪丽娜尔文化艺术交流发展基金会2013年拨款13万元用于资助新疆艺术学院、新疆文化艺术学校的贫困学生。此外,云南杨丽萍民族文化艺术基金会通过举办舞蹈大赛,选拔优秀舞者给予奖励的形式,来培养民族舞蹈人才。2013年,基金会拨款11万元、联合云南杨丽萍文化传播股份有限公司、上海其雅文化传播有限公司共同实施了"舞者计划"优秀舞者大赛,吸引了全国上千名舞者参加。在对民族传统文化艺术人才的培养方面,深圳市松禾成长关爱基金会的"飞越彩虹·民族童声合唱团"项目在理念、运作过程、运作形式等方面非常值得借鉴。项目实施对象为我国少数民族7—12岁在校少年儿童,实施方式为在典型民族聚居区组建民族童声合唱团。通过让孩子们"说母语、唱民歌、跳民族舞蹈、穿民族服装",展示民族原生态音乐、民族经典歌舞,从而传递民族文化之美。"飞越彩虹·民族童声合唱团"项目将民族传统文化保护与少数民族地区小学阶段艺术素质教育结合起来。通过建设"民族艺术教室",使民族歌舞作为传统文化的代表走进校园,使孩子们发现民族传统艺术之美,从而唤醒人们对本民族传统文化艺术的审美信心,挽救濒临消亡的民族艺术。2007年基金会发起筹备以来,深圳市松禾成长关爱基金会已经先后成立了藏族、羌族、苗族、侗族、布依族、瑶族、水族、纳西族、傈僳族、布朗族、维吾尔族、塔吉克族、拉祜族等多个童声合唱团。项目实施的方式是自主申报。每年12月,基金会在网站公布下一年度拟组建"民族童声合唱团"的数量。学校根据立项申请指南,如实填写"飞越彩虹·民族童声合唱团"建团申请表。其中,设立在乡镇和村寨的小学优先。申报结束后,基金会执行团队按1∶2比例初选,并对初选合格者实地考察,从而确定最终合格学校,并将入选名单及分析材料报理事会批准,于次年6月公布入选名单。每个童声合唱团正式团员40—60人,基金会联合"爱心同盟"会员为每个"飞越彩虹"合唱团装修建设一个基于该民族文化风格的艺术教室,每年选择一个民族地区,和当地教育、文化主管部门联合举办一期(10天)针对少数民族地区小学艺术师资的专业培训。

 我国少数民族文化艺术基金会的民族文化艺术推广项目以资助各种艺术展演活动为主要形式。中国少数民族文化艺术基金会1988年成立以来资助了众多旨在传播、推广少数民族艺术的展演活动:1991年民族艺术团体赴台演出活动、1994年"新疆是个好地方——纪念新疆维吾尔自治区成立40周年艺术摄影大展"、1995年"雪域情——纪念西藏自治区成立三十周年唐卡油画大展"、1997年中国少数民族绝技游乐节、1999年中华民族风情欢乐节、2013年藏画展等。2012年12月14日至2012年12月21日,中国少数民族文化艺术基金会作为三个主办单位之一,在法国巴黎举办了为期一周的"多彩·和谐——中华民族人物风情画展"。内蒙古草原文化保护发展基金会在民族文化艺术的推广方面,项目运作形式灵活多样,注重与各级部门和机构建立合作伙伴关系,

注重国际合作,颇具品牌影响力。基金会自2010开始与额济纳旗人民政府合作,借助胡杨这一旅游品牌,以商业化运作的模式,开展了在阿拉善额济纳弱水河畔、胡杨林中演出大型实景音乐剧《阿拉腾淘来》这一艺术项目。由于音乐剧深受观众欢迎,该项目在2012—2013年持续进行,基金会的拨款也从6.9万元上升到19.26万元,项目收入则从202.73万元上升到600万元。该音乐剧讲述了发生在额济纳大地上从汉代到1958年的壮阔历史事件,既传播了额济纳地区的历史与文化,又深化了其旅游文化品牌。2011年、2013年《阿拉腾淘来》登上了北京保利剧院舞台,在首都演出一周。2013年6月14日至10月7日,内蒙古草原文化保护发展基金会又出资1 301.57万元与呼和浩特市委、市政府联合举办大型音乐盛典活动"世界音乐荟"。该活动在内蒙古呼和浩特仕奇草原文化园开幕,共举办了八期二十四场,每场活动举办三天。活动邀请了来自内蒙古、西藏、云贵少数民族地区的国内演出团体与来自英国的苏格兰、爱尔兰、加拿大、亚美尼亚、俄罗斯联邦的图瓦共和国、巴西的众多海外著名演出团体。为了让观众能够近距离地感受表演的魅力,除了主舞台之外,主办方还贴心地设计了小舞台以及湖心岛互动表演区域。而且,内蒙古草原文化保护发展基金会计划持续举办"世界音乐荟",从而将呼和浩特仕奇草原文化园打造成为"世界音乐"发展基地,将呼和浩特市打造成为中国的"世界音乐"之都,从而将内蒙古的民族音乐传播到世界。基金会对草原文化的推广体现在活动的每一个细节。例如,在"世界音乐荟"场地四周精心设计了长达三千米、主题为"绘出三千米历史长卷、唱响三千首悠扬牧歌"的草原文化展板,使亲临音乐节的各国观众在欣赏音乐的同时,还可以接受一场草原文化的洗礼。此外,内蒙古草原文化保护发展基金会还创办了《传承》杂志,内容涵盖历史、地理、人物、艺术等多个方面,使之成为弘扬草原文化的重要平面媒体。"中国草原文化百家论坛"也是基金会重点资助的高端学术平台。

三、我国少数民族文化艺术基金会的发展趋势

世界著名的管理学学者、竞争战略之父迈克尔·波特认为基金会承担着创造价值的责任。中国学者也认为"基金会必须先期发现社会问题并探索出解决问题的可能路径"[①]。我国少数民族文化艺术基金会以自主运作项目为主,我国基金会由于起步较晚,普遍存在资金筹集困难、基金会从业人员人手不足和不专业、基金会运营不规范等问题,因此在项目的提出、项目的论证、项目的实施、项目的评估等方面有可能欠缺对社会问题的深层次挖掘和透视,使得项目的价值创造性降低。在今后的发展过程中,我国少

① 葛道顺,商玉生,杨团,马昕. 中国基金会发展解析. 社会科学文献出版社,2009:199.

数民族文化艺术基金会急需解决以下几个方面的问题。

首先，对少数民族传统文化艺术资源的整理保护，除了编纂出版书籍、维护传统文化遗迹之外，我国少数民族文化艺术基金会也应该重视对各少数民族老艺人所掌握的传统技艺的整理保存。例如，我国台湾地区的中华民俗艺术基金会从20世纪90年代开始，始终坚持在做的一项工作就是为技艺超群的老艺人做口述史或为其表演做录影保存。其先后进行了昆曲保存案、布袋戏"黄海岱"技艺保存案、皮影戏"许福能"技艺保存案、布袋戏"许王"技艺保存案、高甲戏保存案、皮影戏"林淇亮"技艺保存案、虎尾五洲园掌中剧团之黄俊卿保存计划、新北市传统艺术类——剪纸艺师李焕章先生口述历史专书、台中市编织艺术家林黄娇专辑出版计划、新北市传统艺术类——陈嘉德先生口述历史专书等项目。在人类文明史上，许多文艺种类就是随着老艺人的消亡而消亡了，对于我国少数民族地区那些濒临灭绝的传统艺术形式而言，对老艺人的技艺保存就成为一项迫在眉睫的工作。

其次，随着数字化技术在文化艺术领域的广泛运用，我国少数民族文化艺术基金会对民族文化艺术资源的保护和推广也应建立数字化观念，筹建少数民族艺术数字博物馆、艺术数据库、艺术网络等项目应提上日程。事实上，也已经有少数民族文化艺术基金会开始尝试以数字化观念开展项目。例如，由腾讯公益慈善基金会、深圳派爱文化科技有限公司、贵州文化薪火乡村发展基金会共同发起的腾讯新乡村之"民族影像志"计划就是针对雷山苗族文化保护的一次全新尝试。该项目以影像的方式来记录民族文化变迁，通过网络渠道来传承民族文化。

再次，对少数民族传统文化艺术的传承与推广，我国少数民族文化艺术基金会可以在本地化与国际化两个方面更深入地推进。在很多少数民族地区，本民族的文化艺术传统对年轻一代已经不同程度地失去吸引力。如何使源远流长的各民族文化艺术传统真正为今天的年轻一代所继承，如何使传统在现代生活中找到自己的位置、重现活力，而不仅仅是存活于书籍或博物馆里的遗迹？深圳市松禾成长关爱基金会的"飞越彩虹·民族童声合唱团"项目可以给我们很多启示。该项目把原生态的民族歌舞搬上了现代音乐殿堂。当基金会尚处于筹备阶段，资助成立的首个民族童声合唱团——藏族童声合唱团在深圳首届滨海休闲音乐节上压轴亮相时，整个深圳为之惊艳。民族的、原生态的，与国际化的、现代的、时尚的，并无冲突，在多元的、平等的、开放的视野里，它们都是对美的表达与阐释。我国台湾地区原舞者文化艺术基金会致力于传承台湾高山族舞蹈，除了组建原舞者舞蹈团，在台湾及世界各地演出之外，它还热心于组织青少年"训练营"，利用寒暑假，集中培训对高山族舞蹈感兴趣的青年学子。中华民俗艺术基金会也持续开展"传统技艺研习班""民俗进社区"等活动，将传统与普通民众的生活真正联系在一起。我国少数民族文化艺术基金会在国际化交流方面更是非常欠缺。筹

办民族文化艺术为主题的国际研讨会、与国外民族文化艺术团体交流、出版民族文化艺术书籍的英文版本等都是开展国际交流的有效项目运作形式。

最后,我国少数民族文化艺术基金会在项目运作中也需要具备产业化运作思维。台湾嘉义县的船仔头本来是一个趋于没落的小乡村,但是1994年成立的船仔头文教艺术基金会对之进行了重新定位,结合船仔头附近优美的自然环境和返乡艺术家的创作,将它打造成一个"休闲艺术村",从而使船仔头重新焕发了生机。我国少数民族文化艺术基金会在运作保护传承民族传统艺术项目时也已经开始能够自觉地与发展创意产业联系在一起。例如,中国西部人才开发基金会2013年投入160万元在甘肃省东乡族自治县实施"东乡锦绣工程"公益项目。该项目不仅通过培训等方式使濒临失传的东乡民族刺绣文化艺术得到传承和发展,而且还进行了刺绣图案的设计、刺绣样品的生产,以及将刺绣品推向市场的尝试,力图形成刺绣产业,帮助东乡族农民增加收入,脱贫致富。

结　语

美国学者玛乔丽·嘉伯认为"艺术和艺术创作对于复杂的社会文明教化发挥……中心作用"①。而文化艺术的进步与繁荣离不开来自社会公益组织的赞助,尤其是大型的艺术创作、艺术传承或艺术传播活动更加需要多种资金渠道的共同资助。我国少数民族文化艺术基金会负有引领各民族乃至全世界的人们"加深对中国民族文化的理解,真正体验中国民族艺术之美,彰显多元文化观念"的使命,不仅彼此之间应加深交流合作,而且应努力吸引社会各界的公益力量投入其中,使民族传统文化艺术之价值真正回归现实生活。

附录:

我国少数民族文化艺术基金会名录②

年代	基金会名称	性质
1991年	鄂尔多斯市成吉思汗基金会	非公募,省级

① [美]玛乔丽·嘉伯. 赞助艺术. 张志超译. 中国青年出版社,2013:6.
② 笔者2015年根据中国基金会中心网、中国社会组织公共服务平台相关数据、信息整理。

续表

年代	基金会名称	性质
2003 年	内蒙古蒙元文化基金会	非公募，省级
2006 年	内蒙古草原文化保护发展基金会	公募，省级
2010 年	通辽市科尔沁民歌基金会	非公募，省级
2012 年	伊金霍洛旗民族文化发展基金会	公募，省级
2010 年	内蒙古民族民间文化遗产保护基金会	非公募，省级
2009 年	内蒙古民族青年文化艺术基金会	非公募，省级
1993 年	内蒙古自治区文艺创作基金会	省级，非公募
2009 年	内蒙古蒙古族文化遗产保护与发展基金会	非公募，省级
2010 年	内蒙古河套文化发展基金会	公募，省级
2009 年	内蒙古蒙古族文化遗产保护与发展基金会	非公募，省级
2006 年	内蒙古蒙古学百科全书基金会	公募，省级
2008 年	内蒙古清格尔泰蒙古语言文化基金会	非公募，省级
2011 年	内蒙古民族文化发展基金会	非公募，省级
2010 年	西藏民族文化保护与发展基金会	公募，省级
2010 年	深圳市松禾成长关爱基金会	非公募，市级
2009 年	西藏高山文化发展基金会	公募，省级
2009 年	新疆维吾尔自治区迪丽娜尔文化艺术交流发展基金会	非公募，省级
2007 年	贵州文化薪火乡村发展基金会	非公募，省级
2007 年	北京民族文化遗产保护基金会	省级，非公募
1988 年	中国少数民族文化艺术基金会	公募，民政部
1992 年	西藏自治区珠穆朗玛文学基金会	公募，省级
1995 年	云南民族文化发展基金会	公募，省级
2010 年	西藏民族文化保护与发展基金会	公募，省级
2013 年	云南杨丽萍民族文化艺术基金会	非公募，省级
1991 年	宁夏回族自治区文学艺术基金会	公募，省级
2011 年	宁夏隆德县神宁民间文化艺术保护发展基金会	公募，省级
2014 年	宁夏民生文化艺术教育基金会	公募，省级

第二节　资助艺术国际传播与塑造国家形象
——新加坡的经验

从1965年脱离马来西亚建国发展至今天,短短的五十多年时间,新加坡已经从一个缺乏自己的文化和传统的移民国家成长为一个以其极具包容性和开放性的"南洋文化"形象辉耀于全球文化圈的国家。"艺术是文化的表现形式,其必然蕴藏着一定的价值观念,而又因其审美或娱乐的特性而在传播过程中具有天然的优势,表现出巨大的'吸引'和'说服'的力量。"[①]新加坡的国际文化形象的成功塑造与其对艺术传播所具有的这一"巨大"力量的重视和扶持密不可分。在政府和社会组织的共同努力下,新加坡艺术的国际传播在1990年之后发展惊人。今天的新加坡已经成为亚洲乃至全球重要的艺术国度,新加坡艺术家与海外艺术家、艺术机构的互动既频繁且深入。新加坡也被各大重要国际艺术节视为重要的合作伙伴。在东南亚,新加坡更被视为一个艺术国际传播的重要枢纽,"(艺术家)去做驻留、交换以及其他项目,来新加坡是至关重要的,因为它被视为东南亚艺术家进入国际艺术圈的第一站。"[②]海外艺术也愈加融入新加坡社区和民众。更重要的是,通过对艺术国际传播的资助和推动,新加坡培养了具有全球视野和国际思维方式的艺术家和受众。如今,新加坡的年轻人乐于投身艺术事业[③],向来不受重视的艺术工作成了时髦,涌现了很多跻身世界一流的艺术人才。新加坡全球文化形象的塑造和活跃的国际艺术交流氛围的形成、新加坡民众艺术素养的提高以及创新思维的激发,是新加坡政府多年来精心引导和扶持的结果,其中也离不开新加坡社会组织的助力和推动。

一、资助艺术国际传播是新加坡塑造其国际文化形象的重要策略

一方面,新加坡地处马六甲海峡,为东西文明交汇的十字路口,地理位置优越。而且,新加坡是移民国家,文化具有多元性。另一方面,新加坡国土面积小,人口少,自然资源短缺,建国时间短,又是海岛国家,这使得新加坡尤其注重发展国际关系,广泛参与

① 朱凌飞.人类学视野中的艺术传播与社会权力建构.思想战线,2013(4).
② 阿莉娅·斯瓦斯蒂卡.新加坡的艺术与现状.刘溪译.艺术界,2014(2).
③ 据报道,新加坡修读全职艺术课程的学生从2012年的4 492人上升到2014年的5 409人。

国际组织，积极参与国际会议，借此广交朋友，为自己争取国际社会的认同和发展空间。这都为新加坡推动艺术的国际传播奠定了先天的优良条件。新加坡政府从成立时起就将艺术视为国家和社区发展必不可少的组成部分，认为艺术不仅可以提升民众的素质，而且可以养育国家的灵魂。通过艺术的国际交流，可以在全球范围内塑造新加坡的国际形象。因此，新加坡政府对于艺术的支持一直都不遗余力。新加坡的这一国策无疑呼应了20世纪以来愈演愈烈的文化全球化思潮。哲学家哈贝马斯阐释了在文化全球化时代文化交流的重要性："不同文化类型应当超越各自传统和生活形式的基本价值的局限，作为平等的对话伙伴相互尊重，并在一种和谐友好的气氛中消除误解，摒弃成见，以便共同探讨对于人类和世纪的未来有关的重大问题，寻找解决问题的途径。这应当作为国际交往的伦理原则得到普遍遵守。"①

1988年，新加坡成立文化艺术咨询委员会，提出将新加坡建设成为一个充满文化活力的国度的发展计划，并提议成立一个国家艺术委员会。政府接受了这个建议，于1991年成立了新加坡政国家艺术理事会（National Arts Council, NAC），隶属于新加坡新闻、通讯及艺术部，其愿景是将新加坡建设成为一个独具特色的国际艺术之都，其宗旨是使艺术成为新加坡人民生活中不可或缺的一部分，其战略目标是促进艺术的自我表达、学习和反思，通过艺术塑造新加坡的文化发展，营造一个发挥艺术的娱乐性、丰富性和激励性的可持续发展环境。1991年成立时，国家艺术理事会就将促进新加坡艺术和艺术家的海外交流视为其重要的工作领域。1997年专门成立了"国际关系与战略部"。2004年，再次重组国家艺术理事会，提出发展艺术生态系统的集群式发展战略，更加重视新加坡艺术的国际传播，进一步促进新加坡艺术的国际化以及与国际接轨的程度。目前，新加坡国家艺术理事会下设6个主要部门：艺术发展部（Arts Sector Development），其中包括文学艺术（Literary Arts）、新加坡作家节与项目（Singapore Writers Festival & Projects）、视觉艺术（Visual Arts）、舞蹈与传统艺术（Dance & Traditional Arts）、戏剧与音乐（Theatre & Music）；艺术参与部（Arts Engagement），包括艺术与社区（Arts & Communities）、艺术与青年（Arts & Youth）；资源开发部（Resource Development），包括区域发展（Precinct Development）和能力发展（Capability Development）；企业服务部（Corporate Services），包括财务（Finance）、企业通信与市场服务（Corporate Communications & Marketing Services）、人力资源管理（Human resources & Admin）；再加上战略规划部（Strategic Planning）和内部审计部（Internal Audit）。国家艺术理事会前主席陈庆珠从1989年之后，一直是新加坡外交界的重要一员，是新加坡任期最长的

① 章国锋.关于一个公正世界的"乌托邦"构想：解读哈贝马斯《交往行为理论》，山东人民出版社，2001：178.

大使之一,曾任驻美大使16年。2013年接任国家艺术理事会主席以来,她非常关注新加坡艺术国际化这个课题。她认为全球很多国家,包括欧美、中日韩等都借助艺术文化来突出国家形象。我们应该要让艺术家、艺术机构以至于每一个人都了解这个可能性的存在。可见,借助文化和艺术外交来建立新加坡国际形象的做法愈益受到国家艺术理事会的重视。

同样成立于1991年的新加坡国际基金会(Singapore International Foundation)是新加坡专门致力于国际合作与交流的社会组织。其愿景是为了更美好的世界而结交朋友;其宗旨是通过分享观念、技术和经验,提升生命,并加深新加坡与世界社区的相互理解;其核心理念是卓越、合作和以人为中心。新加坡国际基金会努力让各地的新加坡人既有国家的归属感,又有全球化思维,做负责任的世界公民,并为新加坡培植、增进国际友谊。通过一系列项目的实施,新加坡国际基金会在为新加坡和世界社区之间建立持久关系,并利用这些友谊来丰富生活和影响世界的积极变化等方面做出了显著的贡献。迄今为止,新加坡国际基金会已经与大约50个国家进行合作,但是其工作重点在亚洲,特别是新加坡的东盟邻国,如印度、中国和日本。新加坡的荣誉国务资政吴作栋认为,新加坡国际基金会促成了新加坡的良好形象,赞誉它是一个"有用的和可信赖的朋友"。在新加坡国际基金会实施的项目中,促进艺术国际交流的项目占有重要比重。自2000年至2011年,国际基金会已经帮助超过250名艺术家和团体在50多个国家展示他们的作品。国际基金会运作的"新加坡国际计划项目"与新加坡艺术家合作,视他们为文化使者,通过他们与世界社区交流、合作,从而促进世界认识和了解新加坡。该计划实施的2013年和2014年,共资助127名公民大使携带187件作品到全球40个国家的146个城市展出或演出。该计划每年有三次申请机会,面向新加坡人和新加坡永久居民,各种形式的艺术作品,诸如设计、文学、混合艺术、表演艺术、视觉艺术等都可以申请。

除了政府财政拨款之外,新加坡始终积极鼓励企业和个人对艺术进行赞助。1983年设立的艺术赞助奖(Patron of the Arts Awards, POA),用于奖励那些在过去一年中以金钱或实物支持艺术创作和发展的团体和个人。2013年11月新加坡政府又特别设立了总额达2亿新元的文化捐献配对基金。该基金开放给所有文化艺术慈善组织和公益机构申请。新加坡的社会公益组织,如新加坡中华语言和文化基金会、亚太酿酒基金会、新加坡联合拍卖艺术品基金会、新加坡国际艺术青年交流基金会、南洋美术基金会等愈益在资助新加坡文化艺术发展和传播中发挥作用。例如,创立于2008年的亚太酿酒基金会特出艺术奖由亚太酿酒基金会和新加坡美术馆联合举办。该奖项三年一度,面向亚太地区,旨在从亚太地区知名和新兴艺术家中探求最杰出的当代艺术,其亦已成为亚太地区的艺术盛事。2015年,来自泰国、韩国、巴基斯坦、新西兰、日本、中国、印尼、越

南、澳大利亚、印度、孟加拉国、新加坡等24个国家和地区的共104件作品入围该奖项。

二、新加坡资助艺术国际传播的举措

"顾名思义,跨文化传播无疑应是文化、传播并重:传播不同文化,在不同文化之间传播。"[①]为了使新加坡艺术家和艺术观众具有全球思维和国际视野,新加坡国家艺术理事会、新加坡国际基金会等政府和社会组织在资助新加坡艺术家和艺术作品走出新加坡、参与国际合作与交流,以及吸引国外艺术家和艺术作品走进新加坡、与新加坡人民亲密互动等方面,不遗余力地投入资金、开展项目,借以塑造新加坡良好的国际形象。

1. 走出去

新加坡为了支持国内艺术团体、艺术机构以及个人参与国际交流、传播新加坡文化,启动了一系列扶持计划,资助他们参加国际重要艺术展演以及在国外举办大型的、以新加坡文化艺术为主题的展演。在新加坡对艺术国际传播的资助中,这类庞大的艺术交流活动占了很大比重。国际发展津贴计划(International Development Grants,IDG)是国家艺术理事会的主要运作项目之一。该计划主要用于"津贴援助艺术机构参与国际艺术活动、比赛以及国际联合制作的项目,向国际推广新加坡的艺术团体,提升新加坡作为环球艺术中心的形象"。正是在该项目的扶持下,2005年2月至4月5日,国家艺术理事会与多个机构携手,耗资183万新元,在伦敦推出新加坡季(Singapore Season in London),精选新加坡本土的艺术家和艺术团体,如新加坡歌舞剧院等,在伦敦演出和展出。这是当时新加坡最大规模的海外传播项目,成功地在伦敦重塑了新加坡的国际形象。2010年10月8日至11月28日又在巴黎著名的凯布朗利博物馆主办"新加坡表演艺术展(Singapore Performing Arts Showcase)"。展览内容包括新加坡的音乐、木偶等表演艺术以及新加坡电影艺术、新加坡土生华人文化展,力求向巴黎人展示新加坡艺术的独有特色[②]。经过四年筹备,2015年3月6日至6月30日,国家艺术理事会与新加坡国家文物局、法国学院联合,耗资600万新元,举办"新加坡文化艺术节在法国"。这是新加坡首次在法国举行如此大规模的文化交流活动。威尼斯双年展是世界最重要的艺术活动之一。新加坡从2001年开始参加威尼斯双年展。2013年,新加坡为了重新规划参与方向,暂时退出了第55届威尼斯双年展。国家艺术理事会筹措在威尼斯双年展设立

① J.Z.爱门森(J.Z.Edmondson),N.P.爱门森(N.P.Edmondson).世界文化和文化纷呈中的传播策略:一个致力于跨文化融洽交流的计划.载于J.Z.爱门森.国际跨文化传播精华文选.浙江大学出版社,2007:2.

② Singapore Performing Arts Showcase in Paris, 8 October–28 November 2010. https://www.nac.gov.sg/media-resources/press-releases/Singapore-Performing-Arts-Showcase-in-Paris.html,2020-07-03访问。

新加坡长期馆,并从2013年起对场地进行考察。2015年5月6日,意大利第56届威尼斯双年展的新加坡馆开幕。全新开放的新加坡馆地理位置优越,5米高的空间更适合展出当代艺术。新加坡总理公署兼文化、社区及青年部政务部部长陈镇泉说:"此次回归威尼斯双年展,显示了我们对推介本地艺术家的决心。他们将能够与国际艺术接轨,让世界认识他们。威尼斯双年展的新加坡长期展馆也彰显我们对艺术家的承诺,在国际上舞动新加坡的旗帜。"

除了通过各种项目资助本国艺术参加国际展演之外,新加坡还积极搭建本国艺术的国际传播平台。国家艺术理事会、新加坡国际基金会通过与多个国家签署谅解备忘录的方式,争取与众多国外的重要城市和文化艺术机构合作的机会。例如,1992年国家艺术理事会与苏格兰艺术理事会和斯特拉斯克莱德地区委员会签署备忘录,2005年与英国艺术理事会、2009年与墨尔本签署备忘录。2011年5月,国际基金会与英国理事会签署备忘录,双方就通过艺术和文化交流来加强新加坡和英国之间的文化联系达成一致协议[①]。他们合作开展了"艺术家住宅交换"项目,期望通过两国艺术家的交流与合作能够使彼此获得新的视角、观点和灵感,从而提升彼此的创作意识、沟通社区文化[②]。新加坡国家艺术理事会还通过与国外艺术机构的合作,积极建立国际文化网络。2004年,由上海国际艺术节和新加坡国际艺术节倡议,亚洲艺术节联盟成立了。这是即欧洲艺术节联盟和澳洲艺术节联盟之后成立的第三个国际艺术组织,有利于促进亚洲各艺术节之间,以及亚洲艺术节与其他国际艺术节之间的交流、合作与互动。

2. 引进来

首先,通过大力拓展大型艺术活动,如新加坡国际艺术节、新加坡美术展、新加坡作家节和新加坡双年展等,吸引国外艺术家和艺术作品走进新加坡,使新加坡成为东南亚乃至全球重要的艺术交流平台。国家艺术理事会的新加坡会展计划(Convene-In-Singapore Scheme, CISS)就致力于"寻求咨询、援助与津贴,争取在新加坡本地举行各种国际艺术活动或展览的主办权"。目的是通过支持本地艺术团体在新加坡主办国际艺术活动、会议与展览,促使新加坡成为举行区域或国际艺术活动的理想地点。1999年推出的主要展出新加坡和世界各地一流当代艺术作品的新加坡艺术节(2014年更名为新加坡国际艺术节),至今已经成长为具有不凡的国际知名度的艺术节,是亚洲同类型中最具影响力的、标志性主流艺术节之一。在2015年新加坡国际艺术节上,三

① Mr Lui Tuck Yew, Minister for Information, Communications and the Arts, at the signing ceremony of SIF and the British Council's MoU on Arts and Thought Leadership. https://www.sif.org.sg/Latest/Newsroom/Data/Newsroom/newsroom-speeches-18-may-2011-2,2020-07-03访问。

② The Singapore International Foundation-British Council Artist-in-Residence Exchange program. https://www.britishcouncil.sg/about/history,2020-09-30访问。

分之二的作品来自国外。始于2006年的新加坡双年展，主要展示包括绘画、油画、装置、新媒体、表演、摄影、录像、出版、声音、壁画和家具在内的当代艺术品，亦已成为东南亚首屈一指的艺术盛会。此外，新加坡国际基金会举办的"跨媒介多元艺术展"、亚太酿酒基金会与新加坡美术馆合办的"特出艺术奖"等皆已成为亚太地区颇具影响力的艺术赛事。"跨媒介多元艺术展"两年一度，至2014年已举办三届，邀请来自中国、印尼、印度、马来西亚、英国和美国等多个国家的127位艺术家展出187件视觉艺术创作，为期3个月，使新加坡在全球化语境中展现了自己的魅力。这些大型艺术活动的举办，不仅大大增强了新加坡浓厚的国际艺术氛围，培育了新加坡艺术家和不同民众的全球思维，而且愈益成功地将新加坡打造成为东南亚乃至全球当代艺术的重要门户，新加坡越来越成为地区性的乃至全球性的当代艺术交流和对话的平台。

其次，积极建设展示国际艺术的场馆等硬件设备。2015年，新加坡的一大盛事就是新加坡国家美术馆开幕。该馆用了10年时间筹备、设计、兴建，占地64 000平方米，建筑经费逾5.3亿新元。国家美术馆由前高等法院和前政府大厦改建。新加坡认为若馆藏仅注重本地作品，不足以提高美术馆本身的国际地位，而其建设国家美术馆的目标之一就是将之发展为"全球最大的东南亚艺术公共珍藏馆"。这是首个从区域出发、聚焦于东南亚艺术历史发展的长期展馆。其馆藏艺术品来自东南亚十国，解说有四种官方语言。

最后，积极引进国际艺术人才。新加坡"外国艺术人才计划"由新加坡移民与关卡局（ICA）和国家艺术理事会（NAC）于1991年共同发起。该项目的宗旨是协助符合条件的、在各自领域有杰出成就的外国艺术人才，申请成为新加坡永久居留居民。舞蹈、音乐、舞台剧、文学艺术、视觉艺术以及相关的专业技术等一系列的艺术相关领域的海外人才，只要具备以下的杰出成就，都可以提出申请：①积极参与著名的演出、展览等。②在国内或国外有良好的声誉（在比赛中获奖，得到认可）。③至少3年的正规教育培训（拥有学位、文凭或专业证书）。④超过6年的工作经验。⑤在未来，积极参与新加坡艺术的发展。该计划为新加坡引进了众多优秀的海外艺术人才，对新加坡艺术的国际化功不可没[①]。

三、新加坡资助艺术国际传播的特点

"作为符号系统，艺术的传播必须具备一定的时空性、相应的文化背景、传者与受者

① Foreign Artistic Talent Scheme. https://www.nac.gov.sg/whatwedo/engagement/capabilityDevelopment/professionalDevelopment/careerNArtisticDevelopment/foreign-Artistic-Talent-Scheme.html，2020-07-03访问。

的经验对等等先决条件,才能成为有效的意义体系,进而对人们的日常生活和行为方式产生影响。"①新加坡对艺术国际传播的资助非常注重对传播内容的选择和对传播时空、传播方式的策划,追求通过艺术国际传播,实现对"人们的日常生活和行为方式"的渗透。

1. 与时俱进

新加坡政府和社会组织根据国家文化建设的发展和民众的需求,不断调整其资助艺术国际传播的策略和资助重点,以期起到引领和推动新加坡文化和经济发展、不断提升民众综合素质的目的。

鉴于新加坡的艺术景观已经有了极大的变化,从艺术从业者结构的变化到艺术新兴市场的兴起、新艺术形式的出现以及艺术观众和社区的变化,新加坡国家艺术理事会从2011年开始筹备,在2012年经过一年时间的各种改进后,于2013年2月18日出台了新的资助框架。新的资助框架以更加灵活的方式满足被资助者的需求,对新的艺术形式更加包容,延长了艺术资助的时间,加强了艺术资助的力度。新的资助框架更加注重对艺术市场和观众的培植。除了原有的国际发展基金用于国际艺术市场的开发之外,其又增加了"新的市场和观众发展资助计划"。该计划用于资助开展艺术市场研究和进行艺术品牌及市场的咨询,旨在帮助艺术家和艺术团体更好地了解国内外艺术市场和观众需求。2014年新加坡政府又设立了总值2500万新元的"文化外交基金",资助艺术家到海外表演交流。由此可见,随着新加坡艺术国际传播平台一一建立,新加坡的国际艺术形象广为传播,东南亚艺术和当代艺术的资助重点愈益凸显,新加坡对于艺术国际传播的资助也更加有的放矢。

2015年新加坡成立了"未来经济委员会"。环保、创意和创新等领域备受新加坡关注,被视为驱动新加坡未来经济的主要引擎之一。新加坡正在寻找下一个国家发展机遇。或许正因如此,新加坡庆祝建国五十周年的全球创意巡展以"创:新"为名。首场展览2015年4月22—26日在北京开启,随后到伦敦和纽约相继展出,11月在新加坡举行闭幕展。"创:新"向世界展示新加坡本土各个领域多元化的创意人才及其成就,着力打造新加坡充满创意和创新活力的国际新形象。新加坡旅游局大中华区首席代表兼署长周振兴先生表示:"凭借此次艺术之旅,我们迫切期望各国的观众可以以全新视角来看待新加坡。我们也相信,这次巡展将会推动未来合作,同时增加公众同我们的创意社区的接触,加深大众对其的认可。"②

长期以来,国际社会对新加坡政府的艺术政策偏向于商业和实用,忽视学术体系发

① 朱凌飞. 人类学视野中的艺术传播与社会权力建构. 思想战线,2013(4):10.
② 网易艺术. 新加坡"创:新"全球创意巡展,四月北京首站开幕. http://fashion.163.com/15/0423/15/ANT8CQT000264MK3.html,2020-07-03访问.

展,一直持有不少批评意见。新加坡政府针对这一批评,有意识地完善和改进其艺术资助政策。2008年设立了"艺术创作基金",完全用于资助艺术创意过程,呵护艺术创作的纯粹性,希望借此改进新加坡通过艺术资助拉动经济的形象[①]。此外,位于吉尔曼军营艺术区的新加坡当代艺术中心(Centre for Contemporary Art, CCA)由新加坡经济发展局支持,是一个隶属于新加坡南洋理工大学的研究机构。当代艺术中心(CCA)不仅举办各种大型展览而且注重推动当代艺术的学术研究和教育,将自己打造成一个学术研究和讨论的中心,填补了新加坡这一领域的空白。此外,当代艺术中心的国际艺术家驻留项目,是新加坡首个国际孵化项目。

2. 随和亲民

2011年7月16日,新加坡总理李显龙在主持新加坡艺术学院开幕式时指出:我们的目标不是制造一座人人都想攀登的巅峰,而是制造一个群峰连绵的山脉。让每个人都能各自选择自己有兴趣的领域,投入激情和努力去争取最好的表现,最终能见到每个山峰上都站满了人。他承诺政府将继续投入资源、扩展艺术领域,愿景是2025年让参加和享受文艺活动的新加坡人比例从当时的五分之一提高到一半。新加坡始终强调深入社区,将艺术送到每一位民众身边,"让艺术成为一种生活方式"。不仅国家艺术表演中心,而且新加坡政府所举办的各种文化艺术活动都被要求能够适合不同观众的口味,包括各种类型的音乐、舞蹈、戏剧及视觉艺术在内的文化艺术活动,都把焦点集中在艺术教育和增加大众能接触到艺术的机会上。

2011年第三届新加坡双年展以"开放日"为主题,旨在研究艺术过程与人们日常交往之间的联系。在广阔的国际语境下,邀请人们进入当代艺术的实践中来,期望能够跨越公众和私人的界限,渗透或消弭种种既存的区隔和分界。2012年新加坡人民协会启动了以社区为对象的百盛艺术节(Passion Arts Month),陆续在各社区成立艺术与文化俱乐部。至2013年10月24日,已成立社区艺术与文化俱乐部86个,初步实现了"人人艺术,处处艺术,时时艺术"的愿景。每年百盛艺术节都设立不同的主题,2014年主题是"非一般视觉艺术作品展"。2015年配合新加坡建国五十周年大庆,主题是"我们爱新加坡"。在社区艺术与文化俱乐部展出的并不仅仅是民间艺术,本地的著名艺术家以及国际艺术家都会将社区艺术与文化俱乐部作为展示的平台。新加坡艺术节在2013年曾停办一年,原因是艺术节观众逐年下滑。在《艺术与文化策略检讨报告》(Arts and Culture Strategic Review)的指导下,重新思考新加坡艺术节的发展方向,寻求使艺术节与时俱进、与新加坡人更加息息相关的办法。2014年,新加坡艺术节更名为新加坡

① Arts Creation Fund Building Cultural Bank of Singapore Arts, https://www.nac.gov.sg/media-resources/press-releases/Arts-Creation-Fund-2008.html,2020-07-06访问。

国际艺术节,以"遗产"为主题复办,更加突出新加坡本地艺术和海外艺术的亮点,更加注重通过工作坊、小型演出、艺术家交流等方式吸引新加坡人民的注意力,借此提升参与度。2015年新加坡国际艺术节更是首次走入社区,与百盛艺术节联合举办"家的故事"项目,让居民以短剧方式诠释他们对家的情感和人生体验。

新加坡国际基金会的"渐进(Little By Little)"项目是一个具有持续性的重要文化交流项目。该项目启动于2011年10月,是一个月度的系列文化交流项目,主要面向外交和专业团体,旨在引导不同文化背景的人或机构跨越文化的界限,向着美好的目标共同前进,分享彼此的观点、技术、资源以增进理解、提升生命。迄今为止,在新加坡社区,参与这个项目的包括比利时、印度尼西亚、日本、墨西哥、泰国、美国大使馆和澳大利亚、印度和马来西亚的高级委员以及日本创意中心、泰国舞蹈协会、韩国艺术专业人士、越南社区、秘鲁社区和英国社区等。"渐进"项目的开展主要借助艺术的桥梁。来自不同国度和文化背景的参与者被邀请与新加坡的青年学生们一起分享一个小故事、一首歌、一个舞蹈或其他能够代表被邀请者文化的艺术形式。

由此可见,新加坡为了切实提升民众的综合素质、培育民众的全球视野和思维,已经探索出一系列行之有效的举措。从大型的国际艺术活动到民间的国际艺术交流,他们持之以恒地坚持"让艺术深入新加坡的每一个角落"的理念,以项目运作的形式,把各种国际艺术展演带到社区邻里,带到国人家门前。其中包括了各种类型的艺术形式,不仅有歌舞、曲艺、戏剧,而且有绘画、装置艺术、音乐会、舞蹈等。

世界经济论坛2015年9月30日发布《2015—2016全球竞争力报告》,新加坡居第二位,仅次于瑞士。中国排在第二十八位,与上年度持平。2015年12月4日,由华东政法大学、上海市政治学会主办的《2015国家治理指数年度报告》发布,对全球111个主要国家的治理情况进行了比较和排名,新加坡位列第一,中国位列第十九。由此可以看出,作为一个国小民寡、自然资源和文化资源都极为欠缺的国家,新加坡在短短的五十年中已经成功地将自己打造成为一个充满创新活力、具有无限发展潜力的国度,更是全球著名的当代艺术中心、创意中心。毫无疑问,新加坡这一国际形象的确立与新加坡对文化艺术国际传播的一贯重视和扶持有着密不可分的关系。

备注:本书中关于新加坡国家艺术理事会和新加坡国际基金会的宗旨理念、机构设置和项目运作的资料皆来自新加坡国家艺术理事会、新加坡国际基金会的历年年度报告和官方网站。

四、我国资助艺术国际交流的现状与问题

我国政府一直非常重视艺术的国际交流与合作。特别是随着中国经济实力的增强,

文化软实力的建设成为重要的战略目标。增强中国文化的全球影响力、塑造良好的国际文化形象、为全球文化的发展作出贡献是我国政府的重要文化政策。我国政府也高度重视中国艺术的国际传播与交流。中华文明源远流长、博大精深,中国艺术("宗白华认为中国艺术是中国文化史上最中心最有世界贡献的一方面"①)的国际传播不仅有利于我国国际形象的塑造、扩大中国文化的影响力,而且对于世界文明的发展亦具有不可替代的贡献。如何组织和推动中国艺术的国际传播,新加坡政府和社会组织资助艺术国际传播的经验值得我们深入分析和借鉴。

东南大学博士后方浩在2015年"中国艺术海外认知国际学术研讨会"上发布了调研报告《2014年中国艺术国际传播发展态势特征分析研究》。该报告以东南大学中国艺术国际传播协同创新中心发布的2014年中国艺术国际传播舆情简报数据为研究样本,经过统计与分析,报告指出"(2014年)中国对外艺术传播的总数量是770项",其中,"以作品展映形式进行的艺术传播活动最多……占比42.1%","在2014年中国艺术国际传播活动中,……政府组织的数量达到了580项,占比75.3%,占整个传播活动的3/4,……民间组织所占数量是190项,占比24.7%"②。由此可见,在艺术的国际传播与交流这方面,我国与新加坡类似,都是以政府组织和资助为主导,以社会组织为辅助。

不过,长期以来,我国负责艺术国际传播与交流的政府部门主要是文化部以及各文化厅、文化局和各驻外大使馆等文化中心。我们缺乏一个类似于新加坡"国家艺术理事会"这样的专门机构。2013年12月30日,国家艺术基金正式成立。这标志着我国对艺术事业的资助、扶持理念和机制进入了一个新的发展时期。国家艺术基金在《章程》中单列出一章专门谈"合作与交流",有意将国家艺术基金打造成为一个各类艺术机构、团体合作的平台,支持我国艺术家参与国际合作交流,吸引海外艺术家参与国内艺术发展和艺术创作。成立以来,国家艺术基金积极主动与海外相关文化艺术机构互动交流,建立合作关系。2015年"7月,蔡武理事长率代表团访问比利时、英国、美国,与比利时弗拉芒视听艺术基金、英格兰艺术委员会、英国艺术基金、英国文化协会、美国国家艺术基金会、美国国家人文基金会、纽约基金会等13个文化艺术机构就建立合作关系进行了探讨"③。2015年10月,国家主席习近平和夫人彭丽媛对英国进行国事访问期间,国家艺术基金管理中心主任韩子勇代表艺术基金与英国文化协会首任执行官锡兰·德

① 宗白华. 美学散步. 上海人民出版社,2004:68.
② 经方浩博士允许,引用其尚未发表的调研报告《2014年中国艺术国际传播发展态势特征分析研究》中的相关数据,在此致谢。
③ 国家艺术基金积极助力中国对外文化交流. http://www.cnaf.cn/gjysjjw/jjdtai/201601/c277b02b25764eefa7b5c2ddb5301d19.shtml,2020-07-03访问。

韦恩（Ciarán Devane）签署《国家艺术基金与英国文化协会战略伙伴合作备忘录》①。从2014年国家艺术基金的项目运作来看，其共立项"传播交流推广资助项目"79项，约占全部立项数目的20%。2015年，国家艺术基金共立项"传播交流推广资助项目"107项，比去年增长28项，但是与全部立项数目的比例下降到14.7%，同比下降5.3个百分点。与新加坡国家艺术理事会相比，我国国家艺术基金的项目运作，目前总体上以"艺术作品"为核心，注重民族艺术的传承与国内推广，传播交流的方式以资助艺术作品"展览""巡演"为主。可见，我国国家艺术基金在项目设计的战略性、项目运作的灵活性等方面都还需要积累更多的经验，以有效实现中国艺术的国际传播，达到通过艺术国际传播与交流，培养中国艺术家和民众的全球思维和视野、塑造中国良好的国际形象的目标。2015年12月11日，全国首家省级政府艺术基金——江苏艺术基金在南京揭牌。江苏艺术基金的设立充分体现了创新理念，在参照国家艺术基金模式的基础上设立董事会②。这意味着中国各级政府部门都开始调整艺术资助的理念和机制。这无疑大大有利于中国艺术的发展和国际交流。

1984年，中国第一个艺术基金会潘天寿基金会成立以来，根据基金会中心网的数据统计，截至2016年3月23日，我国主要关注艺术领域的基金会已达141家，涵盖了美术、音乐、舞蹈、影视、戏剧、戏曲、艺术产业等几乎所有的艺术门类。我国艺术基金会在资助扶持艺术创作、艺术展演、艺术研究、艺术教育、创意产业等方面运作了众多项目，作出了不可替代的贡献。但是，我国艺术基金会在如何资助和推动艺术国际传播这一领域还有很多的工作有待开展。如何与政府和社会以及国内和国外的非营利组织合作，共同搭建促进艺术国际传播的平台？如何运作项目，更有效地促进中国艺术走出去和外国艺术走进来？如何通过艺术国际传播进一步提升中国文化的世界影响力、提升中国大众的全球意识和艺术素养？这些都是年轻的国家艺术基金、陆续成立的地方艺术基金和正在发展壮大的我国艺术基金会急需部署和规划的重要问题。

① 国家艺术基金管理中心主任韩子勇出访英国与英国文化协会签署战略合作备忘录. http://www.hehechengde.cn/news/culture/,2015-11-04/44493.html,2020-09-30访问。
② 王炜.江苏率先设立省级艺术基金.中国文化报,2015-12-16访问。

第三节　公众接触度与艺术卓越性
——美国艺术资助的两个维度

一、资助艺术是美国提升其国家软实力的文化策略

美国在建国之初并没有重视文化艺术。由于"美国是一个地方分权的国家,中央集权的联邦政府的权力有限。由于中央政府对于信息文化的管理极为排斥,美国在设立类似于欧洲中央集权国家的文化部或对外文化机构方面持消极态度"[①],因此联邦政府的文化政策缺乏资助艺术的内容,艺术资助一直被认为应该隶属于私人领域。自1929年经济危机爆发,富兰克林·罗斯福实施"新政",将社会文化列入"新政"计划。罗斯福认为国家需要艺术,联邦政府开始引导美国寻求一种属于自己的文化。在冷战最激烈的20世纪60年代,美国越来越意识到文化软实力的重要性,"人们普遍认为文化战争也是冷战的一个方面"[②]。肯尼迪总统上任之后,为了应对"苏联自称是知识分子与艺术家的威胁……在美国对艺术创造的保护成为一种必要,这是反对苏联宣传的一种具有国际视野的武器"[③]。美国联邦政府认可艺术对于美国的价值,认为联邦政府应该担负起在艺术方面的责任,1963年6月12日肯尼迪创立了国家艺术委员会。肯尼迪遇刺之后,继任的约翰逊总统继承发扬了肯尼迪的文化思想,认为艺术对于建设伟大文明至关重要。在约翰逊的提议下,1965年"国家艺术基金会"建立。这是联邦政府级别的艺术事务所,主席由总统提名。在艾森豪威尔执政时期,"美国新闻署"成立,美国政府越来越注重文化宣传。在尼克松时代,艺术对于国家的价值越来越得到美国的认同,此后历届总统的施政纲领,无论是比尔·克林顿的美国"公民社会"重获活力计划,还是奥巴马的"城市复兴"计划,艺术在其中都占有一个重要的位置。

但是,美国联邦政府对文化的引导始终以隐蔽的方式进行。为了维护自由、民主、去中心化的美国精神,限制国家介入艺术,历届联邦政府都反复强调,美国的艺术资助应该由各州、各城市负责,应该依靠个人捐赠,来自联邦政府的资助只是拓宽了美国艺

① [日]渡边靖.美国文化中心:美国的国际文化战略.金琮轩译.商务印书馆,2013:134.
② [日]渡边靖.美国文化中心:美国的国际文化战略.金琮轩译.商务印书馆,2013:24.
③ [法]马特尔.论美国的文化:在本土与全球之间双向运行的文化体制.周莽译.商务印书馆,2013:14.

术资助的道路,但绝不会改变美国原有的艺术资助体制。换言之,联邦政府只是起到边缘的、建设性的作用。如同尼克松所言,联邦政府的作用是催化剂:它应该鼓励创新,促进公共和私人领域对文化发展的努力[①]。从投入艺术的金额上来看,美国联邦政府直接资助艺术的数额与来自私人领域的捐赠差距巨大。但是,一方面,美国政府通过其慈善捐赠享受税收减免的政策来助力慈善,私人领域投入艺术的金额越大,享受的税收减免金额也越大;另一方面,美国为数众多的私人基金会与政府有着千丝万缕的关系,特别是某些大型私人基金会的核心人物本身就是政府高层,他们既是慈善家,又是政治家。例如纳尔逊·洛克菲勒即是洛克菲勒兄弟基金会的核心人物,又曾连任四届纽约州州长,并曾担任杰拉尔德·鲁道夫·福特总统执政期间的副总统。因此,不少私人基金会的捐赠方向很大程度上也体现了美国的文化策略。例如在冷战时期,抽象表现主义绘画被认为是现代艺术中最具美国特色的,极好地代表了冷战时期美国的意识形态,该流派的代表人物马克·罗斯科和杰克逊·波拉克都曾收到罗斯福任期内建立的联邦艺术计划的奖助金。美国国务院曾经有意将这一现代艺术流派变成工具,用来在国外推广美国价值。但是由于遭到国会反对,这一设想在20世纪50年代被联邦政府放弃,但却得到了大的私人基金会,例如洛克菲勒兄弟基金会和大的博物馆的资助,这一计划从而得以继续实施。1947年成立的美国中央情报局也会对一些私人基金会提供资助,通过这些基金会去资助一些文化展览、交流活动。文化资助的这种彻底的隐身性是美国塑造其民主多元的国家形象的重要手段。而正是通过1929年经济危机以来,美国联邦政府越来越明确的资助艺术、建设伟大的美国文明的文化政策的引导,美国成功地取代了巴黎成为世界当代艺术中心,美国文化艺术得以形成全球霸权,向全世界宣传美国文化和意识形态、价值观。

那么,以联邦政府的艺术资助为引导,以私人艺术资助为主体的美国艺术资助体制是如何运作,如何努力实现其建设伟大的"美国文明"的目标的呢?增加艺术的公众接触度和追求艺术的卓越性是其实施资助的两个基本维度。各艺术资助机构通过详尽的社会调研,在自己关注的领域运作各种项目,通过艺术改变个人、社区、城镇,通过艺术展现美国文明的活力、独创、前沿。

① [法]马特尔.论美国的文化:在本土与全球之间双向运行的文化体制.周莽译.商务印书馆,2013:110.

二、通过增加公众接触度,提升艺术对社会的影响力

"美国多数文化机构都有对'未被充分服务的'和非传统的受众进行重点关注。"① 从20世纪20年代末至今,历届美国政府领导人都有通过文化艺术来改善美国人的生活和文化,提升公民社会的整体素质和文化水平,促进美国文化发展的愿景。特别是60年代以来,随着美国经济高速发展,消费文明大规模展开,从政府公共部门到私人慈善组织都意识到艺术应该成为美国人生活的有机组成部分。联邦级别的国家艺术基金会的成立和大型私人基金会对社科领域的关注和转向,都是这一思想的体现。让更多的美国人接触艺术,向一直以来被忽略的地区和民众传播艺术,通过艺术来重新塑造社区形象、复兴城镇和街区,成为美国艺术资助持之以恒的重要领域。

在美国,数量庞大的私人基金会和社区基金会以及政府公共部门都运作众多旨在"增加艺术的公众接触度"项目。其中,美国国家艺术基金会(NEA)因其特殊的政治地位,一直引领着"增加艺术的公众接触度"的资助方向。它具有明确的目标:"将艺术的繁荣传遍全国,从大城市人口密集的街区到广阔的农村,让每一个公民都享受到美国伟大的文化遗产。"② 美国国家艺术基金会成立以来,曾遭遇数次发展危机。其第二任主席南希·汉克斯任职期间,秉承"让所有美国人都能接触到文化"的理念,使基金会进入其发展的黄金时代。正是国家艺术基金会在"增加艺术的公众接触度"这一领域的付出和所取得的成果,屡次为其重新赢回国会和社会的信任。据统计,从1965年成立至2000年的35年间,NEA已向全美各地的艺术组织和艺术家提供了超过111 000千笔资助,平均每年高达3 171笔③。NEA的2016年年度报告再次强调,"作为联邦机构",它"在过去50年中一直致力于资助、推动和加强艺术团体的创造力,确保每一个美国人都能通过参与艺术活动获益"④。

NEA的项目分为针对组织机构、针对个人和合作协议三种类型。我们在NEA执行的所有项目的申请要求中,都可以看到它对"公众性"的强调。无论是哪一种类型的项

① [法]马特尔. 论美国的文化:在本土与全球之间双向运行的文化体制. 周莽译. 商务印书馆,2013:304.

② Mark Bauerlein, Ellen Grantham, eds. National Endowment for the Arts: A History, 1965–2008. Washington, D. C.: National Endowment for the Arts, 2009: 1.

③ Bill Ivey. Foreword to National Endowment for the Arts, 1965–2000: A Brief Chronology of Federal Involvement of the Arts. Edited by Katherine Wood and Barbara Koostra. Washington, DC: National Endowment for the Arts, 2000: 5.

④ National Endowment for the Arts 2016 Annual Report. https://www.arts.gov/about/annual-reports: p3, 2020-09-30访问。

目,NEA尤其注重强调该项目所具有的社会意义,强调要将艺术的影响力传播到每一个社区、每一个角落、每一个人。其服务领域包括公民素质、社区文化以及经济、军事等。NEA运作供组织机构申请、供个人申请以及与区域艺术机构合作等项目。

在可供组织机构申请的项目中,有"艺术作品""挑战美国""我们的市镇""艺术作品研究"四大类别。"艺术作品"是NEA的核心项目。基金会对"艺术作品"进行资助,不仅仅因为它是符合最优秀标准的艺术创作,而且这一创作要具备"适合公众参与的多元性""能够令人终身学习""能够令社区加强沟通"等特质。NEA认为艺术作品通过提高个人和社区的价值,将人与人联系起来,并且将人与自己创造的东西联系起来,从而赋予社会和经济创造力和创新能力。NEA认为优秀的艺术具备这样的催化效应。NEA要求美国艺术和设计组织必须包含其社区全方位的人口特征,这里的人口特征既包括其自然特征也包括其认知特征。为此,NEA尤其支持那些在观众、计划、艺术家、管理、员工等方面体现出最大限度的包容性的项目,尤其欢迎那些明确聚焦于包容性的项目。"挑战美国"项目尤其注重参与性,不局限于专业的艺术项目,欢迎强调艺术在社区发展中的作用的项目,特别强调项目要以其多样化和优秀的艺术作品来吸引公众。"我们的市镇"项目通过支持将艺术融入社区,将艺术与社区的文化、经济、交通、教育、公共安全等规划融为一体,从而实现艺术惠及最普遍大众的目的。"艺术作品研究"支持调查艺术的影响力与价值、美国艺术生态的各个组成部分以及艺术与美国生活的其他领域之间的相互作用的研究。

在可供个人申请的项目中,有"创意写作"和"翻译"项目。这两个项目同样注重参与者的广泛性和影响力的传播。据统计,2014年NEA颁发38项创意散文写作文学创作奖学金,奖金共95万美元。这一项目收到符合条件的手稿超过1 300份,获奖者从27岁到60岁不等,遍布美国18个州。此外,NEA还授予19位获奖者翻译奖学金,奖励他们将12种语言的小说、散文、诗歌等翻译成英文。在2014年,为了庆祝NEA为美国的翻译工作做出的贡献,NEA还创建了一个新的出版物《移情的艺术:赞美翻译文学》。这本书囊括了19位获得NEA奖励的翻译者和出版者撰写的发人深省的文章,谈论翻译艺术对人们理解其他文化和其他思维方式的帮助。

在NEA运作的项目中,面向艺术机构提供资助的"合作协议项目"占有很大的比重。约40%的资助金被授予NEA的长期合作伙伴:州艺术机构(SAAs)和地区艺术机构(RAOs),每年约有4 500个社区在此项资助中受益。之所以"合作协议项目"在NEA占有如此大的比重,是因为NEA认为比起直接资助艺术组织或个人,对区域艺术机构的资助更加能够将艺术的影响力传播到更多社区。NEA还为各州和地区的艺术机构专门设立了"国家服务项目"。"国家服务项目"的资金由国会指定,专用于州艺术机构和地区艺术机构。除了与州艺术机构、地区艺术机构合作之外,NEA还与联邦一级的艺

术机构合作。例如,2014年,蓝星博物馆参与了NEA的倡议,国防部和蓝色星季家庭在阵亡将士纪念日到劳工节期间,向现役军人及其家属提供博物馆免费入场券。在2014年,有2 200家博物馆参与了此项目,受益人数约70万,遍布美国50个州和哥伦比亚、波多黎各、萨摩亚3个特区。NEA与国防部合作的另一个项目是"NEA/沃尔特·里德艺术愈合"。该项目启动于2011年,用于资助在沃尔特·里德优秀国家战略中心的创造性艺术治疗,服务于退役军人创伤性脑损伤和心理健康治疗。此外,NEA还持续与总统委员会的艺术与人文项目合作,例如国家艺术人文青年计划奖(PCAH)、国家人文基金会(NEH)、博物馆和图书馆服务研究所(IMLS)等项目。为了系统深入地研究艺术对个人、社区以及社会各个层面的益处和作用,NEA研究和分析办公室(ORA)2012年与人口普查局合作,开展了迄今为止全美最大规模的一次"公众参与艺术"的全国调查。从2012年开始,NEA还与经济分析局建立合作伙伴关系,第一次从宏观经济层面衡量美国创意产业。经济分析局创立了一个艺术和文化生产卫星账户,用于计算艺术和文化对国内生产总值的贡献,研究艺术是如何影响人类生命的各个方面。这个项目根据2012年的最新数据得出结论:估计艺术和文化向美国经济贡献了大约超过698亿美元的价值,约占GDP的4.32%,超过了运输和仓储的贡献①。

由此可见,以NEA为代表的艺术资助组织和机构所运作的旨在增加公众接触度的艺术资助项目不仅广泛作用于美国的个人、社区和城镇,而且越来越渗透到其他领域,深入影响着美国的社会面貌和经济发展。

三、为实现艺术的卓越性提供一切保障

美国文化之所以能够在全球范围内广泛传播其价值观和意识形态,这并不仅由于它拥有发达的文化产业。"由独立机构中的非营利的大交响乐团、当代艺术博物馆、舞蹈团、大学和出版社所产出的以卓越为标志的'雅文化'也同样供应给全世界的音乐厅、文化中心和图书馆……美国的精英主义文化和卓越文化也同样占据主导地位……凭借前卫、反文化和反对现代体制(另类)文化的活力,美国也在产生影响。"②通过追求艺术卓越来证明美国文明的伟大,是美国文化策略的核心,也是美国艺术资助的另一个重要维度。如果说对艺术卓越性的追求,往往因其与文化精英主义、前卫艺术、实验艺术的纠缠导致在申请公共部门的资助过程中受到来自国会、议会以及公民社会的诸多

① National Endowment for the Arts 2014 Annual Report. https://www.arts.gov/about/annual-reports,2020-09-30访问。
② [法]马特尔.论美国的文化:在本土与全球之间双向运行的文化体制.周莽译.商务印书馆,2013:448.

质疑而经常遭遇不顺，那么此时，私人慈善则为美国艺术对独创性、冒险、专业品质的追求提供了丰厚资助。美国艺术之所以能在各艺术领域位于前沿，与各私人基金会的长期资助密不可分。美国私人基金会对艺术的专业性、独创性、前沿性的资助，往往长期专注于某一领域，为富有创新精神的艺术家提供甚至包括其生活在内的资助，竭尽所能助力艺术家的创造性活动。在这一方面，安迪·沃霍尔视觉艺术基金会（The Andy Warhol Foundation for the Visual Arts）是一个极好的案例。该基金会成立于1987年安迪·沃霍尔去世以后，专门致力于支持当代视觉艺术创作、展示和文献整理，"尤其支持那些实验性质的、未被充分认可的或具有挑战性质的视觉艺术"①。

资助艺术家的创造性活动是安迪·沃霍尔视觉艺术基金会工作的核心。其"创意资本项目"致力于对个别艺术家直接提供充足的补助，是基金会的核心项目。该项目开始于20世纪90年代中期，因国家艺术基金会终止了对艺术家个人的资助而设立，用于支持艺术家的实验性、创新性或挑战性的艺术项目，帮助艺术家完成其创新性艺术活动的关键工作，尤其是初始工作。基金会对艺术创新的扶持还体现在其"策展项目"。通过"策展项目"，基金会致力于在关键时刻给予艺术家帮助，展示他们的作品，或者通过为他们创建首个展览，抑或仅仅通过给他们一个机会，为他们创作出新作品提供支持。无论是在各大主要机构举办的知名艺术家的回顾展，还是在乡村地区的小场地举办的新兴艺术家展，基金会都给予资助。在所有的展览项目中，基金会对于当代艺术的展示提供最强有力的支持。在实施展览项目的时候，基金会尤其注重支持那些提供了多样性角度和思考然而又不太为人所知的艺术家或艺术组织。例如，1992年基金会为艺术家弗雷德·威尔逊举办展览，这是一个突破性的项目。正是这次展览使社会意识到威尔逊的作品具备永久收藏的价值。通过威尔逊的作品，公众对于过去的传统有了不同的认识，意识到了一个可视的、具备多种可能性的美国历史。

安迪·沃霍尔视觉艺术基金会的资助之所以对视觉艺术具有无可置疑的推动力，其工作的杰出之处还在于将目光投向那些影响艺术家创新活动的周边因素，例如艺术家所属的艺术组织、艺术家所在的社区、艺术家遭遇的突发事件等，并为改善艺术家的创作环境而努力。"沃霍尔倡议"项目的设立源于基金会在服务于视觉艺术家个人的过程中，逐渐意识到对于经常为生存奋斗的艺术家而言，小型视觉艺术组织对他们的创新而言至关重要。安迪·沃霍尔视觉艺术基金会给予选中的中小型视觉艺术组织12.5万美元的资助和专业的咨询服务，目的是帮助这些团体获得更稳定的财务基础，从而改善他们为艺术家提供的服务。对于这些团体的领导人，基金会召集两年一度的会议，为他

① Joel Wachs, Sherri Geldin. Introduction to the Andy Warhol Foundation for the Visual Arts 20-Year Report 1987–2007（Volume Ⅰ）. https://warholfoundation.org/pdf/volume1.pdf, 2020-09-30访问。

们提供网络、工作坊以及非营利管理顾问等培训课程。从1999年项目设立至2007年，基金会已经为58个中小型视觉艺术组织提供资助。基金会对这些新兴艺术家所在的社区也给予重要的资助。例如基金会实施的著名的"排屋计划"是一个位于非洲裔美国人心脏社区的公共艺术项目。该项目旨在资助艺术家创作与非洲裔美国人历史和文化有关的艺术作品，并将他们的创作与所在的社区联系起来。艺术家住宅项目也是安迪·沃霍尔视觉艺术基金会重要的项目类型。安迪·沃霍尔视觉艺术基金会执行的著名的艺术家住宅项目有匹兹堡的床垫厂以及休斯敦格拉塞尔艺术学校项目。"紧急补助"项目的设立受到两次重大的国家危机的影响：2001年9月11日的恐怖袭击和2005年夏天飓风卡特里娜和丽塔在墨西哥湾沿岸地区造成重大破坏。基金会在此期间除了向警察、消防员和急救医务人员提供援助外，还向受到伤害的地方艺术组织提供帮助。2001年，基金会向32个市中心艺术组织提供了70万美元的紧急援助。2006年飓风过后，基金会工作人员多次前往墨西哥湾地区，评估当地艺术组织的受损情况。从2006年1月到2007年4月，基金会共资助墨西哥湾地区艺术组织185万美元，用于支持艺术组织的恢复和重建以及资助艺术家的工作、住房、工作室①。

"艺术写作"项目是近几年安迪·沃霍尔视觉艺术基金会开始关注艺术批评和关于视觉艺术的总体写作，意识到这是一个基本的但是缺乏资助的领域从而设立的项目。安迪·沃霍尔视觉艺术基金会认为，艺术世界已经全球化，因此艺术记者以及批评家为了全面关注艺术世界必须定期进行昂贵的旅行，然而对于艺术批评和期刊的资助却急剧下降。基金会认为艺术写作是一个蓬勃发展的视觉文化的重要组成部分，对于公众而言，也是易于接触并使其保持理智的部分。因此，"艺术写作"项目鼓励和奖励那些出色的艺术写作。这个项目有两个部分：一是资助写作者，无论他是从事书籍创作还是论文以及新媒体的实验性写作；二是资助非营利艺术出版物，帮助出版物实现金融稳定，增加读者或观众，探索新的出版形式，以及建立新的伙伴关系和分销渠道。

通过分析安迪·沃霍尔视觉艺术基金会致力于资助视觉艺术，特别是为那些处于实验阶段的、富有挑战性的艺术创作提供资助的一系列举措，我们可以看到来自私人领域的艺术资助为美国艺术的卓越性追求提供了强有力的支持，是美国艺术得以在市场体系、公共服务之外保有探索活力的关键所在。

① The Andy Warhol Foundation for the Visual Arts 20-Year Report 1987—2007(volume Ⅰ). http://warholfoundation.org/foundation/anniversary.html, 2020-09-30访问。

小　结

 美国有着全球规模最大的慈善捐助体系。近20年来，平均每年在艺术领域的资助金额达到130亿美元。以私人慈善为主体，由各州、各市负责，去中心化的美国艺术资助机制与美国蓬勃的文化产业、艺术经济以及艺术行业发达的工会系统，共同作用于美国艺术。美国国家艺术基金会自1965年成立，虽然在多次文化论争中都处于风口浪尖，但是作为联邦一级的艺术事务所，国家艺术基金会不仅沟通各地方公共艺术机构、慈善组织、非营利机构，而且使联邦政府的文化艺术政策进一步得到明确和落实，持续发挥其特有的影响力。早在肯尼迪时代，美国联邦政府已经敏锐地意识到资助和发展艺术与美国经济保持活力之间的密切关系。在全球经济发展的新形势下，艺术对于美国社会、经济的作用将进一步被揭示，艺术必将受到美国慈善部门以及各级政府公共部门的更多关注。然而，无论美国的艺术资助策略如何调整，艺术的社会影响力的实现和发挥，都离不开对公众性和卓越性的追求。我国的艺术资助机制与美国有着很大的区别，但是美国艺术资助如何实现其公众性和卓越性追求，使美国艺术成为具有全球竞争力的软实力的举措仍然有不少值得我们借鉴之处。

结语　我国艺术基金会发展所面临的主要问题及发展路径

从1984年诞生第一家艺术基金会开始,三十多年来,我国艺术基金会发展迅速,运作了诸多项目,资助的艺术领域极为广泛,对于推动我国艺术创新、艺术研究、艺术展示交流、艺术教育、艺术产业等都发挥了重要作用。但是,由于我国艺术基金会正处于发展期,其组织管理和项目运作相对而言还比较缺乏经验,这极大地影响了其社会作用的充分发挥。我国艺术基金会与国外发达国家,尤其是美国的艺术基金会相比,不仅在数量和基金会的规模等方面存在不小的差距,而且在资金管理和项目运作等方面,都存在急需克服的难题。"价值是公益组织的起源却不是高峰……进入社会组织层面,仅仅追求个人或者组织的高尚化可能会掩盖或忽视另一个重要性丝毫不亚于价值的维度——专业性……专业性对于价值的有效表达至关重要,其在很大程度上决定着组织本身的发展提炼、积累成长。"[①]概而言之,我国艺术基金会的组织管理、项目运作、资助领域等方面存在的主要问题有以下几个方面。

一、我国艺术基金会发展所面临的问题

1. 我国艺术基金会急需加强组织管理

我国艺术基金会与外国艺术基金会相比,其最明显的一个不同就在于基金会内部的组织机构是否健全。国外成熟的艺术基金会无论规模大小,都有健全的组织机构,各部门都有专职的工作人员,而且工作人员的学历普遍比较高,很多基金会的工作人员都有博士学位。他们基本上是各领域具有比较高的专业素养的人才。因此,外国比较成熟的艺术基金会的运转充满活力,各组织部门职责明确、互相协作。董事局成员负责为项目的设置、审批和验收提供专业支持;项目部为各类项目的申报、审批和项目的开展、验收提供周到的服务和细致到位的监督;财务部为每一个资助提供及时的拨款服务、

① 卢玮静、赵小平、陶传进、朱照南. 基金会评估:理论体系与实践. 社会科学文献出版社,2014:124.

并对款项的使用进行监督;投资部确保基金会的资产实现有效的保值增值。我国艺术基金会大多数都严重缺乏专职工作人员,更有相当多的艺术基金会仅设置一名专职会计,根本没有项目服务人员,更别提投资部门。这一方面是由于我国艺术基金会的资金规模比较小,资金增值困难,因此用于专职工作人员的资金有限,另一方面也是由于我国艺术基金会缺乏专业的组织管理经验。虽然我国艺术基金会都设有会长和理事会,但是很多基金会并没有严格按照规定,每年定期举行理事会议,而且很多理事会成员对基金会的使命、目标和资助领域并不了解,因此并没有真正对基金会的发展起到应有的指导作用。我国艺术基金会的组织机构不健全,严重影响了基金会的发展。很多基金会设立之后,长期不开展项目,或者仅仅每年发放一两次奖学金,无论是项目运作还是资金经营管理都缺乏活力。

2. 我国艺术基金会急需注重项目设置

作为非营利性社会组织,基金会的核心价值体现在它所运作的项目及其产生的社会效益。基金会独特的社会价值是通过其宗旨理念表现出来的。因此,基金会的项目设计和运作首先应以实现其宗旨和理念为旨归。虽然有的项目内容不可谓没有意义,但是与基金会的宗旨理念不符,这类项目的长期开展会使基金会的面貌模糊,影响其独特的社会价值的发挥,也将影响基金会的长期发展。我国部分艺术基金会存在项目运作与宗旨理念偏离的问题。有的艺术基金会下设了慈善、扶贫等相关的项目,虽然也具有深广的社会意义,但是与基金会的宗旨理念有所偏离。艺术基金会不是不可以开展其他领域的项目,诸如慈善、扶贫、医疗救助等。尤其是在一些特殊时期,比如大型的自然灾害突然发生,对人民的生命财产安全造成巨大的破坏和威胁的时候。在这样的时期,所有艺术文化活动都被迫停止,人民急需救助和安置,此时艺术基金会亦可投入救死扶伤、安置灾民的大潮中去。但是,艺术基金会在开展此类项目的过程中,更应该通过对艺术创作人员、重要艺术场所、艺术资料等的救助和保护,充分运用其专业领域的特长,发挥更大的社会价值。

其次,我国艺术基金会的项目设置比较缺乏创新意识。"基金会应该关注问题的产生原因……大多数基金会致力于鼓励创新而非支持非营利组织正在进行中的项目。"[①] 创新是基金会工作的核心准则之一,基金会的工作旨在解决根本问题,而不是救济暂时的困难。基金会工作的着眼点是未来,而不是过去。这都使得基金会极其注重创新性。在美国,"大多数基金会把自己看作是社会的研究和开发机构,也就是说,它们的

① [美]乔尔·J.奥罗兹.基金会工作权威指南:基金会如何发掘、资助和管理重点项目.孙韵译.机械工业出版社,2002:18.

使命是支持那些试验期的或是未经尝试过的项目"①。美国国家艺术基金会在发展的过程中,曾经遭遇极大的挫折和危机。之所以能够重新赢得社会认可和国会认同,很大程度上是因为美国国家艺术基金会通过广泛深入的实地调研之后,及时调整资助策略,开展创新性项目。这些创新性的项目真正有益于美国人艺术权益的公平、素质的提升和社区的发展,乃至经济的进步。安迪·沃霍尔视觉艺术基金会所实施的"排屋计划""艺术家住宅项目""媒体组织资助项目"以及关注艺术家卫生保健和住房问题的"艺术推广计划""艺术空间项目"等,都是从艺术创作的现实出发,创造性地解决艺术家可能面临的各种工作、生活中的困难。我国艺术基金会由于缺乏深入的田野调查和行之有效的组织管理,所实施的艺术资助项目比较缺乏创新意识,不少艺术基金会以发放奖金为主要的项目运作方式,缺乏生机和活力。

最后,我国艺术基金会的艺术资助缺乏焦点关注意识。"基金会经常犯的一个错误叫做分散注意力及资源。"②即便是大型的、资金实力雄厚的基金会也不可能关注所有的问题,对所有的问题提供资助。必须"把自己的精力和资源按一定的比例集中在一定的行为上面。这种集中的结果通常是巨大的"③。"当基金会在一个有限的结构中具有针对性地设计项目,它们就能以最高水准进行运作。没有哪个基金会是万能的。因此,一个基金会要想拥有巨大的影响力,就必须作出艰难选择,并持之以恒。"④而我国为数不少的艺术基金会都存在缺乏资助焦点,精力和资源比较分散的问题。有的艺术基金会变成了慈善基金会,虽然其运作项目、对社会困难人群的救济有深广的社会意义,但是这无疑与基金会的宗旨理念有所背离。安迪·沃霍尔视觉艺术基金会也设置了"紧急补助"项目,该项目的设立起因于美国遭遇的两次重大国家危机。除了对警察、消防员和急救医务人员提供援助外,该项目聚焦于危机中受到伤害的艺术组织,用于支持艺术组织的重建和艺术家的工作室、家园的恢复工作。

3. 我国艺术基金会急需注重交流合作

"跨越传统分界线的项目被称为部门间行为。未来的世界将是一个充满部门间行

① [美]乔尔·J. 奥罗兹. 基金会工作权威指南:基金会如何发掘、资助和管理重点项目. 孙韵译. 机械工业出版社,2002:19.
② [美]乔尔·J. 奥罗兹. 基金会工作权威指南:基金会如何发掘、资助和管理重点项目. 孙韵译. 机械工业出版社,2002:224.
③ [美]乔尔·J. 奥罗兹. 基金会工作权威指南:基金会如何发掘、资助和管理重点项目. 孙韵译. 机械工业出版社,2002:224-225.
④ [美]乔尔·L. 弗雷施曼. 基金会:美国的秘密. 北京师范大学社会发展与公共政策学院社会公益研究中心译. 上海财经大学出版社,2015:3.

为的世界,这和基金会在20世纪中的经历大不相同。"①这种"部门间"行为即政府部门、私营部门和非营利部门之间的合作。即使财力雄厚如洛克菲勒基金会、福特基金会等大型基金会,他们在给予资助的时候,也都会强调项目资金来源的非单一性,希望调动多方面的社会资源来共同解决问题。因此,美国艺术基金会极其注重与其他基金会、其他类型的非营利组织以及国家各级机构,乃至国外的相关部门和机构发展密切的合作伙伴关系。这也是美国艺术基金会的项目开展能够在广度和深度上都达到令人惊异的程度的重要原因之一。例如,美国国家艺术基金会开展的项目,正是通过与州级、市级艺术机构的合作,通过与其他地域性的艺术基金会、艺术机构的合作,从而能够迅速有效地影响全国。此外,美国艺术基金会,无论是国家艺术基金会,还是独立艺术基金会、操作型基金会都非常注重与艺术组织合作,对艺术组织提供资助。我国艺术基金会现在基本上遍布全国,既有半官方性质的公募基金会,同时非公募基金会也越来越多地涌现。而且,我国艺术基金会现在也已经意识到合作对于项目开展的重要性,开始有意识地与各级政府部门、企事业单位和其他艺术基金会合作。例如,中国文物保护基金会在与各级政府、企事业单位的合作过程中就取得了不少成果。我国艺术基金会也正在积极开展国际合作。例如,吴作人国际美术基金会与泰拉美国艺术基金会合作共同资助"西方艺术史教育高级工作坊"等,这也是中国的艺术基金会与西方基金会合作共同研究西方艺术史的首次尝试。在谋求合作的过程中,我国艺术基金会应该努力去发展和建立长期稳定的合作伙伴关系,形成自己的合作渠道和网络,应该努力通过自己的工作,使全国服务于艺术的各级机构和组织能够联系起来,并进一步发展与全球艺术机构、艺术组织、艺术资助者的合作关系。诚如研究者所言,"当代艺术显然不再是一项民族性事业,而是一项全球性事业"②。当下我国艺术基金会也应该抓住历史机遇,努力开拓与国外相关机构的联系与合作。

4. 我国艺术基金会急需注重社区服务

"没有一种政府的模式能让一个特定的社区利益最大化。基金会的指导性原则是帮助捐赠者满足其社区的特定需求,同时也建立起当地人的自豪感和责任感。"③"只有让公众和组织更多地参与艺术事业,提高艺术在社会事务中的地位和影响力,才能最终促进艺术事业的发展,促进社会文明的进步。"④我们会发现,无论基金会的规模大小,在他们的年度总结报告里,他们一定会提到的数据就是自己开展了多少项目,这些项目

① [美]乔尔·J. 奥罗兹. 基金会工作权威指南:基金会如何发掘、资助和管理重点项目. 孙韵译. 机械工业出版社,2002:266.
② [美]玛乔丽·嘉伯. 赞助艺术. 张志超译. 中国青年出版社,2013:55.
③ 基金会中心网. 美国社区基金会. 社会科学文献出版社,2013:4.
④ 高素娜. 艺术基金会游走在理想与困惑之间. 中国文化报,2015-02-08(002).

使多少人受益,使哪些地区改变了自己的面貌。作为非营利性的社会组织,艺术基金会的设立除了扶持和资助艺术家、艺术创作、艺术保护、艺术传播以及艺术研究之外,另外一个重要的目的就是使各类人群都更加公平、更加均衡地享受到艺术为人类带来的益处,使艺术对社区环境的改变和人群的综合素质的提高做出应有的贡献。相比较而言,我国艺术基金会比较缺乏开展以艺术服务于社区的项目的经验。一方面,我们的社区型艺术基金会非常少,另一方面,虽然全国各省都基本上有自己的艺术基金会,也有一些市级、县级的艺术基金会,但是这些艺术基金会大都缺乏社区服务意识和社区服务经验。它们较少开展有益于社区环境和社区人群的项目。因此,我国艺术基金会举办的公益项目所覆盖的人群极少,严重影响了我国艺术基金会的社会服务价值,也使得我国艺术基金会缺乏应有的社会影响力,未能为我国人民艺术素养的普遍提高做出应有的贡献。随着国家经济的进一步发展和民众传统价值观的改变,回报社区,使社区更加富有活力和吸引力的社区类基金会在我国将会得到发展,艺术与社区的关系也将得以深入。

二、提高我国艺术基金会艺术资助水平的有效路径

1. 以主动性为基础,实施艺术资助

"以主动性为基础的捐助可以被看作计划、捐助、信息、总结性评估、广泛的战略交流、社会市场的混合物,而其中每一种要素都有自己的系统变革目标和政策变革目标,也有自己明确的退出战略。"[①]产生了深远影响的基金会资助项目一定是建立在基金会对社会问题的主动分析、充分调查研究、详尽战略规划之上。洛克菲勒基金会的项目官员亚伯拉罕·弗莱克斯纳推动的美国医学教育体系改革就"访谈了许多医学教育领域的专业人士,听取了当时领域内大多数顶尖医学专家的意见,并且考察了国外的医学院(尤其是德国的)以了解全球的前沿模式。此外他还拜访了美国所有的医学院校,即155所学校的工作人员,并且针对每所学校都撰写了详细的调研报告,包括对教职员工和学生资质的观察。弗莱克斯纳将每份调研报告都复印一份交给该校的负责人。在如此细致的信息搜集工作之后,他作为洛克菲勒基金会的项目官员,在随后的30年里一直努力推动美国医学教育体系的改革"[②]。由此可见,主动性资助有自己系统的变革目标,有详尽的战略计划,有精密的评估措施,有明确的合作交流伙伴。以基金会宗旨理

① [美]乔尔·J.奥罗兹.基金会工作权威指南:基金会如何发掘、资助和管理重点项目.孙韵译.机械工业出版社,2002:233.

② [美]乔尔·L.弗雷施曼.基金会:美国的秘密.北京师范大学社会发展与公共政策学院社会公益研究中心译.上海财经大学出版社,2015:117.

念为指引,经过大量的田野调研和理论论证,发现艺术在增加公众接触和追求卓越的过程中所遇到的困难和问题,使基金会实施的项目真正有利于从根源上解决问题,切实推动艺术的发展。我国有的艺术基金会对所关注领域非常了解,而且并不欠缺敏锐的视野,因此能够主动发现问题,设立一些具有前瞻性的、跨学科的资助项目。例如,吴作人国际美术基金会与艺术家陈文令共同发起组建的非营利性的公益基金"挂悬基金"项目。该基金的宗旨是致力于用艺术提升社会素质,减缓社会恶性冲突。2012年"挂悬基金"又将关注领域扩大到对伦理、法学与艺术之间的关系进行研究。这是我国众多艺术基金会中为数不多的对艺术与伦理、艺术与法学等交叉学科的研究提供资助的专项基金。我们需要更多类似的建立在对专业领域充分调研和进行战略的详尽规划基础之上的、具有前瞻性和创新性的项目,从而使基金会的资金达到"效益最大化"。

2. 对关注的焦点进行持续资助

与美国等艺术公益发展水平较高的国家相比,我国艺术基金会的组织规模普遍比较小,资金实力比较薄弱。因此,我国艺术基金会实施艺术资助,更加需要凝聚力量。对基金会关注的焦点问题,应该给予持续资助,静待问题逐渐得到解决。例如,浙江华策影视育才教育基金会"影视产业高端人才培养计划"就慧眼独具,将资助的重点放在艺术产业人才培养,尤其是影视国际营销人才的培养上。随着我国影视产业的蓬勃发展,影视领域的产业人才,尤其是国际营销人才不足的现象尤为明显。浙江华策影视育才教育基金会如果对这一项目持续运作、系统规划,那么无疑将有利于中国影视产业这一问题的解决,推动中国影视产业的全球发展[①]。吴作人国际美术基金会的青年策展人专项基金也把资助的目光投注到了"青年策展人"这一领域,而不是传统的艺术创作人才,旨在培养具有国际视野和专业素质的中国优秀青年策展人。这一项目的设立也是基于中国当代艺术发展的现实——我们缺乏成熟的、具有全球视野和独立精神的艺术策展人,这极大地影响了中国艺术的国际传播和交流,也极大地限制了中国艺术的全球影响力的发挥。吴作人国际美术基金会和浙江华策影视育才教育基金会开展的此类项目建立在基金会对所在艺术领域的深入了解和分析调研的基础上,真正发现了艺术领域急需解决的问题,在以"问题"为导向的基础上设立项目、持续资助,从而切实推动艺术发展。

3. 同政府和大型机构合作,扩大自己的影响

21世纪公益事业发展的趋势之一就是"多方合作,形成综合的系统工程","20世纪的趋势是分工细化,各部类专业明确,而21世纪有综合的趋势。每一部类都感到难

① 浙江华策影视育才教育基金会2014年度工作报告. http://www.chinanpo.gov.cn/dc/showBulltetin.do?id=17952&dictionid=102&websitId=3300001&netTypeId=2&topid=,2020-07-03访问。

以独自应付巨大的社会问题和需求。新公益的发起者在选定目标后,首先要寻找合作伙伴"[①]。在这一方面,北京当代艺术基金会发起的"中国少数民族文化发展与保护"项目极具开创性和启发性。该项目开创了一种合作新模式,即由国际组织、文化艺术基金会、公益机构与当地协作发展。项目得到了联合国开发计划署的支持,从一开始就具有全球视野。在全球视野下有机融合民族传统经典与当代设计,面向国际国内的中高端受众,并通过进驻及合作国际级别大型文化艺术活动的平台及数据库,来有效调动社会各界资源,形成优势互补,力求让世界上更多的人有机会了解和接受中国少数民族文化,达到传统工艺与当代多元文化共存的目的。"中国少数民族文化发展与保护"项目对少数民族文化进行的是一种生产性的保护,旨在帮助少数民族更好地开展文化资源管理,发展文化经济,形成产业链,从而为少数民族社区开创更美好的生活。我国艺术基金会应该建立宏阔的合作视野,广泛开展合作,尤其注重与大型机构、知名机构建立合作关系,使项目的开展从一开始就建立在一个高水准的、开放的平台上,并努力去发展和建立长期稳定的合作伙伴关系,形成自己的合作渠道和网络。如此,才能不断提升自身的公益能力、社会影响力。

4. 运作适合公众参与的项目,使艺术融入社区

我国艺术基金会比较多地将资助的目光放在艺术专业领域,诸如艺术创作、艺术展演、艺术研究、艺术保护、艺术专业人才培养等。相对而言,我们比较缺乏对公共艺术教育、社会美育等领域的关注和投入。尤其是随着国家社会经济发展水平的进一步提高,中国特色社会主义进入新时代,党在十九大报告中明确指出"我国社会的主要矛盾已经转化为人民日益增长的美好生活需要和不平衡不充分的发展之间的矛盾,必须坚持以人民为中心的发展思想,不断促进人的全面发展、全体人民共同富裕"。当下我国人民群众对美好生活的需要除了物质文明之外,对精神上的满足、对美的渴求更加强烈。因此,我国艺术基金会应该更多地关注公众具有平等地享有艺术的权利这一领域,思考通过艺术加强社区沟通、促进区域发展的有效途径。艺术基金会应该积极探索与政府以及其他团体、机构的合作模式,共同为满足人民美好生活的需要做出贡献。以往,虽然我国艺术基金会也运作了诸如"送艺术下乡"等意在惠及普通民众的公益项目,但是这些项目大多缺乏长效性,更缺乏参与性,也不了解当地人民群众的精神需求,因此未能与当地社区真正融合。短期的"送艺术下乡"在有效改善当地人的文化艺术素养和社区环境方面也难以收到成效。因此,我国艺术基金会要提升自己的社会影响力,真正发挥艺术的社会作用,急需重视所运作项目的公众参与度以及使项目融入社区的路径。特别是在2017年中共中央、国务院发布了《中共中央 国务院关于加强和完善城

[①] 资中筠. 财富的责任与资本主义演变: 美国百年公益发展的启示. 上海三联书店, 2015: 403.

乡社区治理的意见》,指出"城乡社区是社会治理的基本单元",要求把"把城乡社区建设成为和谐有序、绿色文明、创新包容、共建共享的幸福家园",特别提到"要强化社区文化引导能力""积极发展社区教育",并指出"统筹发挥社会力量协同作用"是"健全完善城乡社区治理体系"的重要组成部分之一,"推进社区、社会组织、社会工作'三社联动',完善社区组织发现居民需求、统筹设计服务项目、支持社会组织承接、引导专业社会工作团队参与的工作体系"。可见,无论是从国家政策的鼓励支持还是从现阶段人民群众的生活需求出发,城乡社区都为我国艺术基金会准备了广阔的天地和舞台。

可喜的是,有的艺术基金会已经开始运作高度重视公众参与和社区融合的项目。例如,2014年北京当代艺术基金会与北京万非世纪文化发展有限公司设立"MamaPapa Kids Music+Art"专项基金。该专项基金用于支持每年举办"妈妈爸爸生活节"期间的儿童艺术教育活动,以及常年举办的MamaPapa儿童及艺术系列公益活动。该项目的系列儿童教育活动强调互动和参与,通过艺术展演、艺术工作坊、互动空间等形式,让北京市的少年儿童和爸爸妈妈一起体验到艺术的乐趣,有利于打造一个现代化、国际性的文化社区。我国各地艺术基金会应该将吸引公众艺术参与的触角伸向祖国各地,尤其是身边的城乡社区。在资助的实践中,不断总结经验,真正能够开展不断提升社区群众文化艺术素养、发展整体人格、塑造社区文化环境、打造社区文化共同体的艺术项目,从而为建设一个人人参与共建的、具有现代国际气息的新型社区而发挥艺术的作用。

 研究者认为,"和在20世纪取得的大量成就相比,基金会在21世纪中拥有更为广阔的未来,……基金会……能够在社会变革方面发挥更为巨大的作用"[①]。弗雷施曼认为21世纪融入基金会和非营利机构的新的财富将会是当前机构支出或持有资产数量,或两者之和的4—6倍。这个增速是非常可观的,甚至可以持续55年"[②]。21世纪慈善事业将更加趋向于多样性,"公益创投和社会企业将逐渐主导21世纪的慈善事业"[③]。所谓"公益创投"(Venture Philanthropy),指的是一种新的公益模式:"套用了'风险资本'(venture capital),也译作'风险公益'。其发起主体主要是传统的公益基金会,只是其捐赠对象可以是非营利组织,也可以是可营利的社会企业,不再一定是无偿赠予……创投公益还有一点与风险资本相同,它有退出机制。经过一段时间后,若被资助者达到了预期效果,或者找到了接替的资助者,初始的投资人就可以退出。如果对方已经营利,

① [美]乔尔·J. 奥罗兹. 基金会工作权威指南:基金会如何发掘、资助和管理重点项目. 孙韵译. 机械工业出版社,2002:253.
② [美]乔尔·L. 弗雷施曼. 基金会:美国的秘密. 北京师范大学社会发展与公共政策学院社会公益研究中心译. 上海财经大学出版社,2015:188.
③ [美]乔尔·L. 弗雷施曼. 基金会:美国的秘密. 北京师范大学社会发展与公共政策学院社会公益研究中心译. 上海财经大学出版社,2015:189.

还可以收回之前的投资。"①"社会企业的运作方式与一般企业无异,只是营利不是其最终目标,而是必须从事与创业宗旨相同、有益于社会的事业。但它与传统公益基金会的增值方式不同……它本身就是投资于公益事业的企业,其资金来源一部分是捐赠,一部分是营业利润,目标是逐步实现自己造血,而不是长期依靠输血。"②此外,还有"影响力投资",指的是"旨在创造超越财政收益的积极影响的投资。为此,除了管理财政风险和经济收益外,还须管理该企业在社会和环境方面的表现……谋求营利与公益兼顾……"③。可见21世纪的社会公益将会产生比较大的发展和变化,艺术基金会也同样如此。随着我国文化体制改革的进程,艺术基金会必将愈益成为推动我国文化艺术发展的重要力量。艺术卓越性的追求,公众艺术素养的提高,社区艺术环境的营造,艺术对经济、医疗等领域的作用乃至国家整体文化软实力的提升,国际形象的塑造,艺术基金会都大有可为。美国之所以能够在二战以后,逐渐取代巴黎成为世界现代艺术的中心,逐步确立美国的全球文化霸权,与六七十年代美国基金会蓬勃发展,并且更加关注社科领域、资助艺术有密不可分的关系。美国国家艺术基金会2015年1月12日发布了"艺术和文化生产卫星账户"统计报告,"揭示了艺术是美国GDP和就业的强大引擎,而这一点在过去一直被低估"④。无疑,在未来的发展中,美国将会给予艺术的引擎作用更多关注。因此,除了政府资助之外,我们应该高度重视艺术基金会等非营利部门的艺术资助行为,使之成为一种更具重要性的艺术资助力量、社会改革力量。

① 资中筠.财富的责任与资本主义演变:美国百年公益发展的启示.上海三联书店,2015:406.
② 资中筠.财富的责任与资本主义演变:美国百年公益发展的启示.上海三联书店,2015:407.
③ 资中筠.财富的责任与资本主义演变:美国百年公益发展的启示.上海三联书店,2015:409.
④ 郑苒.美国国家艺术基金会发布报告显示:文化艺术的引擎作用被低估.中国文化报,2015-01-19(003).

附　录

附录一　中国（内地）艺术基金会名录①

序号	名　称	成立时间/年	性质	所在地
1	潘天寿基金会	1984	非公募	浙江
2	中国艺术节基金会	1987	公募	北京
3	北京老舍文艺基金会	1988	非公募	北京
4	中国少数民族文化艺术基金会	1988	公募	北京
5	北京市黄胄美术基金会	1989	非公募	北京
6	吴作人国际美术基金会	1989	非公募	北京
7	中国电影基金会	1989	公募	北京
8	安徽省徐悲鸿教育基金会	1990	非公募	安徽
9	中国文物保护基金会	1990	公募	北京
10	中国少年儿童文化艺术基金会	1991	公募	北京
11	宁夏回族自治区文学艺术基金会	1992	公募	宁夏
12	上海交响乐团文化发展基金会	1992	非公募	上海
13	上海发展昆剧基金会	1992	非公募	上海
14	北京国际艺苑美术基金会	1992	非公募	北京
15	西藏自治区珠穆朗玛文学基金会	1992	公募	西藏
16	广州市振兴粤剧基金会	1992	公募	广东
17	中国京剧艺术基金会	1992	公募	北京
18	安徽省振兴京剧艺术基金会	1993	公募	安徽
19	天津市华夏未来文化艺术基金会	1993	公募	天津

① 笔者根据中国基金会中心网、中国社会组织公共服务平台相关数据、信息整理（2020年3月）。

续表

序号	名　称	成立时间/年	性质	所在地
20	浙江小百花越剧基金会	1993	非公募	浙江
21	绍兴市柯桥区小百花越剧基金会	1993	非公募	浙江
22	北京人民艺术剧院发展基金会	1993	非公募	北京
23	内蒙古自治区文艺创作基金会	1993	非公募	内蒙古
24	宁波市戏曲艺术发展基金会	1993	非公募	浙江
25	湖北省文化艺术发展基金会	1994	公募	湖北
26	中国交响乐发展基金会	1994	公募	北京
27	北京市梅兰芳艺术基金会	1994	非公募	北京
28	安徽省黄梅戏艺术发展基金会	1994	非公募	安徽
29	黑龙江中华文化发展基金会	1994	公募	黑龙江
30	天津市振兴京剧基金会	1995	公募	天津
31	广东省儿童艺术教育基金会	1995	公募	广东
32	田汉基金会	1995	非公募	北京
33	北京市戏曲艺术发展基金会	1996	非公募	北京
34	江苏省文化发展基金会	1996	公募	江苏
35	李可染艺术基金会	1998	非公募	北京
36	天津市张君秋艺术基金会	1998	非公募	天津
37	中国电影基金会	1999	公募	北京
38	北京市中华世纪坛艺术基金会	2001	非公募	北京
39	北京戏曲艺术教育基金会	2002	非公募	北京
40	广州市红棉文艺发展基金会	2004	非公募	广东
41	大连市洁华艺术人才基金会	2004	非公募	辽宁
42	北京国际音乐节艺术基金会	2005	非公募	北京
43	云南聂耳音乐基金会	2005	公募	云南
44	辽宁省光大文化艺术基金会	2005	非公募	辽宁
45	北京文化艺术基金会	2005	公募	北京
46	广东省繁荣粤剧基金会	2006	公募	广东

续表

序号	名　称	成立时间/年	性质	所在地
47	江西省庐山东林净土文化基金会	2006	非公募	江西
48	潍坊市铭仁文化发展基金会	2006	非公募	山东
49	海南省琼剧基金会	2007	非公募	海南
50	禹州市钧瓷发展基金会	2008	公募	河南
51	广州市促进文化艺术发展繁荣基金会	2008	非公募	广东
52	河南省常香玉基金会	2008	公募	河南
53	湖南省文化艺术基金会	2008	公募	湖南
54	北京于魁智京剧艺术发展基金会	2008	非公募	北京
55	山西省振兴京剧基金会	2008	非公募	山西
56	北京当代艺术基金会	2008	公募	北京
57	刘天华阿炳中国民族音乐基金会	2008	非公募	江苏
58	北京友好传承文化基金会	2009	非公募	北京
59	广东省林若熹艺术基金会	2009	非公募	广东
60	北京华亚艺术基金会	2009	非公募	北京
61	威海市恒盛文化艺术发展基金会	2009	非公募	山东
62	新疆维吾尔自治区迪丽娜尔文化艺术交流发展基金会	2009	非公募	新疆
63	上海东方文化艺术基金会	2009	非公募	上海
64	上海世华民族艺术瑰宝回归基金会	2009	非公募	上海
65	湖南省文艺创作扶助基金会	2009	非公募	湖南
66	四川省文化艺术发展基金会	2009	公募	四川
67	北京中艺艺术基金会	2009	公募	北京
68	内蒙古民族青年文化艺术基金会	2009	非公募	内蒙古
69	天津市海河文化发展基金会	2009	公募	天津
70	甘肃恒滨未来四方书画教育发展基金会	2009	非公募	甘肃
71	陕西省黄土地陕北民歌发展基金会	2010	非公募	陕西
72	河南省张海书法发展基金会	2010	非公募	河南

续表

序号	名　　称	成立时间/年	性质	所在地
73	威海市恒盛文化艺术发展基金会	2010	非公募	山东
74	苏州工艺美术职业技术学院教育基金会	2010	非公募	江苏
75	北京民生文化艺术基金会	2010	非公募	北京
76	陕西名嘉文化艺术发展基金会	2010	非公募	陕西
77	上海民生艺术基金会	2010	非公募	上海
78	陕西美术事业发展基金会	2010	公募	陕西
79	北京高占祥文化艺术基金会	2010	非公募	北京
80	通辽市科尔沁民歌基金会	2010	非公募	内蒙古
81	北京晓星芭蕾艺术发展基金会	2010	非公募	北京
82	天津桃李源文化基金会	2010	非公募	天津
83	北京幽兰文化基金会	2010	非公募	北京
84	广州市新塘群众文化基金会	2010	非公募	广东
85	四川省巴蜀文艺发展基金会	2010	公募	四川
86	湖南慧源文化艺术发展基金会	2011	非公募	湖南
87	上海七弦古琴文化发展基金会	2011	非公募	上海
88	河南省荆浩艺术公益基金会	2011	非公募	河南
89	北京宋庄艺术发展基金会	2011	公募	北京
90	宁夏隆德县神宁民间文化艺术保护发展基金会	2011	公募	宁夏
91	陕西峰丽文化慈善基金会	2011	非公募	陕西
92	北京中央美术学院教育发展基金会	2011	非公募	北京
93	广东省广州交响乐团艺术发展基金会	2011	非公募	广东
94	浙江全山石艺术基金会	2011	非公募	浙江
95	北京中国美术馆事业发展基金会	2011	非公募	北京
96	福建省闽商文化发展基金会	2011	非公募	福建
97	金华市永远的荣光艺术教育基金会	2012	非公募	浙江
98	安徽省国际文化艺术发展基金会	2012	非公募	安徽

续表

序号	名　称	成立时间/年	性质	所在地
99	深圳市雅昌艺术基金会	2012	非公募	广东
100	江苏喻继高艺术基金会	2012	非公募	江苏
101	浙江雪窦慈光慈善基金会	2012	非公募	浙江
102	广东省星河湾艺术基金会	2012	非公募	广东
103	上海喜玛拉雅文化艺术基金会	2012	非公募	上海
104	天津市振兴文化艺术基金会	2012	公募	天津
105	北京艺美公益基金会	2012	非公募	北京
106	安徽省文化艺术基金会	2012	公募	安徽
107	广东省岭南文化艺术促进基金会	2012	非公募	广东
108	金华市婺江艺术教育基金会	2012	非公募	浙江
109	鲁迅文化基金会	2012	非公募	北京
110	北京民生中国书法公益基金会	2012	非公募	北京
111	广东省中艺文化发展基金会	2012	非公募	广东
112	韩美林艺术基金会	2013	非公募	北京
113	深圳市花样年公益基金会	2013	非公募	广东
114	广东省关山月艺术基金会	2013	非公募	广东
115	河北省文化艺术发展基金会	2013	非公募	河北
116	浙江华策影视育才教育基金会	2013	非公募	浙江
117	北京水墨公益基金会	2013	非公募	北京
118	上海第一财经公益基金会	2013	非公募	上海
119	陕西赵季平音乐艺术基金会	2013	非公募	陕西
120	北京国际艺术博览会基金会	2013	非公募	北京
121	北京柏年公益基金会	2013	非公募	北京
122	厦门市海峡文化艺术品保护基金会	2013	非公募	福建
123	河南省大爱文化艺术发展基金会	2013	非公募	河南
124	山西省晋艺嘉和文化艺术基金会	2013	非公募	山西
125	云南省亚洲微电影基金会	2013	公募	云南

续表

序号	名　称	成立时间/年	性质	所在地
126	云南杨丽萍民族文化艺术基金会	2013	非公募	云南
127	河南省东方文化艺术基金会	2013	非公募	河南
128	陕西省华夏文化艺术发展基金会	2013	非公募	陕西
129	北京善德关心下一代公益基金会	2013	非公募	北京
130	福建省博源文献艺术基金会	2013	非公募	福建
131	广东省何享健慈善基金会（该基金会2013年成立，2017年更名为"广东省和的慈善基金会"）	2013	非公募	广东
132	北京荷风艺术基金会	2013	非公募	北京
133	中华艺文基金会	2013	非公募	北京
134	福建省闽南文化发展基金会	2013	非公募	福建
135	北京新世纪当代艺术基金会	2014	非公募	北京
136	惠州市荣兴公益基金会	2014	非公募	广东
137	湖州市费新我书画艺术发展基金会	2014	非公募	浙江
138	湖南省长沙市文化艺术基金会	2014	非公募	湖南
139	福建省博爱艺术基金会	2014	非公募	福建
140	广东省茂德公儿童艺术发展基金会	2014	非公募	广东
141	深圳市华唱原创音乐基金会	2014	非公募	广东
142	菏泽市李荣海艺术基金会	2014	非公募	山东
143	广州市郭兰英艺术发展基金会	2014	非公募	广东
144	浙江桐乡市木心艺术基金会	2014	非公募	浙江
145	上海北纬三十一度文化艺术基金会	2014	非公募	上海
146	宁夏民生文化艺术教育基金会	2014	非公募	宁夏
147	北京黎光音乐公益基金会	2014	非公募	北京
148	上海广播电视台艺术人文发展基金会	2014	非公募	上海
149	星云文化教育公益基金会	2014	非公募	江苏
150	北京阳光未来艺术教育基金会	2014	非公募	北京
151	广州市大艺文化艺术基金会	2014	非公募	广东

续表

序号	名　称	成立时间/年	性质	所在地
152	上海韩天衡文化艺术基金会	2014	非公募	上海
153	上海普兰文化艺术基金会	2014	非公募	上海
154	上海谢晋电影艺术基金会	2014	非公募	上海
155	安徽韩再芬黄梅艺术基金会	2014	非公募	安徽
156	北京乾铭音乐公益基金会	2014	非公募	北京
157	北京市锡纯艺术教育公益基金会	2014	非公募	北京
158	青海省格萨尔文化发展基金会	2014	非公募	青海
159	浙江省浙博漆器研究基金会	2014	非公募	浙江
160	河南省张伯驹文化发展基金会	2014	非公募	河南
161	北京中间艺术基金会	2015	非公募	北京
162	广东省廖冰兄人文艺术基金会	2015	非公募	广东
163	河北省文学艺术发展基金会	2015	公募	河北
164	北京曾成钢雕塑艺术基金会	2015	非公募	北京
165	睢宁儿童画发展基金会	2015	非公募	江苏
166	北京曲美公益基金会	2015	非公募	北京
167	江阴市香港江阴商会锡剧发展基金会	2015	非公募	江苏
168	上海国际舞蹈中心发展基金会	2015	非公募	上海
169	张伯驹潘素文化发展基金会	2015	非公募	北京
170	宁波市郡庙文化发展基金会	2015	非公募	浙江
171	北京靳尚谊艺术基金会	2016	非公募	北京
172	北京王式廓艺术基金会	2016	非公募	北京
173	北京牧云文化艺术基金会	2016	非公募	北京
174	浙江吴蓬艺术基金会	2016	非公募	浙江
175	北京隋建国艺术基金会	2016	非公募	北京
176	上海市文社艺术基金会	2016	非公募	上海
177	济南市单应桂艺术基金会	2016	非公募	山东
178	江苏大剧院艺术基金会	2016	公募	江苏

续表

序号	名　称	成立时间/年	性质	所在地
179	泰安市泰山艺术基金会	2016	非公募	山东
180	北京盛中国艺术公益基金会	2016	非公募	北京
181	北京国美艺术公益基金会	2016	非公募	北京
182	上海宝龙文化发展基金会	2016	非公募	上海
183	北京单向街公益基金会	2016	非公募	北京
184	苏州博物馆发展基金会	2016	非公募	江苏
185	北京德艺双馨公益基金会	2016	非公募	北京
186	杭州东方文物保护基金会	2016	非公募	浙江
187	东莞市蓝山文化慈善基金会	2016	非公募	广东
188	揭阳市光彩文化发展基金会	2016	非公募	广东
189	杭州皇城根南宋文物保护基金会	2016	非公募	浙江
190	农安县黄龙戏传承保护基金会	2016	非公募	吉林
191	威海华艺国粹文化基金会	2016	非公募	山东
192	海南苏轼文化教育基金会	2016	非公募	海南
193	黄冈市文化艺术基金会	2017	非公募	湖北
194	上海长石玻璃艺术基金会	2017	非公募	上海
195	广东省许钦松艺术基金会	2017	非公募	广东
196	上海市吴昌硕文化艺术基金会	2017	非公募	上海
197	北京发现文化艺术基金会	2017	非公募	北京
198	北京798艺术基金会	2017	非公募	北京
199	北京杨飞云油画艺术基金会	2017	非公募	北京
200	北京天泽文化艺术基金会	2017	非公募	北京
201	广东省杨之光艺术教育基金会	2017	非公募	广东
202	北京启皓文化基金会	2017	非公募	北京
203	中华诗词发展基金会	2017	公募	北京
204	北京观唐公益基金会	2017	非公募	北京
205	陕西丝路文化交流基金会	2017	非公募	陕西

续表

序号	名　称	成立时间/年	性质	所在地
206	北京公艺文化基金会	2017	非公募	北京
207	北京艾米塔艺术基金会	2018	非公募	北京
208	北京郎朗艺术基金会	2018	非公募	北京
209	北京尤伦斯艺术基金会	2018	非公募	北京
210	北京鬺堂文化艺术基金会	2018	非公募	北京
211	海南亚洲文化艺术基金会	2018	非公募	海南
212	上海周慧珺书法艺术基金会	2018	非公募	上海
213	西藏介观文化艺术教育基金会	2018	非公募	西藏
214	浙江省宋城演艺艺术发展基金会	2018	非公募	浙江
215	龙虎山华泉小村艺术文化基金会	2018	非公募	江西
216	深圳市振兴交响乐发展基金会	2018	非公募	广东
217	湘阴县岳州窑文化复兴基金会	2018	非公募	湖南
218	深圳市设计互联文化艺术基金会	2019	非公募	广东
219	深圳市双年展公共艺术基金会	2019	非公募	广东
220	北京孙伟艺术基金会	2019	非公募	北京
221	北京石齐艺术基金会	2019	非公募	北京
222	上海渊雷文化艺术基金会	2019	非公募	上海
223	北京刘广艺术基金会	2019	非公募	北京
224	黄冈市黄州区文化艺术基金会	2019	非公募	湖北
225	岳阳市文学艺术基金会	2019	非公募	湖南
226	西安文化艺术发展慈善基金会	2019	非公募	陕西
227	湖南省影响公益基金会	2019	非公募	湖南
228	梅州市振兴广东汉剧文艺基金会	2019	非公募	广东
229	单县明冉文化艺术基金会	2020	非公募	山东
230	上海九棵树艺术基金会	2020	非公募	上海
231	昆山昆曲发展基金会	2020	非公募	江苏

附录二 总资产千万美元以上的美国艺术基金会名录（部分）[①]

序号	名字	所在地	资产总额/美元
1	金贝尔艺术基金会 Kimbell Art Foundation	得克萨斯州沃思堡 Fort Worth, TX	2 382 583 028
2	布劳德艺术基金会 The Broad Art Foundation	加利福尼亚州洛杉矶 Los Angeles, CA	1 128 389 149
3	克里斯特尔·布里奇斯美国艺术博物馆有限公司 Crystal Bridges-Museum of American Art, Inc.	阿肯色州本顿维尔 Bentonville, AR	1 163 029 920
4	安迪·沃霍尔视觉艺术基金会 The Andy Warhol Foundation for the Visual Arts	纽约州纽约市 New York City, NY	343 408 438
5	克莱因海因茨家族艺术基金会 Kleinheinz Family Endowment for the Arts	得克萨斯州沃思堡 Fort Worth, TX	129 202 435
6	布鲁克菲尔德艺术基金会 Brookfield Arts Foundation, Inc.	新罕布什尔州塞勒姆 Salem, NH	277 590 102
7	尼基慈善艺术基金会 Niki Charitable Art Foundation	犹他州帕克城 Park City, UT	108 498 747
8	索洛艺术与建筑基金会 The Solow Art & Architecture Foundation	纽约州纽约市 New York City, NY	277 086 101
9	特拉美国艺术基金会 Terra Foundation for American Art	伊利诺伊州芝加哥 Chicago, IL	563 557 494
10	陶布曼艺术基金会 Taubman Foundation for the Arts	弗吉尼亚州罗阿诺克 Roanoke, VA	38 873 043
11	理查德·J.斯特恩艺术基金会 Richard J. Stern Foundation for the Arts	密苏里州堪萨斯城 Kansas City, MO	49 248 612
12	塞缪尔和琼·弗兰克尔美术基金会 Samuel and Jean Frankel Fine Arts Foundation	密歇根州布卢姆菲尔德山 Bloomfield Hills, MI	29 829 819
13	弗吉尼亚美术馆信托基金 VA Museum of Fine Arts Trust	佛罗里达州杰克逊维尔 Jacksonville, FL	24 053 820
14	小威廉·R.基南艺术基金 William R. Kenan, Jr. Fund for the Arts	北卡罗来纳州教堂山 Chapel Hill, NC	32 330 428

① 笔者2016年3月在美国基金会中心网990搜索页面以关键词"art foundation"作为搜索条件，并对检索到的基金会按"总资产"排序，根据数据制作该表格。https://candid.org/research-and-verify-nonprofits/990-finder. 2016年3月访问。

续表

序号	名字	所在地	资产总额/美元
15	银山艺术基金会 Silver Mountain Foundation for the Arts	新泽西州莫里斯敦 Morristown, NJ	12 468 344
16	美国文学艺术学院 American Academy of Arts and Letters	纽约州纽约市 New York City, NY	80 370 111
17	格雷厄姆美术高等研究基金会 Graham Foundation for Advanced Studies in the Fine Arts	伊利诺伊州芝加哥 Chicago, IL	46 298 849
18	莫斯教育艺术基金会 The Mosse Foundation for Education and the Arts	加利福尼亚州伯克利 Berkeley, CA	20 421 642
19	科琳·L. 多德罗艺术和科学信托基金 Corinne L. Dodero Trust for the Arts and Sciences	新泽西州米尔维尔 Millville, NJ	10 754 595
20	罗素·H. 罗杰斯艺术基金 Russell H. Rogers Fund for the Arts	得克萨斯州圣安东尼奥 San Antonio, TX	15 770 276
21	艺术倡议基金会 Foundation for Arts Initiatives	纽约州纽约市 New York City, NY	23 971 695
22	比特丽克斯·芬斯顿·帕德韦艺术和教育慈善信托基金 Beatrix Finston Padway Charitable Trust for the Arts and Education	加利福尼亚州比佛利山 Beverly Hills, CA	15 763 780
23	达拉斯·莫尔斯·库尔斯表演艺术基金会 Dallas Morse Coors Foundation for the Performing Arts	华盛顿特区 Washington, DC	13 274 374
24	米尔顿和莎莉·艾弗里艺术基金会 Milton and Sally Avery Arts Foundation	纽约州纽约市 New York City, NY	62 950 583
25	托宾戏剧艺术基金 The Tobin Theatre Arts Fund	得克萨斯州圣安东尼奥 San Antonio, TX	54 040 829
26	阿里森艺术基金会 Arison Arts Foundation	佛罗里达州科勒尔·盖布尔斯 Coral Gables, FL	273 497 655
27	多齐尔家族基金会 The Dozier Family Foundation, Inc.	佐治亚州桑迪·斯普林斯 Sandy Springs, GA	14 241 806
28	波斯纳美术基金会 The Posner Fine Arts Foundation	宾夕法尼亚州匹兹堡 Pittsburgh, PA	14 140 772
29	巴雷什尼科夫艺术中心 Baryshnikov Arts Center, Inc.	纽约州纽约市 New York City, NY	16 909 633

续表

序号	名字	所在地	资产总额/美元
30	拉尔夫·T.科艺术基金会 Ralph T. Coe Foundation for the Arts	新墨西哥州圣菲 Santa Fe, NM	13 082 643
31	吉尔伯特公共艺术基金会 Gilbert Public Arts foundation	加利福尼亚州圣莫尼卡 Santa Monica, CA	60 484 339
32	卢卡斯文化艺术博物馆 Lucas Cultural Arts Museum	加利福尼亚州核桃溪 Walnut Creek, CA	26 083 429
33	杰克逊·斯蒂芬斯艺术慈善信托基金 Jackson T.Stephens Charitable Trust for Art	阿肯色州小石城 Little Rock, AR	31 744 161
34	丽诗加帮和阿特·奥尔滕贝格基金会 Liz Claiborne & Art Ortenberg Foundation	纽约州纽约市 New York City, NY	42 861 726
35	科特森教学艺术基金会 Cotsen Foundation for the Art of Teaching	加利福尼亚州洛杉矶 Los Angeles, CA	76 231 831
36	美国艺术基金会 The American Art Foundation, Inc.	纽约州纽约市 New York City, NY	35 936 945
37	约翰逊艺术教育基金会 Johnson Art and Education Foundation	新泽西州汉密尔顿 Hamilton, NJ	78 000 764
38	多丽丝·杜克伊斯兰艺术基金会 Doris Duke Foundation for Islamic Art,	纽约州纽约市 New York City, NY	34 538 919
39	社区规划和艺术资源公司 Planning and Art Resources for Communities Inc.	纽约州纽约市 New York City, NY	42 519 502
40	霍尔艺术基金会 Hall Art Foundation, Inc.	纽约州纽约市 New York City, NY	34 360 525
41	阿特和伊娃·卡穆内兹·塔克基金会 The Art and Eva Camunez Tucker Foundation	得克萨斯州圣安吉洛 San Angelo, TX	13 135 044
42	艾里斯和B.杰拉尔德·坎托基金会 Iris & B. Gerald Cantor Foundation	加利福尼亚州洛杉矶 Los Angeles, CA	41 485 147
43	艺术发生 Art Happens	得克萨斯州达拉斯 Dallas, TX	12 253 754
44	路西德艺术基金会 Lucid Art Foundation	加利福尼亚州因弗内斯 Inverness, CA	63 791 472

续表

序号	名字	所在地	资产总额/美元
45	鲍里斯·鲁里艺术基金会 Boris Lurie Art Foundation	特拉华州威尔明顿 Wilmington, DE	35 194 564
46	菲舍尔艺术基金会 Fisher Art Foundation	加利福尼亚州旧金山 San Francisco, CA	15 646 148
47	艾尔玛和诺曼·布拉曼艺术基金会 Irma and Norman Braman Art Foundation	佛罗里达州迈阿密 Miami, FL	46 151 670
48	菲舍尔·兰多艺术中心 Fisher Landau Center for Art	纽约州纽约市 New York City, NY	11 919 995
49	莫里斯艺术博物馆 Morris Museum of Art	佐治亚州奥古斯塔 Augusta, GA	39 401 451

附录三 2016年美国资助艺术力度最大的25家资助机构名录[①]

序号	名称	资助艺术金额/美元	艺术资助占总支出的百分比/%
1	安德鲁·W. 梅隆基金会 The Andrew W. Mellon Foundation	208 595 850	73.1
2	塞缪尔和琼·弗兰克尔基金会 Samuel & Jean Frankel Foundation	161 963 059	97.5
3	彭博慈善基金会 Bloomberg Philanthropies	89 983 764	13.0
4	哥伦布基金会及附属机构 The Columbus Foundation and Affiliated Organizations	71 090 820	25.3
5	莉莉基金 Lilly Endowment Inc.	62 098 680	12.4
6	福特基金会 Ford Foundation	53 118 242	10.1
7	大堪萨斯城市社区基金会 Greater Kansas City Community Foundation	51 871 124	26.5
8	硅谷社区基金会 Silicon Valley Community Foundation	49 363 497	3.6
9	荷兰基金会 The Holland Foundation	41 810 847	65.4
10	克劳福德·泰勒基金会 The Crawford Taylor Foundation	40 743 510	86.8
11	穆迪基金会 The Moody Foundation	35 189 478	51.0
12	威廉·佩恩基金会 The William Penn Foundation	31 066 450	15.0
13	芝加哥社区信托基金 The Chicago Community Trust	27 078 633	12.7
14	布朗基金会 The Brown Foundation	25 959 500	41.4
15	自由论坛 The Freedom Forum Inc.	24 107 950	100.0

① Reina Mukai. Foundation Grants to Arts and Culture in 2017. https://www.giarts.org/foundation-grants-arts-and-culture-2016, 2020-09-30访问。

续表

序号	名称	资助艺术金额/美元	艺术资助占总支出的百分比/%
16	舒伯特基金会 The Shubert Foundation	23 965 000	94.2
17	金德基金会 Kinder Foundation	23 741 277	60.4
18	旧金山基金会 The San Francisco Foundation	23 248 213	17.9
19	多丽丝·杜克慈善基金会 Doris Duke Charitable Foundation	22 240 281	28.3
20	沃尔顿家族基金会 Walton Family Foundation	21 903 846	5.0
21	华莱士基金会 The Wallace Foundation	21 213 188	18.2
22	威廉和弗罗拉·休利特基金会 The William and Flora Hewlett Foundation	20 698 370	5.7
23	约翰·坦普尔顿基金会 John Templeton Foundation	19 803 279	13.2
24	阿维尼尔基金会 Avenir Foundation, Inc.	19 261 284	39.7
25	罗伯特·W.伍德拉夫基金会 Robert W. Woodruff Foundation	18 394 763	13.0

附录四　2017年美国资助艺术力度最大的25家资助机构名录[①]

序号	名称	资助艺术金额/美元	艺术资助占总支出的百分比/%
1	安德鲁·W. 梅隆基金会 The Andrew W. Mellon Foundation	168 803 030	60.2
2	大堪萨斯城市社区基金会 Greater Kansas City Community Foundation	88 521 183	40.0
3	玛吉和罗伯特·E. 彼得森 Margie & Robert E. Petersen Foundation	75 299 425	73.0
4	约翰·D. 和凯瑟琳·T. 麦克阿瑟 John D. and Catherine T. MacArthur Foundation	61 680 000	14.2
5	布隆伯格家族基金会 Bloomberg Family Foundation	61 679 792	14.3
6	温德加特慈善基金会 Windgate Charitable Foundation	49 649 311	56.0
7	福特基金会 Ford Foundation	48 595 749	7.5
8	莉莉基金 Lilly Endowment Inc.	44 440 913	9.9
9	136 基金 136 Fund	43 500 000	100.0
10	沃尔顿家族基金会 Walton Family Foundation	32 013 157	6.4
11	安嫩伯格基金会 Annenberg Foundation	31 369 359	40.9
12	纽约社区信托基金 The New York Community Trust	31 206 040	15.3
13	哥伦布基金会 The Columbus Foundation	28 579 138	19.7
14	大孟菲斯社区基金会 Community Foundation of Greater Memphis	28 081 004	16.9
15	硅谷社区基金会 Silicon Valley Community Foundation	26 837 852	1.4

① Reina Mukai. Foundation Grants to Arts and Culture in 2017. https://www.giarts.org/foundation-grants-arts-and-culture-2017, 2020-10-10访问。

续表

序号	名称	资助艺术金额/美元	艺术资助占总支出的百分比/%
16	芝加哥社区信托基金 The Chicago Community Trust	25 915 205	8.8
17	约翰·坦普尔顿基金会 John Templeton Foundation	25 470 459	20.1
18	舒伯特基金会 The Shubert Foundation	25 405 000	95.0
19	穆迪学者计划穆迪基金会 Moody Scholars Program The Moody Foundation	25 220 000	32.9
20	约翰·S.和詹姆斯·L.奈特基金会 John S. and James L. Knight Foundation	25 006 423	23.9
21	自由论坛 The Freedom Forum Inc.	24 363 267	78.0
22	诺沃基金会 NoVo Foundation	23 941 836	10.3
23	布朗基金会 The Brown Foundation	23 499 885	40.3
24	波士顿基金会 Boston Foundation	22 682 674	19.6
25	W.K.凯洛格基金会 W.K. Kellogg Foundation	21 162 976	5.4

参考文献

[1] 奥罗兹.基金会工作权威指南:基金会如何发掘、资助和管理重点项目[M].孙韵,译.北京:机械工业出版社,2002.

[2] 北京沃启公益基金会课题组.资助的价值初探:资助型基金会案例述评[M].北京:知识产权出版社,2018.

[3] 布雷弗曼,康斯坦丁,斯莱特.慈善基金会和评估学:有效慈善行为的环境和实践[M].陈津竹,刘佳,姚宇,译.北京:中国劳动社会保障出版社,2013.

[4] 布雷弗曼,科勒,辛德勒.基金会案例:美国的秘密[M].北京师范大学社会发展与公共政策学院社会公益研究中心,译.上海:上海财经大学出版社,2013.

[5] 布鲁克斯.谁会真正关心慈善[M].王青山,译.北京:社会科学文献出版社,2008.

[6] 财团法人喜玛拉雅研究发展基金会.基金会在台湾:名录与活动[M].台北:中华征信所企业股份有限公司,1994.

[7] 财团法人喜玛拉雅研究发展基金会.台湾地区基金会名录[M].台北:中华征信所企业股份有限公司,1990.

[8] 蔡政文.变迁中的台湾地区的基金会[M].台北:台湾经济研究所,1982.

[9] 陈践,彭华民.社团大时代:中国第一本社团管理工具书[M].北京:中国经济出版社,2011.

[10] 陈旭清.公益模式创新与挑战:非公募基金会社会参与[M].北京:中国社会出版社,2009.

[11] 程刚,王超,丁艳.资助的艺术:慈善机构与公益基金会的高效运作之道[M].北京:北京联合出版公司,2017.

[12] 杜兰英,侯俊东,赵芬芬.中国非营利组织个人捐赠吸引力研究[M].北京:科学出版社,2012.

[13] 渡边靖.美国文化中心:美国的国际文化战略[M].金琮轩,译.北京:商务印书馆2013.

[14] 弗雷施曼.基金会:美国的秘密.北京师范大学社会发展与公共政策学院社会公益研究中心,译.上海:上海财经大学出版社,2015.

[15] 弗里德曼,麦加维.美国历史上的慈善组织、公益事业和公民性[M].徐家良,卢

永彬,等译.上海:上海财经大学出版社,2016.

[16] 高红.城市整合:社团、政府与市民社会[M].南京:东南大学出版社,2008.

[17] 葛道顺,商玉生,杨团,等.中国基金会发展解析[M].北京:社会科学文献出版社,2009.

[18] 霍德森.国际基金会指南[M].过启渊,等译.上海:复旦大学出版社,1990.

[19] 基金会中心网.德国大型基金会[M].北京:社会科学文献出版社,2015.

[20] 基金会中心网.美国家族基金会[M].北京:社会科学文献出版社,2013.

[21] 基金会中心网.美国企业基金会[M].北京:社会科学文献出版社,2013.

[22] 基金会中心网.美国社区基金会[M].北京:社会科学文献出版社,2013.

[23] 基金会中心网.中国基金会发展独立研究报告:2012[M].北京:社会科学文献出版社,2012.

[24] 基金会中心网.中国基金会发展独立研究报告:2013[M].北京:社会科学文献出版社,2013.

[25] 基金会中心网.中国基金会发展独立研究报告:2014[M].北京:社会科学文献出版社,2014.

[26] 基金会中心网.中国基金会透明度发展研究报告:2013[M].北京:社会科学文献出版社,2013.

[27] 基金会中心网,清华大学廉政与治理研究中心.中国基金会透明度发展研究报告:2014[M].北京:社会科学文献出版社,2014.

[28] 基金会中心网,清华大学廉政与治理研究中心.中国基金会透明度发展研究报告:2015[M].北京:社会科学文献出版社,2015.

[29] 基金会中心网,中央民族大学基金会研究中心.中国基金会发展独立研究报告:2015[M].北京:社会科学文献出版社,2015.

[30]《基金会内部治理与公信力建设》编委会.基金会内部治理与公信力建设[M].北京:中国社会出版社,2010.

[31] 嘉伯.赞助艺术[M].张志超,译.北京:中国青年出版社,2013.

[32] 卡地亚当代艺术基金会,上海当代艺术博物馆.卡地亚当代艺术基金会:陌生风景[M].上海:上海人民美术出版社,2018.

[33] 康晓光,冯利,程刚.中国基金会发展独立研究报告:2011[M].北京:社会科学文献出版社,2011.

[34] 考恩.优良而丰盛:美国在艺术资助体系上的创造性成就[M].魏鹏举,译.大连:东北财经大学出版社,2018.

[35] 克姆佩斯.绘画、权力与赞助机制:文艺复兴时期意大利职业艺术家的兴起[M].杨震,译.北京:北京大学出版社,2018.

[36] 李莉. 中国公益基金会治理研究：基于国家与社会关系视角[M]. 北京：中国社会科学出版社，2010.

[37] 李永忠. 中国社会组织发展研究[M]. 北京：中国书籍出版社，2012.

[38] 李战刚. 基金会准入与社会治理：基于中日的比较研究[M]. 北京：社会科学文献出版社，2017.

[39] 李铸晋. 中国画家与赞助人：中国绘画中的社会及经济因素[M]. 石莉，译. 天津：天津人民美术出版社，2013.

[40] 刘海英. 大扶贫：公益组织的实践与建议[M]. 北京：社会科学文献出版社，2011.

[41] 刘君. 从手艺人到神圣艺术家：文艺复兴时期意大利艺术家阶层的兴起[M]. 北京：商务印书馆，2018.

[42] 刘忠祥. 中国基金会发展报告：2010[M]. 北京：社会科学文献出版社，2011.

[43] 刘忠祥. 中国基金会发展报告：2013[M]. 北京：社会科学文献出版社，2014.

[44] 刘忠祥. 中国基金会发展报告：2014[M]. 北京：社会科学文献出版社，2015.

[45] 马奇，古德温. 两难之境：艺术与经济的利害关系[M]. 王晓丹，译. 北京：中国青年出版社，2016.

[46] 马特尔. 论美国的文化：在本土与全球之间双向运行的文化体制[M]. 周莽，译. 北京：商务印书馆，2013.

[47] 帕马. 以慈善的名义：美国崛起进程中的三大基金会[M]. 陈广猛，李兰兰，译. 北京：北京大学出版社，2018.

[48] 佩顿，穆迪. 慈善的意义与使命[M]. 郭烁，译. 北京：中国劳动社会保障出版社，2013.

[49] 秦晖. 政府与企业以外的现代化：中西公益事业史比较研究[M]. 杭州：浙江人民出版社，1999.

[50] 上海市慈善基金会. 上海市慈善基金会发展研究报告：1994—2014[M]. 上海：上海社会科学院出版社，2015.

[51] 邵宏. 美术史的观念[M]. 杭州：中国美术学院出版社，2003.

[52] 宋胜菊，胡波，刘学华. 中国公益基金会信息披露问题研究[M]. 北京：社会科学文献出版社，2016.

[53] 索罗斯，萨德提克. 索罗斯的救赎：一个自私的人如何缔造了一个无私的基金会[M]. 蒋宗强，译. 北京：中信出版社，2012.

[54] 韦祎. 中国慈善基金会法人制度研究[M]. 北京：中国政法大学出版社，2010.

[55] 吴奕芳. 艺术赞助者与艺术家：马蒙托夫的艺术赞助事业与俄罗斯19世纪后期的艺术发展[M]. 台北：东大图书股份有限公司，2010.

[56] 肖杨，严安林. 台湾的基金会[M]. 北京：九州出版社，2009.

［57］徐宇珊，王名. 论基金会：中国基金会转型研究［M］. 北京：中国社会出版社，2010.

［58］泽克豪泽，纳尔逊. 赞助人的回报：艺术投资的几个问题［M］. 蔡玉斌，周殿伦，雷璇，译. 桂林：广西师范大学出版社，2018.

［59］张长虹. 品鉴与经营：明末清初徽商艺术赞助研究［M］. 北京：北京大学出版社，2010.

［60］中国基金会发展报告课题组. 中国基金会发展报告：2015—2016［M］. 北京：社会科学文献出版社，2016.

［61］周俊. 社会组织管理［M］. 北京：中国人民大学出版社，2015.

［62］朱照南，陶传进，刘程程，等. 基金会分析：以案例为载体［M］. 北京：中国经济出版社，2015.

［63］资中筠. 财富的归宿：美国现代公益基金会述评［M］. 上海：上海人民出版社，2006.

［64］资中筠. 财富的责任与资本主义演变：美国百年公益发展的启示［M］. 上海：上海三联书店，2015.

［65］American Council for the Arts. The arts and humanities under fire：new arguments for government support［M］. New York：American Council for the Arts，1990.

［66］Anheier H K. American foundations：factor and contribution［M］. Washington：Brookings Institution Press，2010.

［67］Anne-Marie Doulton. The arts funding guide, directory of social change［M］. 6th Rev. ed. 2002.

［68］Bauerlein M, Grantham E. National Endowment for the Arts：a history, 1965–2008［M］. Washington, DC：National Endowment for the Arts，2009.

［69］Biddle L. Our government and the arts：a perspective from the Inside［M］. New York：ACA Books，1988.

［70］Brenson M. Visionaries and outcasts：the NEA, Congress, and the place of the visual artist in America［M］. New York：New Press，2001.

［71］Brison J D. Rockefeller, Carnegie, and Canada：American philanthropy and the arts and letters in Canada［M］. Montreal, Ithaca：McGill-Queen's University Press，2005.

［72］Buxton W. Patronizing the public：American philanthropy's transformation of culture, communication, and the humanities［M］. Lanham, MD：Lexington Books，2009.

［73］Cannadine D. Mellon：an American life［M］. New York：A.A. Knopf，2006.

［74］Cho C, Commerato K. Free expression in arts funding：a public policy report［EB/OL］.［2020-09-30］. http://www.fepproject.org/policyreports/artsfunding.html.

[75] Cowen T. Good & plenty: the creative successes of American Arts funding[M]. Princeton: Princeton University Press, 2006.

[76] Cummings M C, Katz R M.The patron state: government and the arts in Europe, North America, and Japan[M]. New York: Oxford University Press, 1987.

[77] Decherney P. Hollywood and the culture elite: how the movies became American[M]. New York: Columbia University Press, 2005.

[78] Eddy. A review of projects in the arts supported by ESEA's title III[M]. Washington, D.C.: ERIC Clearinghouse, 1970.

[79] Ford Foundation. Ford foundation support for the Arts in the United States[M]. Washington, D.C.: ERIC Clearinghouse, 1986.

[80] Ford Foundation. The finances of the performing arts[M]. New York: Ford Foundation, 1974.

[81] Georgiou D M. The politics of state public arts funding[M]. Saarbrücken: VDM Verlag Dr. Müller E.K, 2008.

[82] Ivey B. Foreword to National Endowment for the Arts, 1965–2000: a brief chronology of federal involvement of the arts[M]. Washington, D. C.: National Endowment for the Arts, 2000.

[83] Marquis A G. Art lessons: learning from the rise and fall of public arts funding[M]. New York: Basic Books, 1995.

[84] Moran M. Private foundations and development partnerships: American philanthropy and global development agendas[M]. New York: Routledge, 2014.

[85] National Endowment for the Arts. NEA history 1965–2000[M].Washington D. C.: National Endowment for the Arts, 2000.

[86] Netzer D. The subsidized muse: public support for the arts in the United States[M]. Cambridge, New York: Cambridge University Press, 1978.

[87] Parmar I. Foundations of the American century: the Ford, Carnegie, and Rockefeller foundations in the rise of American power[M]. New York: Columbia University Press, 2012.

[88] Rice M. Through the Lens of the city: NEA photography surveys of the 1970s[M]. Jackson: University Press of Mississippi, 2005.

[89] Saul J. The end of fundraising: raise more money by selling your impact[M]. San Francisco, CA: Jossey-Bass, 2011.

[90] Seim D L. Rockefeller philanthropy and modern social science[M]. Hoboken: Taylor and Francis, 2015.

[91] Shannon P. Legislation on arts funding[M].Madison: Wisconsin Legislative Council,2001.

[92] Straight M W. Twigs for an eagle's nest: government and the arts, 1965–1978[M]. New York: Devon Press,1979.

[93] Walker S. Buying time: an anthology celebrating 20 Years of the literature program of the National Endowment for the Arts[M]. Saint Paul, Minn.: Graywolf Press,1985.

[94] Zeigler J. Arts in crisis: the National Endowment for the Arts versus America.[M] Pennington,NJ: A Cappella Books,1994.